점점 더 많은 사람들이 컬러풀하게 장식된 안경으로
다채로운 세상을 바라본다. 1960년대의 유행 안경들

덴마크 디자이너 아르네 야콥센의 의자. 많은 사람들이 선망하는 화려한 색상으로
가득하다.

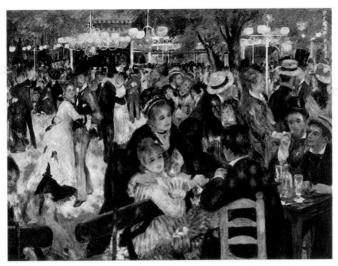

르누아르는 화려한 색상으로 '미천한 사람들'을 우아하게 표현했다. 오귀스트 르누아르, 〈믈랭 드 라 갈레트의 무도회〉, 1876

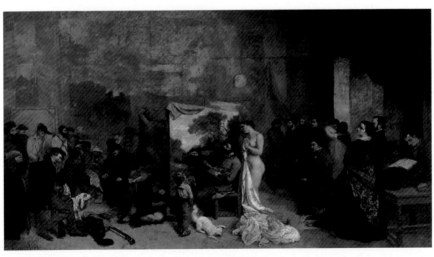

그림 속 인물들은 어둡고 음울하다. 의복의 장식이나 하얀색에 의해서만 밝은 부분이 드러나 있다. 구스타프 쿠르베, 〈화가의 작업실〉, 1855

사람들 무리가 주로 갈색과 붉은색으로 표현되어 있고, 어두운 색조 속에서 여기 저기에 살색 피부와 푸른색 의복이 섞여 있다. 아돌프 멘첼, 〈무도회 만찬〉, 1878

사람들이 노랑과 녹색의 기본 색조 안에서 하얀색으로 밝게 표현되었다. 한 가지 계열의 색으로 전체적인 통일감을 주고, 인물에 표현된 살색이 개개인을 식별할 수 있게 한다. 아 돌프 멘첼, 〈튈르리 정원의 오후〉, 1867

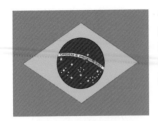

색에 있어서 보수적이었던 콩트는 사후에 누구보다 화려한 색의 영예를 누렸다. 브라질 국기에는 콩트의 모토 '질서와 진보'라는 글귀가, 진한 초록색 바탕에 노란색 마름모 안에서 파랗고 반짝이는 지구를 둘러싸고 있다.

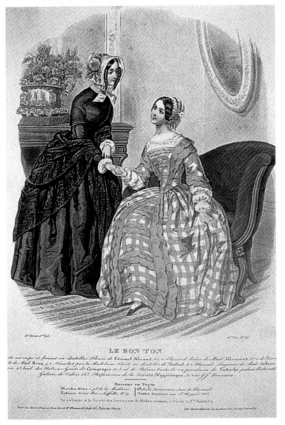

윌리엄 퍼킨의 인공염료가 발명되면서 젊은 여성들은 자색과 녹색을 즐겨 입었다. 패션 잡지 《르 봉 통(Le Bon Ton)》, 1864

하녀들은 흰색 앞치마와 수수한 색의 옷을 입고 일했다. 장 에티엔 리오타르, 〈초콜릿 소녀〉, 1744/1745년경

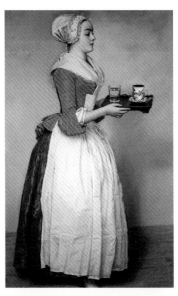

제임스 휘슬러는 자신의 그림 제목에 색깔 명칭을 처음으로 사용했다. 윌리엄 터너의 열정적인 숭배자였던 휘슬러는 색깔 제목을 붙임으로써 당시의 산업사회에서 화학의 발달 덕분에 색이 누리고 있는 지위를 미술계에서도 누리게 하는 것이 자신의 의도임을 분명히 밝혔다. 제임스 휘슬러, 〈흰색의 심포니〉, 1867

건축가 브루노 타우트의 주택단지. '그림물감 상자 주택단지'라는 별명을 얻었다.

바우하우스 교수들의 사택인 마이스터 하우스 내부 모습

이브 클라인은 지구는 파란색이므로 그 땅의 거주자인 인간도 파란색을 통해 감수성을 키울 수 있다고 생각했다. 이브 클라인, 〈블루〉, 1957

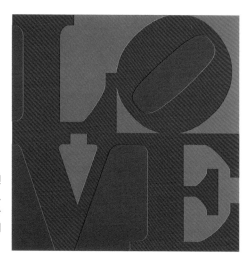

빨간색, 녹색, 파란색으로 된 성스러운 색깔의 글자그림. '사랑, 평화, 세대'의 그리움을 표현하고 있다. 로버트 인디애나, 〈러브〉, 1966

덴마크 디자이너 베르너 팬톤이 만든 일체형 의자. 다양한 색깔을 선택할 수 있었기 때문에 빠르게 수많은 애호가를 만들었다.

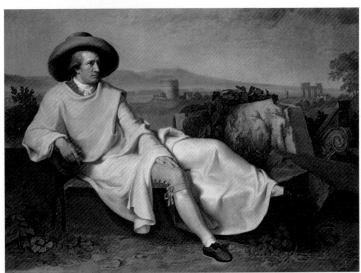

죽음의 색으로 알려진 회색이지만 괴테는 회색에서 긍정적인 면도 찾아냈다. 괴테는 작품 속 인물인 베르테르에게 회색 펠트로 된 모자를 씌웠으며, 실제로 그 자신도 이런 모자를 쓰고 다녔다. 요한 하인리히 티쉬바인, 〈캄파냐에서의 괴테〉, 1787

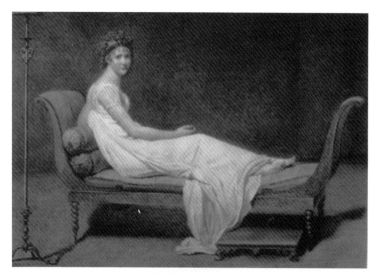

프랑스 최고의 미인으로 사교계를 지배했던 레카미에 부인의 초상. 흰색은 신분색 중에서
최고의 특권을 누렸다. 다비드, 〈레카미에 부인의 초상〉, 1800

귀족의 대열에 합류하게 된 괴테가 흰
색 옷을 입고 있는 반면에 비서는 신분
에 맞게 어두운 색 옷을 입고 있다. 요
한 요제프 쉬멜러, 1831

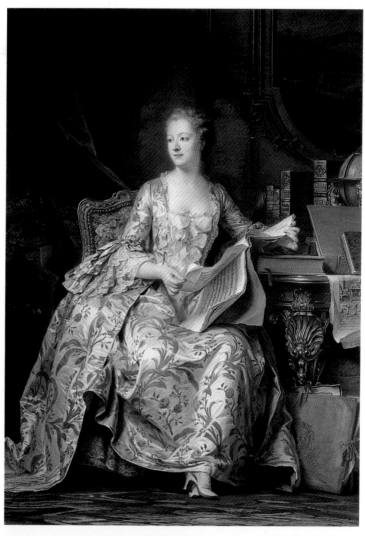

전통적으로 프랑스 왕의 색깔, 즉 코발트블루를 통해 자신의 지위를 강조하고 있는 퐁파두르 부인. 모리스 캉탱 드 라 투르, 〈퐁파두르 부인〉, 1755

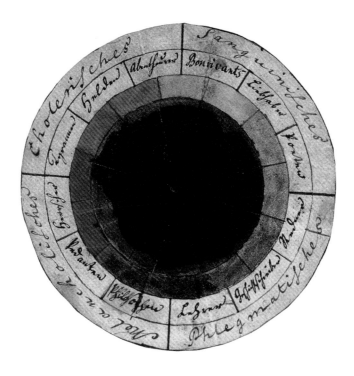

괴테와 실러는 인간을 심리상태에 따른 색으로 구분했다. 프리드리히 실러와
요한 볼프강 폰 괴테의 기질론, 1798/1799

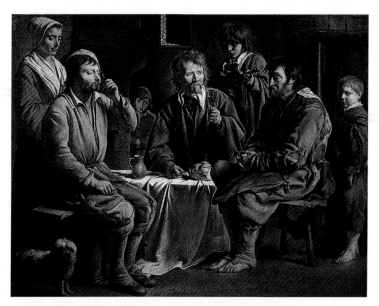

과거에 하층계급 사람들은 대부분 회색, 갈색 등 염색되지 않은 옷을 입었다.
루이 르 넹, 〈농부들의 식사〉, 1642

노란색은 수치의 색으로서, 신분
추락과 차별화에 악용되었다. 얀
베르메르, 〈뚜쟁이〉, 1656

고상한 궁신들은 장식이 달린 챙 없는 모자를 쓰고, 흰색 셔츠와 광택이 나는 모피를 입고 다녔다. 상류층인 카스틸리오네는 수수한 색 옷을 선호했다. 눈매와 눈동자 색에서 기품이 느껴진다. 라파엘로, 〈발다사레 카스틸로네〉, 1514/1515

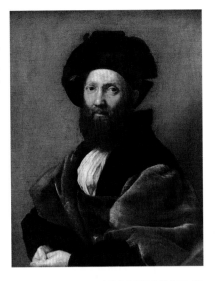

J'ai écarté les Cœurs ; il a les Piques ; je suis Capot.

혁명가들의 세 가지 색인 빨간색, 파란색, 흰색으로 된 옷은 귀족과 성직자의 신분 색깔과 대조를 이루었다. 파리, 1789

13

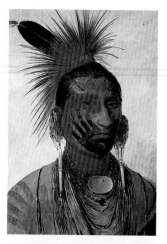

인간은 바디페인팅과 다양한 색깔의 장신구를 통해 자신의
사회적 위치를 표현했다. 조지 케틀린, 〈강풍〉, 오지바족의
추장, 1845

19세기의 시민 여성들은 화려한 옷 색깔을 포기했다. 하인리히 프란츠 가우덴츠 폰 루스티게, 〈화리
나 가족〉, 1837

14

괴테의 아내 크리스티아네는 색의 즐거움을 마음껏 누렸다. 머리에 비단 머리띠나 화려한 색 리본을 하거나 노란색, 갈색, 초록색, 파란색 옷을 즐겨 입었다. 칼 요제프 라베, 〈크리스티아네 폰 괴테〉, 1811

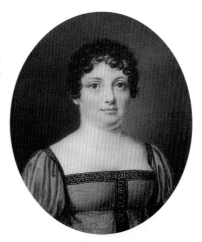

회색 양복에 색깔이 있는 부속품으로 한층 더 멋스러워 보이는 신사. 막스 리버만, 〈빌헬름 폰 보데〉, 1904

15

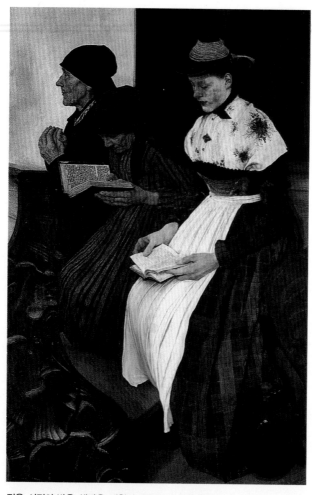

젊은 시절의 밝은 색깔은 세월이 흐르면서 우중충한 노인의 색으로 변한다.
빌헬름 라이블, 〈교회의 세 여자〉, 1882

색깔 효과

색은 어떻게 우리를 지배하는가?

한스 페터 투른 지음 | 신혜원·심희섭 옮김

열대림

"사랑하는 친구여, 모든 이론은 회색빛이고,
인생의 황금나무는 푸른색이라네."

– 메피스토가 학생에게 (괴테의 《파우스트》)

"색의 미묘한 차이가 모든 것을 바꾼다."

– 고트하르트 그라우프너 (현대미술가)

차례

단색 양복에 노란 넥타이

색은 소통한다

샤를 푸리에는 다양한 색채로
새로운 사회 질서 체계를 세웠다.
우정은 보라색, 사랑은 하늘색,
가족은 노란색······.

"인생은 찬란한 색의 광채로구나." 괴테의 작품에 등장하는 파우스트 박사는 잠에서 깨어나 낙원처럼 다채로운 모습의 아침을 기대하며 이렇게 말한다. 자연과 똑같이 인간 사회와 문화도 다양한 색깔로 나타나게 된다는 것을 예감하고 있는 것이다. "여러 색깔이 점차 대지로부터 나타나기 시작해 점점 더 선명해진다." 그리고 그는 경험에 굶주린 채, 색이 방향 안내 외에 여러 가지 놀라움을 선사해 줄 길을 떠난다.

세상을 보기 위해 길을 떠나는 이 문학작품 속 주인공처럼 오늘날의 우리에게도 색은 이정표가 된다. 출근길에서, 사무실에서, 공장에서 마주치는 사람들의 옷 색깔에 따라 상대를 친숙하게도 혹은 낯설게도 느끼지 않는가! 개인적인 기호 때문에, 혹은 직업상의 목적으로 블루진에 노란색 스웨터나 갈색 재킷을 입겠지만, 우리는 그들의 옷차림과 색깔을 보며 그가 나와 같은 부류인지 아닌지를 판단한다. 이처럼 색은 공통성 혹은 차별성을 드러냄으로써 사람들

을 사회적으로 분류시키는 역할을 한다.

물론 아침 일찍 비행기에 오르는 비즈니스맨의 단색 양복은, 무사히 목적지에 도착해 차질 없이 일을 수행하기에 적합하도록 너무 튀지 않는 것이 보통이다. 그러나 이런 단색 의상에서도 개인적인 악센트의 방법이 없는 것은 아니다. 예를 들어 회색 양복을 입은 신사라면 밝은 색 넥타이나 은은한 행커치프로 분위기를 환하게 연출할 수 있다. 또 비둘기색 옷을 입은 여성은 강렬한 색깔의 실크스카프로 포인트를 줄 수 있을 것이다.

이러한 개인적 코드에는 대개 메시지가 들어 있게 마련이다. 말이나 몸짓이 이해 혹은 오해를 부르듯, 색깔도 개인적으로 혹은 사회적으로 사용되고 해석된다. 어떤 사람이 지금 선택한 색은 잠재적으로 다른 모든 사람도 사용할 수 있다. 그래서 모든 색은 개인적인 문제이기도 하면서 사회적인 일로도 부상될 수 있다. 모든 색이 다함께 사회를 형성시킨다. 어떤 사회는 색이 더 다채롭고 어떤 사회는 단조로울 수 있지만, 어떤 경우에든 색 없는 사회는 없다. 어떤 사회도 색 없이는 존재할 수 없고, 어떤 색도 사회적 환경을 구성하지 않는 것은 없다. 사회에서는 언제나 색들의 상호작용이 일어나고 있다.

그런데 놀랍게도 사회학에서는 지금까지 색의 사회성을 간과해왔다. 색을 분류하고, 색을 물리, 심리, 신학, 예배 의식, 점성술 등의 차원에서 다루는 이론은 많지만 색을 사회학적으로 다룬 시도는 지금까지 없었다. 사회학이 형성되던 초창기에 색에 관심을 두었다면 아마도 색을 다루는 사람들에게서 많은 것을 배울 수 있었을 것이다. 그 중에서도 시인이자 미술 비평가였던 샤를 보들레르가《현대의 삶을 그리는 화가》라는 책에서 인정했던, 적극적이고 다채로운 삶을 기록한 화가들에게서 말이다.

예를 들어 화려한 색채로 유명한 프랑스의 거장 오귀스트 르누아르가 자신의 그림에서 색채의 통일성과 차별화를 동시에 나타냄으로써, 직업 이동과 개인적 변화가 넘치던 당시 사회의 이중적 특성을 드러낸 것은 우연이 아니었다. 그의 1876년 작품 〈물랭 드 라 갈레트의 무도회〉(2쪽 그림 참고)에서는 옷, 가구, 바닥을 파란색 계열로 채색함으로써 전체적으로 통일감을 표현했다. 그러면서도 수다를 떨거나, 담배를 피우거나, 술을 마시거나, 춤을 추는 사람들을 각각 노란색, 빨간색, 하얀색으로 포인트를 주어 도드라져 보이게 했다. 미술 평론가인 율리우스 마이어 그레페는, 르누아르가 사람들의 춤을 '색들의 춤'을 통해 표현함으로써 자신만의 색깔 효과

를 얻어냈다고 감탄하면서, 색채가 스토리텔링을 돕는다고 언급했다. 르누아르는 가난한 재단사와 궁핍한 하녀의 아들로서, 다시 말해 프롤레타리아 출신으로서, 자신이 속했던 하층계급 사람들에게 색을 입혀 우아하게 만들었다. 말하자면 그는 화려한 색을 이용해 당시의 계층사회가 하층민들에게 절대적으로 차단했던 품위와 고상함을 선사했던 것이다. 그의 붓을 통해 '미천한 사람들'은 적어도 캔버스 위에서만큼은 인간으로서의 존귀함을 얻었다.

르누아르의 그림을 보면 개인과 사회의 새로운 인상과 면모를 발견할 수 있는데, 개인과 사회 두 가지를 바로 색이 만들어낸다. 구스타프 쿠르베와 같은 화가가 당대의 신분사회를 상징적으로 표현하던 시대는 지나갔다. 1855년에 그린 쿠르베의 〈화가의 작업실〉(2쪽 그림 참고)을 보면 오래된 계층과 새로운 계층의 대표자들이 서로를 바라보며 서 있거나 앉아 있다. 그리고 이들은 사회적, 상징적 색채보다는 몸의 자세를 통해 구별된다. 그림 속 인물들은 어둡고 음울한 공통점을 지니고 있고, 기껏해야 의복의 장식 혹은 하얀색에 의해서만 밝은 부분이 드러나 있다. 심지어 쿠르베 스스로도 갈망했던 정의로운 시대의 대변자들, 예를 들어 샤를 보들레르나 피에르 조셉 프루동 같은 인물들도 밝은 색조를 통해 저항의 의지

를 드러내지 않는다.

색의 경직된 규율과 정체 상태는 그 다음 세대 화가들에 의해 극복되었다. 새로운 세대가 시작되었고, 사회에서와 마찬가지로 캔버스 위에도 파란색, 녹색, 분홍색, 노란색이 등장하게 되었다. 화가들은 분방하고 자유로운 붓 터치와 강렬한 색채, 점묘법 등을 통해 격변하는 새 시대의 정신과 감정을 상징적으로 표출했다.

비슷한 시기에 화가 아돌프 멘첼도 이런 기법을 사용했다. 1878년의 〈무도회 만찬〉(3쪽 그림 참고)이라는 그림을 보면 실내에 있는 사람들 무리가 주로 갈색과 붉은색으로 표현되어 있고, 어두운 색조 속에서 여기저기에 살색 피부와 푸른색 의복이 섞여 개개인을 표현하고 있다. 1867년의 작품 〈튈르리 정원의 오후〉(3쪽 그림 참고)에서는 많은 수의 사람들을 노랑과 녹색의 기본 색조 안에서 하얀색으로 밝게 표현했다. 이 밝은 색조는 여기저기서 눈에 띄는 물건과 옷의 색상에 의해, 누군가의 초록색 상의와 누군가의 빨간색 모자에 의해 중단되곤 한다. 한 가지 계열의 색으로 전체적인 통일감을 주고, 인물에 표현된 살색으로 개개인을 식별할 수 있게 한다. 말하자면 색은 개인의 색 혹은 집단의 색으로서 표현된다. 어리어리한 붓의 터치가 이 시대의 동요를 나타내듯, 개인과 집단의 양극적인 색 사용

은 개인의 의지와 사회적 의무 사이에서의 갈등이 심화되어 결국 해결할 수 없는 긴장상태로까지 치닫고 있음을 증명하고 있다.

에두아르 마네부터 막스 리버만을 거쳐 막스 베크만에 이르는 유럽 미술에서 일부는 상징주의적으로, 일부는 인상주의적으로, 나중에는 표현주의적으로도 나타나는 이런 사회색의 발전을 당시의 사회 분석가들은 거의 완전히 간과했다. 지난 세기의 여러 서적들에서는 색을 온갖 종류의 천을 다루는 '염색공'의 것으로 취급하여 기껏해야 '직업'과 관련해서만 언급했다. 산업화의 문턱에 선 이 시기에도 색을 중요한 사회적 매개물로는 인식하지 않았다. 유일하게 사회개혁가인 샤를 푸리에(1772~1837)만이 색을 하찮게 여기지 않았다. 포목상의 아들로 태어난 그는 직물 판매자로서 직접 여러 곳을 돌아다녔고 무엇보다도 꽃을 좋아했다. 그는 자신의 집을 온통 식물로 장식했다. 그래서 이 이상주의적 몽상가는 팔랑스테르(푸리에가 구상한 생활 노동 공동체를 뜻한다 – 옮긴이) 위에 무지갯빛 깃발이 나부끼기를 소망했을 것이다.

푸리에는 다양한 색채로 새로운 사회 질서 체계를 세웠는데, 사람들 사이의 관계에 각기 다른 색을 부여하는 것이었다. 예를 들면 우정은 보라색, 사랑은 하늘색, 가족은 노란색으로 표현했다. 푸리

에는 이런 색들이 한데 모여 언젠가는 사회 '통합'의 흰 빛이 되기를 희망했다. 그에게 통합이란 '무한한 인간애'이며 최악의 적은 이기주의였다. 행복하고 조화로운 사회는 색채도 풍성할 것이라고 그는 믿었다. 또한 그런 사회는 이상적인 상황들을 풍성한 색으로 표현하는 데에도 주저하지 않을 것이라고 생각했다.

샤를 푸리에와 동시대인인 영국의 로버트 오언은 색깔을 실용적인 목적에 활용했다. 그 역시 철저한 개혁가였다. 제조업자이자 복지 이론가였던 그는 색의 용도를 산업현장에서 발견했다. 오언은 스코틀랜드에 있는 자신의 뉴래나크 면직 공장에서 회사의 중역을 제외한 노동자들의 작업 성취도를 쉽게 알 수 있도록 색깔별 표지판을 사용했다. 이러한 '침묵의 경고'가 동기 유발과 생산성 향상에 기여할 것으로 기대했다. 그것은 말하자면 모든 직원들의 작업장 옆에 설치된 일종의 '전광판' 같은 것이었다. 열심히 일하는 사람의 표지판은 밝은 색깔로 표시되고, 썩 좋은 실적을 올리지 못하는 사람은 눈에 띄는 어두운 색조를 감수해야 했다. 한 사람이 다른 사람을 통제하듯 각자가 자기 자신을 통제할 수 있었다. 그렇게 여러 색이 모인 전체 색조는 한 작업장의 총 생산량을 나타냈다. 밝거나 어두운 색조가 전체 작업량 달성의 척도로 사용된 것이다. 즉 개인

별로 색이 할당되지만, 개인이 전체의 색에 기여한 정도를 알 수 있는 도구였다.

그런데 당대의 가장 유명한 프랑스의 환경이론가이자 철학자, 사상가, 미학자였던 이폴리트 텐은 색을 실용주의적 관점에서 생각하지 않았다. 국립 고등미술학교인 파리 에콜 데 보자르에서 강의했던 그는 색에 매우 민감했지만 당시의 편견을 떨쳐버리지는 못했다. 색 염료 생산이 차츰 증가하던 시대에 태어났음에도 불구하고 합성염료 확산에 의구심을 품고 있었다. 그는 1862년 런던 세계박람회를 방문했을 때 붐비는 인파의 현란한 색조를 비아냥거렸다. "부유층 숙녀들의 과도한 옷차림은 꼴불견이다"라고 이 노련한 미술 전문가는 일갈했다. 그는 이미 당시 화가들의 그림 속에 나타나고 있는 상황을 길거리와 박람회의 천막 속에서 보았을 뿐임을 깨닫지 못했다. 그의 눈에는 "눈부시게 화려하고 매끈매끈한 제비꽃색의 실크 옷", 그 다음에는 "너나없이 차려입은 강렬한 보라색 의상들", 나중에는 "지나치게 요란한 핑크와 초록색의 부조화"가 눈에 띄었다. 그는 다채로운 색의 옷을 입은 중하류 계층의 남녀들이 만들어내는, 색의 원무(元舞)에 입을 다물지 못했다.

프랑스와 독일 못지않게 영국에서도 사람들은 산업혁명이라는

새로운 상황에 더 적합하고 더 민주적인 제도를 위해 싸웠는데, 이러한 체제의 동요는 사회의 미적 이미지, 특히 색조에도 영향을 끼쳤다. 그러나 이 여행객에게는 휴일의 모습이든 평일의 모습이든 모든 것이 "모욕적일만큼 현란하게" 여겨졌다. 그는 예전보다 화려해진 색을 보고도 '격변하는 사회 속에서 요동치는 삶의 변화'를 알아채지 못했고, 이 뜻밖의 광경을 환경적 요인으로 분석하지도 못했다. 귀족층이든 시민계층이든, 혹은 집에서든 거리에서든, 혹은 상점에서든 클럽에서든 곳곳에서 ─ 유행을 따르는 멋쟁이나 고급 창녀들만이 아니라 ─ 더 강렬하고 다채로운 색이 뒤섞여 나타나고 있었다.

그러나 파리 에콜 데 보자르 교수였던 이폴리트 텐만 통찰력이 부족했던 것은 아니었다. 사회학의 가장 중요한 창시자 오귀스트 콩트조차도 색에 대해서는 눈을 감고 있었다. 그는 아주 상세하게 사회의 더 나은 미래를 주창했고 매우 웅변적으로 자신의 사회공동체적 인류의 이상을 설파했으며, 몇 페이지에 걸쳐 그가 의도하는 개혁을 위해 살롱이나 토론 공간의 중요성을 기술했다. 이때 예술가들, 특히 미술가들이 훌륭한 역할을 할 수 있다고 말했다. 그러나 그가 목적한 '긍정적' 시대의 색에 대해서는 여러 권의 저서를 통

틀어 단 한 마디도 언급하지 않았다. 그럼에도 불구하고 이 지칠 줄 모르는 예언가는 사후에 어느 사회학자들보다 훨씬 더 화려한 색의 영예를 누렸다. 파리의 소르본 대학 앞에 있는 콩트의 기념상은 독특하게도 흐릿한 색깔이지만, 브라질 국기에는 포르투갈어로 번역된 콩트의 모토 "질서와 진보"라는 글귀가, 진한 초록색 바탕에 노란색 마름모 안에서 파랗고 반짝이는 지구를 둘러싸고 있으니 말이다.(4쪽 그림 참고)

빨간 가루의 혁명

색은 평등한가?

월리엄 퍼킨이 화학 실험실에서
우연히 발견한 합성염료에
여성들은 열광했다.

 "겨울이 막 시작된 오데트의 살롱에는 전에 없이 색색의 국화가 가득했다. 국화는 루이 14세의 비단 의자 같은 연분홍색으로, 그녀의 비단 실내복처럼 눈같이 흰색으로, 찻주전자 같은 금속성의 붉은색으로 만개하여, 비록 며칠에 불과하지만, 풍성한 색감과 세련미로 살롱의 분위기를 한층 돋워주고 있었다." 마르셀 프루스트는 수년 뒤에 자신의 작품인 《잃어버린 시간을 찾아서》에서 이렇게 회상했다.

 미술 수집가이자 파티의 왕인 샤를 스완이 그랬듯, 젊은 프루스트도 오데트 드 크레시가 선보이는, 꽃이 어우러진 다채로운 색의 향연에 매료되었다. 이제는 스완 부인이 된 오데트의 집에서 프루스트는 모카커피와 과자를 먹으며 한담을 나누곤 하던 때를 기억하고 있었다. 11월 늦은 오후, 회색 안개 위로 쏟아져내리던 '장밋빛과 구릿빛' 낙조에도 뒤지지 않는 국화의 향연이었다. 심지어 언젠가 그가 이른 아침에 그녀의 집에 갔을 때조차도 이 요염한 여주인

은 '색깔의 대가'처럼 눈부셨다. 마치 햇빛을 가지고도 분위기를 만들고 사람의 마음까지 따뜻하게 만들 줄 아는 듯 말이다. 프루스트는 이렇게 칭송했다. "그 어떤 외출복도 스완 부인이 우리와 식사할 때 입었다가 손님, 남편과 함께 불로뉴 숲 공원을 산책하기 위해 갈아입었던 아름다운 모닝가운에 견줄 수 없을 것이다." 그녀의 모닝가운은 분홍색, 체리 빨강, 장미색, 흰색, 연한 자주색, 녹색, 빨간색, 그리고 단순하거나 무늬가 들어간 노란색 실크로 만들어진 것이었다. 오데트는, 어떤 색에나 예민하게 반응하는 자신의 열렬한 숭배자인 프루스트를 늘 아름답고 화려한 의상으로 깜짝 놀라게 했다.

마르셀 프루스트는 소설 주인공인 오데트에게 누구도 의심할 수 없을 뛰어난 노련미를 부여했다. 오데트 드 크레시는 스완 부인으로 거듭나기 위해, 그리고 남편이 속한 배타적인 상류계층으로부터 인정받기 위해 어떤 사치와 낭비도 꺼리지 않았다. 그녀는 화류계의 이미지를 벗기 위해 벨벳과 비단을 이용한 우아한 장식으로 상류층의 관례를 앞서 실천해야 했다. 그녀는 유행하는 최신 스타일과 전통 사이의 균형을 능숙하게 유지했다. 그럼에도 완전히 도달하지 못한 고상함(하류층 출신이라는 오점은 결코 사라지지 않기 때문에)을 위장하는 데 색은 큰 역할을 한다. 그런데 이런 색깔들은 옷

감, 가구, 식기, 장식품, 벽에 걸린 그림들이 그렇듯, 비싸고 희귀했을 것이 분명하다. 상류사회는 모든 평범한 것을 경멸했고, 스스로를 값싸게 치장하는 사람을 비웃고 무시했다. 값비싼 색깔들은 신분의 징표였고 부유한 상류층의 문화적 특권이었다.

당연히 소수의 선택받은 자들만이 비싼 색들을 사용할 수 있었는데, 그것은 경제력과 직결되었다. 그런 색깔을 지불할 만큼 충분히 부자가 아니라면 누가 그런 색들을 쓸 수 있겠는가? 그래서 미술계에서도 군주처럼 부유한 위탁자들이 화가들에게 군청색, 연두벌레에서 추출한 진홍색, 금색 등과 같이 정선된 색조로 된 그림을 주문하는 일이 벌어졌다. 귀족들의 축제나 일상에서도 상황은 다르지 않았다. 가난한 계층 사람들이 훨씬 더 단순한 몇 가지 색깔들, 즉 광택 없는 회색과 갈색 등으로 만족해야 했던 반면에, 귀족들은 고상하고 멋지게 보이기 위해 아름답고 화려한 색깔들로 한껏 치장했다. 그래서 오랜 세월 동안 '화려한 소수'는 '유복한 소수'였다.

그러나 이런 특권은 마르셀 프루스트가 생존해 있던 시기에 이미 흔들리기 시작했다. 보라 달팽이, 선인장 가시, 인디고 관목과 같은 자연의 기부자들로부터 얻어내는 값비싼 안료 대신 값싼 안료들이 생산되어 시장에 대거 쏟아져 나오기 시작한 것이다. 동식물에서

추출하지 않고 화학 실험실에서 제조되는 색의 종류는 해마다 늘어났다. 19세기 이후 독일, 프랑스, 영국의 수많은 화학자들은 오랫동안 보잘 것 없는 쓰레기로 무시되었던 석탄의 타르를 증류할 수 있게 되었다. 물론 그보다 앞서 견직물과 면직물을 염색하는 방식이 발견되었다. 화학자였던 오토 운훼어도르벤, 프리드립 페르디난트 룽에와 그들의 동료들은 아닐린, 페놀 등의 여러 가지 물질을 연구했고, 실험을 통해 이 물질들의 염색 효과를 발견했다. 그래서 충분한 나무 타르와 석탄 타르만 있으면 몇 번의 변화 후에 나타나는 파란색 혹은 빨간색을 이제 실험실에서도 만들 수 있을 것 같았다.

그럼에도 불구하고 학자들이 이런 방식을, 말하자면 우연히 알게 된 방식을 체계적으로 추적해 보려는 생각에 이르기까지는 한참의 시간이 걸렸다. 수년 동안 그 어떤 화학자도 이런 부가적 산물을 사실적으로 혹은 진지하게 여기지 않았다. 아무도 합성염료에서 색을 향유할 문화적 기회, 대량 생산 가능성, 상업적 이용 등을 깨닫지 못했다. 합성염료가 가져올 사회 변혁에 대해서는 더더욱 전혀 예감하지 못했다.

이런 상황은 1856년에 열여덟 살의 영국인 윌리엄 퍼킨(1838~1907)이 화학 실험에서 미지의 염료를 발견했을 때 비로소 달라졌

다. 원래 그는 화가가 되려고 했지만, 바이올린과 콘트라베이스를 연주했기 때문에 음악가로서의 길을 진지하게 생각하고 있었다. 그러나 얼마 후에는 화학의 매력에 사로잡혔고, 곧 다양한 재료들을 수집해 이런저런 실험을 하기 시작했다. 결국 그는 대학에서 당시에 한창 인기가 높던 화학을 공부하기로 결정했다. 하지만 미술을 완전히 그만둔 것은 아니었다. 그의 친구이자 학우인 아르투어 처치와 함께 순수한 즐거움에서 그림을 그렸고 전시회를 열기도 했다. 아마도 이런 여가활동 덕분에 이 젊은 화학자들의 시각은 예리해졌고, 플라스크와 도가니에서 나오는 새로운 물질의 놀라운 색깔들을 무심코 지나치지 않았을 것이다. 이들이 집에 있는 실험실 저울에서 의외의 결실을 발견하는 데 미술이 큰 역할을 한 셈이었다. 퍼킨 자신도 원래 예상했던 무색의 가루 대신에 빨간 가루를 눈앞에서 발견했을 때 깜짝 놀랐다. 이 빨간 가루는 혼합, 정제, 건조의 여러 단계를 거친 후에 염료로서의 모습을 드러냈다. 그는 이 색깔이 마음에 들었다. 그래서 실크 천에 이 우연의 산물로 염색을 해보았다. 결과는 확실했다. 마찰이나 햇빛이나 물로도 지워지지 않았던 것이다. 최초의 화학 합성염료인 자줏빛 염료가 탄생해 대유행의 길로 들어서는 순간이었다.

동료와 친구들의 권유로 윌리엄 퍼킨은 자신의 염료에 대해 특허권을 받았고 화학염료 제조 공장을 세웠다. 회사는 빠르게 번창했다. 물론 여기저기서 사람들에게 확인시키고 그들을 설득하는 작업이 필요했지만, 대부분의 염색업자들은 값비싼 천연염료 대신 훨씬 저렴한 합성염료로 손쉽게 주문을 처리하고 이윤을 높일 수 있는 절호의 기회를 놓치지 않았다. 뿐만 아니라 점점 더 쏟아져 나오는 합성염료들을 기꺼이 이용했다. 그러는 사이에 저명한 학자이자 사업가가 된 퍼킨이 세상을 떠나고, 마르셀 프루스트가 자신의 《잃어버린 시간을 찾아서》속에 다채로운 색채를 표현한 1907년에는 합성염료가 몇 가지나 존재하는지 아무도 말할 수 없을 정도가 되었다. 확실히 수백 가지가 있었을 것이고, 어쩌면 천 가지, 아니면 이천 가지가 있었을지도 모른다.

　　퍼킨의 획기적인 발견에 문화적, 사회적 반향이 따르지 않았다면 그의 성공은 거의 불가능했을 것이다. 결정적인 기여자는 단연 여성들이었다. 염료의 대량 생산 초기에 퍼킨은 한 사업 파트너가 보낸 편지를 읽고 기뻐했다. "우리 사회의 가장 중요한 구성원인 여성들 사이에서 당신의 염료에 대한 열광은 가히 폭발적입니다. 여성들 사이에 불이 붙었으니 당신이 그 수요에 잘 대응한다면 앞날은

걱정하지 않아도 될 것입니다."(4쪽 그림 참고)

실제로 그렇게 되었다. 퍼킨의 모브(mauve, 자주색 또는 연보라색 - 옮긴이)는 런던을 비롯한 영국 도시들, 곧이어 파리, 빈, 베를린에 있는 염색 공장, 가구 제조업체, 옷장, 살롱과 번화가를 휩쓸었다. 오늘날 '아닐린 염료'라 부르는 염료들이 빨강, 파랑, 노랑, 초록, 보라를 비롯해 수십 가지의 세분화를 거치며 패션에서 장식용 직물에 이르기까지 확고한 위치를 차지했다. 아닐린 염료 덕분에 퍼킨의 동시대인들과 이후 세대의 여성들은 자신과 주변 환경을 연출하는 데 폭넓은 선택의 기회와 자유를 누릴 수 있었다.

끊임없이 확장되는 색의 팔레트에서 자유로이 색을 선택하고, 매혹적인 군청색, 주황색, 흑갈색의 섬세한 뉘앙스 차이를 자유롭게 이용하는 일은 단지 멋쟁이 숙녀와 부인들, 특권층 마님들만이 아니었다. 색 선택의 기회는 중류층의 자의식 강한 여성들, 의사, 변호사, 기술자, 교사 부인과 여교사들, 마지막에는 노동자 계층 여성들, 판매원, 사무원, 간호사 등에게도 제공되었다. 물론 경제력으로 인한 사회적 장벽이 완전히 사라지지 않았고 지금도 여전히 그렇다. 그러나 합성염료가 모든 생활 영역과 계층으로 끊임없이 퍼져나가면서, 적어도 색과 관련된 부분에서 계층간의 경계는 거의 사

라진 것이 사실이다. 그런 점에서 윌리엄 퍼킨은, 비록 의도적이기보다는 우연의 산물이기는 하지만, 그의 사후에 한 저널리스트가 썼듯, "색을 '화학의 족쇄'에서만이 아니라 '사회적 제약'에서도 풀어 준, '무지개 정령들의 해방자'였다."

　새로운 색이 속속 유행의 물결을 타기 시작했다. 색과 사회가 서로 영향을 미치는 현대의 특징이 나타나기 시작한 것이다. 왕족들은 변화의 기회를 이용했고 합성염료들이 통용되는 데 기여했다. 영국에서도 폭넓은 층의 대중들이 합성염료를 활용하는 왕족들의 모습을 기꺼이 모방했다. 빅토리아 여왕이 1858년에 자신의 딸인 비키와 프로이센 황태자인 프리드리히 빌헬름의 결혼식에 연보라색(mauve) 우단으로 만든 가운을 입고 등장함으로써 윌리엄 퍼킨의 생산품은 높은 명성을 얻게 되었다. 주간지 《일러스트레이티드 런던 뉴스》의 한 기자는 얼마 지나지 않아 보고하기를, "연보라색은 빅토리아 여왕의 총애를 받은 것으로 보이며, 오후 접견 시간에도 여왕은 연보라색 망토를 걸치고 나왔다"고 썼다. 또한 기자는 이 색은 "보라색의 고급화된 종류로, 검정색이나 회색과도 대단히 멋지게 어울린다"고 덧붙였다. 여왕은 실제로 다양한 공식 행사에서 이런 배색의 옷을 입었다.

이런 사례는 왕궁이나 호화로운 저택의 유행에 민감한 여성들에게만 해당되는 것이 아니었다. 시민계층 여성들도 비싸지 않게 제공되는, 퍼킨의 세련된 색상의 옷을 입었다. 그리하여 합성염료에서 나오는 빨강, 녹색, 파랑 등 빛나고 화려한 옷을 입는 것이 이제는 품격을 드러내는 일이 되었다. 비평가들은 화려한 색에 열광하는 분위기가 멈출 수 없는 광기는 아닌지 걱정했고, 풍자작가들은 이런 경향을 비꼬았으며, 만화가들은 이런 경향이 사회에 끼치는 악영향을 우려했다. 왜냐하면 예전보다 훨씬 더 외모를 중시하고 내면의 인간적 가치를 경시하게 되었기 때문이다. 한 익명의 칼럼니스트는 이렇게 꼬집었다. "창문을 내다보면 퍼킨이 만들어낸 보라색 숭배자들이 눈에 들어온다. 지붕 없는 마차에서 흔드는 보라색 손들, 잇달아 현관문을 잡는 보라색 손들, 마주보고 있는 거리에서 서로를 위협하는 보라색 손들. 사륜마차로 몰려들고, 전세마차를 가득 채우고, 증기선으로 달려들고, 역에 붐비는 인파도 온통 보라색이다. 마치 철새들이 보라색 낙원을 찾아가듯, 모두가 보라색 옷을 펄럭이며 야외로 나간다."

비슷한 이야기들이 슈프레 강, 이자르 강, 센 강, 도나우 강 주변에서도 들렸다. 런던에서 그랬듯, 자제력 상실과 사회 평준화를 우

려하는 목소리가 곳곳에서 쏟아져 나왔다. 하지만 많은 실험실과 염색공장들이 꾸준히 증가하는 수요에 맞춰 공급을 늘리고, 바이엘이나 획스트, 바스프(BASF) 등의 회사들이 굴지의 기업으로 성장하고, 심지어 염료노동조합까지 결성되었으니, 전 유럽을 휩쓴 거대한 색의 물결을 누가 막을 수 있었겠는가? 그렇다면 정말 모든 사람이 똑같이 이런 색들을 쓸 수 있게 된 것일까?

그러나 의심할 여지없이 색에 대한 열광에는 위험이 도사리고 있었다. 사회적인 위험이라기보다 건강상의 위험이었다. 많은 노동자들이 김이 나는 염료통 옆에서, 그리고 임시방편으로 만들어진 마녀의 부엌 같은 공간에서 아직 유독 성분이 충분히 연구되지 않은 물질들을 취급하고 있었던 것이다. 이 물질들의 해로운 성분은 화학자나 염색공들 외에도 새로운 염료로 물들인 조악한 옷으로 만족해야 하는 사람들, 또는 그것을 가공하는 사람들, 예를 들면 재봉사나 재단사, 페인트공, 실내장식공 등에게도 나쁜 영향을 끼쳤다.

의사들은 식품과 의복, 벽 마감재, 커튼, 가구덮개 등에 인공염료를 함부로 쓰지 말라고 경고했다. 피부발진, 위장장애, 질식사 등이 일어날 수 있다는 것이었다. 실제로 그런 현상들이 나타났다. 이런

문제들은 특히 하류층 사람들을 위협했는데, 왜냐하면 노동계층들은 좀더 저렴한 마젠타(심홍색)와 진홍색의 싸구려 염료로 만든 외출복, 속옷, 양말들을 구입했기 때문이다. 의사들은 휘발성 염료를 포기하고 색에 대한 욕망을 자제하라고 권고했다. "아닐린과 비소를 직접 피부에 걸치고 벽지의 색깔 입자가 가득한 방안 공기를 마실 때 따르는 위험은 그 어떤 매혹적인 색으로도 가려지지 않는다."

그러나 이런 종료의 경고들이 전적으로 옳은 말로 들리고 아무리 많은 예방책이 쏟아져 나와도 사람들은 색이 주는 기쁨을 포기할 수 없었다. 자주색, 보라색, 연보라색의 더 밝거나 더 어두운 색조, 푹신(적색의 아닐린 염료)과 슈바인푸르트 그린(자연의 색감을 살린 인공 녹색)이 주는 만족감을 말이다. "유독성이 있는 시안블루를 사지 말라!" 혹은 "몸에 해로운 옥사이드 그린을 피하라!" 등과 같은 산발적인 캠페인도 별다른 효과가 없었다. 남녀를 불문하고 다채로운 색을 쓸 수 있고 쓰기를 원하는, 인간 세계가 온통 색으로 뒤덮이는 상황을 실내장식가, 화가, 디자이너, 재단사들은 당연하게 받아들였다.

20세기 초반에는 수천 가지의 색조들을 이용해 만들지 못할 색은 없어 보였다. "여성의 머리카락이 세거나 유행에 맞지 않는 자연

색을 가졌다면요?" 윌리엄 퍼킨은 1906년 그를 위한 한 행사의 연회에서 이런 질문을 던졌고, 자신의 발견이 어떤 실제적인 결과를 가져올 수 있는지 제시하는 것으로 답을 대신했다. "콜타르로 만든 염료가 그녀들을 젊고 세련되게 만들어줄 것입니다." 그리고 "맛있는 빈의 소시지를 즐길 때 먹음직스러운 빨간 육즙이 배어나온다면 바로 타르 염료 때문임을 떠올려야 할 것입니다. 푸딩 가루의 노란색도 이미 오래 전에 황색 타르 색소로 대체되었습니다……." 심지어 탁자, 옷장, 의자 등도 고객이 원하는 색깔로 만들 수 있고, 그런 방식으로 호두나무를 마호가니 목재로 둔갑시킬 수도 있다고 덧붙였다. 가죽, 종이, 뼈, 상아, 깃털, 짚, 풀 등 모든 것이 염색 가능하며, 새로운 염료들의 전망은 밝다는 것이 그의 판단이었다. 그 어떤 계층도 색의 수혜자에서 제외되지 않을 것처럼 보였다.

그러나 이런 생각은 지나친 낙관이었을 뿐, 현실은 아직 그렇지 못했다. 먼저 시민들이 색깔 개혁의 수혜자였고 점차적으로 프롤레타리아 계층에게도 영향을 미쳤다. 낮 동안 힘겹게 석탄을 캐던 인부들은 검게 변한 모습으로 갱도에서 나왔다. 바로 이 석탄의 타르 잔여물로부터 빨강, 녹색, 파랑의 염료가 증류되었는데, 인부들의 얼굴에 묻은 검은 얼룩에서는 결코 그런 사실을 알아챌 수 없었다.

중상류 계층 여성들은 이제 더 싼 가격으로 고급 천을 향유할 수 있게 되었지만, 반 고흐는 이들의 천을 짜는 방직공들의 실상을 우중충한 갈색과 회색 톤으로 그렸다.

농촌 처녀나 도시 빈민가 청년들은 밤이나 낮이나, 평일이나 휴일이나 남루한 옷을 입고 생존을 위해 처절하게 싸워야 했다. 이들에게 화려한 리본이나 쿠션 따위는 꿈도 꾸지 못할 일이었고, 고용주들이 생활하는 건물 2층은 감히 들어설 수 없는 구역이었다. 이들이 하인이나 하녀임에도 다채로운 색의 옷을 입거나 치장을 했다면, 그것은 그들의 것이 아니라 주인의 것이 틀림없었다. 값비싼 옷을 살 돈이 없는 하인들은 그러한 경로로 화려한 옷을 입을 수 있었다. 그런 치장은 자신들이 감당해야 하는 색채의 빈곤뿐 아니라 현실적인 빈곤을 상류층에게 숨길 수 있게 해주었고, 스스로도 거의 의식하지 못하게 해주었다. 그들은 가스등과 전기등 밑에서 더 밝게 반짝이는 가식적인 풍요로움을 즐김으로써 빈곤과 무미건조함을 잊고 싶어 했다.(5쪽 그림 참고)

색을 동등하게 누리고 다양한 색을 활용하고 싶어 하는 하층민들의 소망을 부유층은 무시하거나 아니면 유니폼 등의 획일화를 통해 충족시켜 줄 뿐이었다. 빅토리아 여왕은 이미 젊은 시절에 독

일 여행 중의 일기에 털어놓기를, "산업시대에는 아무도 더 이상 자신의 출생 신분에 머무르려 하지 않고, 모두가 더 높이 오르려고 노력한다. 그래서 유감스럽게도 자신의 신분에 맞는 의상보다는 유행하는 연한 색깔의 실크, 모자, 숄을 걸치고 싶어 한다." 그런데 그녀 자신은 때때로 유행에 따라 자주색, 인디고블루, 혹은 궁정의 예법에 따라 보라색을 선택하면서도, 하녀들이 최소한의 겉치장뿐 아니라 옷의 테두리를 이용해서라도 기분을 내고 싶어 하는 일에는 거의 도움을 주지 않았다.

왕족이나 귀족, 신흥 부르주아들로부터 거의 환영받지 못하던 작가와 화가들은 색채와 사회에 획기적인 변화가 시작되었다는 것을 누구보다 분명히 알아차렸다. 소설 제목이나 사건 진행에서 색깔 명칭이 빈번하게 등장해 색의 상승세를 알렸다. 그래서 윌키 콜린스의 괴기소설《흰 옷을 입은 여인》과 같은 제목이 등장했고, 너새니얼 호손은《주홍글씨》에서 젊은 미국 여성에 대한 공개적인 낙인을 비난했으며, 토마스 하디는《귀향》에서 직업과 관련된 색이 낙인처럼 몸에 새겨져 있는 '붉은 남자' 디고리 벤의 운명을 묘사했다. 구스타프 플로베르는 창작 과정과 등장인물 간의 관계에서 색이 얼마나 중요한 요소인지를 프랑스 작가들인 공쿠르 형제에게

털어놓았다. "나는 소설을 쓸 때 어떤 색깔을 입힐지, 어떤 뉘앙스를 줄 것인지 생각한다네. 예를 들면 나는 카르타고에 대한 소설에서는 보라색 같은 것을 표현하려고 한다네." 작곡가인 엑토르 베를리오즈는 바로 이《살람보》라는 소설을 읽은 후 감탄하면서 그런 시도가 얼마나 성공했는지, 무녀 살람보에 대한 사건이 얼마나 끔찍하게 아름다운 인상을 남겼는지를 한 편지에서 이렇게 썼다. "어마어마한 힘 속에서도 조용하고, 독자들의 눈앞에서 반짝거릴 정도로 풍부한 색감 표현이라니!"

색을 구체적으로 표현하거나 명칭을 언급하는 기법은 19세기에 들어서면서 미술계까지 확산되었다. 런던과 파리에서 활동한 미국의 화가 제임스 휘슬러는 자신의 그림 제목에 색깔 명칭을 처음으로 사용했다. 〈녹색과 분홍색의 조화〉, 〈흰색의 심포니〉, 〈회색과 검정색의 배열〉, 〈파란색과 녹색의 변형〉, 〈보라색과 금색의 기상곡〉 등의 제목들이 대표적이다. 인물화나 풍경화에서도 인물명이나 지명은 이러한 제목 뒤에 따라붙는 정도였다. 윌리엄 터너의 열정적인 숭배자였던 휘슬러는 색깔 제목을 붙임으로써 당시의 산업사회에서 화학의 발달 덕분에 색이 누리고 있는 지위를 미술계에서도 누리게 하는 것이 자신의 의도임을 분명히 밝혔다.(5쪽 그림 참고)

그러나 존 러스킨이 비난했던 것처럼 휘슬러가 "관람자의 얼굴에 한 양동이의 그림물감을 내던지고 그 대가로 200기니"를 요구하려고 했던 것은 아니다. 그보다 휘슬러에게는 '하모니', '심포니', '배열' 등의 개념들처럼, 사람과 사람의 기본적인 관계와 더불어 색과 색의 관계가 중요했다. 휘슬러는 당대의 많은 동료 화가들과 마찬가지로 문명이 선사한 색의 혁명에 대해 지진계와 같이 반응했던 것이다. 그는 감지했다. 색에 대한, 색을 보고 사용하는 일에 대한, 미술과 일상의 다양한 색채에 대한 사회적 인식이 변할 것이라는 점을 말이다. 색이 펼치는 장대한 파노라마는 요동치는 세계의 거대한 지각 변동과 맞물려 더욱 멀리 퍼져 나갔다.

그렇다면 점묘화가들의 점묘법(대조적인 색채의 물감을 화폭에 점점이 찍는 기법 - 옮긴이)도 단지 자연과학적인 반사의 표현에서 그치는 것이 아니라, 현대의 인간들에게 두드러지게 나타나는 고립화 현상에 대한 회화적 반응이라고도 볼 수 있지 않을까? 머지않아 오래된 버팀목과 같은 기존의 사고가 무너지고 합성 색들이 새로운 좌표로 그 자리를 대신하게 되는 순간에 휘슬러는 이렇게 예언했던 것이다. "색깔, 그것이 진실이고, 그것이 인생이다."

팔레트의 반란

색이 우리를 이롭게 하리니

브루노 타우트는 베를린의
주택단지 전면을 빨강, 초록,
노랑, 파랑의 페인트로 칠했다.

　20세기의 미술가들은 파리, 영국, 독일의 선구자들에게 신세를 지기는 했지만, 화실이 세상의 전부라고 생각하지는 않았다. 화실에서 이룬 것이라면 그림 너머의 현실에서도 유효하지 않겠는가? 그들은 풍경화에서 더 이상 어떤 대상의 고유색에 집착하지 않았다. 그래서 땅을 갈색으로, 나뭇가지를 녹색으로, 혹은 하늘을 오로지 파란색으로만 칠하지 않았다. 인물화에서도 전통적인 신분별 색깔, 즉 귀족의 빨간색, 시민계급의 갈색, 노동계층의 황갈색 등과 같이 사회적 관습이 규정한 색에서 탈피하고자 했다. 그러나 이런 정도의 채색 규정으로는 급격한 실생활의 변화에 결코 부합되지 않았다. 그렇다면 색을 그림에 국한하는 것이 아니라 색깔을 이용해 주변 환경에 영향을 끼침으로써 이제 막 얻게 된 예술적 자유를 직접적으로 전파하는 것이 옳지 않을까? 계층이 뒤섞이면서 새롭게 등장한 대중들에게, 그리고 사회 전체에 좀 더 밝고 걸맞은 색을 공급하는 것이 좋지 않을까?

제1차 세계대전 전에 건축가인 브루노 타우트(1880~1938)는 베를린의 전원 신도시 '암 팔켄베르크'의 전면을 놀랍게도 빨강, 초록, 노랑, 파랑의 페인트로 칠했다. 이 주택단지들은 바로 '그림물감 상자 주택단지'라는 별명을 얻게 되었다.(6쪽 그림 참고) 타우트가 1919년에 '다채로운 색깔의 건축을 촉구'하는 성명을 발표하자, 러시아 화가 카시미르 말레비치는 비테프스크 도로변의 지저분한 벽돌담을 하얗게 칠한 다음, 그 위에 녹색 원, 오렌지색 정사각형, 파란색 직사각형 등등을 그려넣었다. 우중충한 단색에서 화려한 색깔로 변신한 이 산업도시는 주민, 방문객, 노동자, 농부, 시민들의 눈을 즐겁게 했을 뿐 아니라 주민들에게는 소속감까지 느끼게 해주었다.

물론 모든 화가들이 말레비치처럼 공공장소를 채색의 실험장으로 선택하지는 않았다. 그러나 많은 이들이 화가로서 경험한 색을 일상생활에도 적용해 보고 싶어 했다. 개인적으로 혹은 그룹으로 이들은 주변에 색을 입히기 시작했다. 바실리 칸딘스키와 가브리엘레 뮌터가 함께 살았던 '무르나우의 집'처럼 다른 화가들도 캔버스의 빨간색, 녹색, 파란색, 노란색을 자기 집의 벽, 커튼, 가구로 옮겨 칙칙한 실내 분위기를 바꿨다. 조형학교인 바우하우스의 교수 칸딘스키, 파이닝거, 클레, 무헤, 쉴렘머도 발터 그로피우스가 설립한 흰

색 외형의 '마이스터 하우스' 내부에 다채로운 색을 입혔다. 그래서 여러 개의 조립식 장롱들은 파란색, 노란색, 오렌지색으로 빛났고, 문틀은 라일락 색으로 반짝였으며, 층계 난간은 눈부신 빨간색이었다.(6쪽 그림 참고)

　표현주의 화가 에밀 놀데는 자신의 집안에 다채로운 색깔의 벽들을 만들었다. 거실은 진한 빨간색, 주방은 환한 노란색, 침실은 연한 파란색을 칠했다. 화가 칼 슈미트 로트루프는 미술이 맺어준 여자친구 로사 샤피레의 함부르크 집을 위해 가구를 설계하고 직접 페인트를 칠했다. 로트루프의 강렬한 디자인을 따라 네덜란드 조형가인 게리트 리트펠트는 다양한 색깔의 의자, 탁자, 장롱 등을 만들었다.

　당시 주거문화의 형태와 색은 더욱 현대적으로 변해갔다. 이 시기 화가들은 스타일은 각기 달랐지만, 자신들이 활기찬 색을 사용하면 사회도 활기를 띨 것이라는 희망을 공유하고 있었다.

　독일에서는 오히려 색이 빈곤한 시대가 있었다. 몰락한 독재정부가 여러 가지 색깔을 선전용으로 악용한 후에 독일인들은 채색에서 대단히 소극적이 되었다. 정치적 패배이자 문명의 패배이기도 한 패전의 트라우마는 색채적 비애를 초래했다. 옷장과 집안, 상점이나 사

무실은 우울한 색조로 가득했다. 상품 디자이너들도 부담스러운 채색을 자제하거나 색 자체를 아예 기피하기까지 했다. 진보적인 디자이너들조차도 색깔을 별로 사용하지 않았다. 예를 들면 한스 구겔로트와 디터 람스와 같은 디자이너들이 브라운사의 제품을 새로운 형태로 만들고 1956년 '포노슈퍼 SK4' 디자인으로 명성을 얻었을 때도 그랬다. 라디오와 레코드플레이어가 결합된 이 기계는 하얀색 몸체에 옆에는 원목을 붙였고, 옆 테두리 역시 목재를 댄 투명 합성제품의 뚜껑이 덮여 있다. 단박에 인기를 얻은 이 제품은 투명한 뚜껑 때문에 '백설공주의 관'이라는 별명을 얻기도 했다.

또한 당시 산업디자인의 다른 창작품들도 검정색과 흰색, 특수강과 나무색을 선호했다. 가급적 눈에 띄지 않는 절제된 단색 톤이 직선과 단순한 형태를 더 두드러져 보이게 했다. 그래서 상품 디자인에서든, 패션에서든, 혹은 기하학적 추상 계열의 미술작품에서든 대부분의 젊은 개혁적 디자이너들은, 끔찍한 '갈색 셔츠'(나치 당원의 제복을 의미함 - 옮긴이)와 검정색 군복에서 벗어나는 길을 모색했다. 별로 진보적이지 않은 디자인에서는 아데나워(1949년에서 1963년까지 구 서독 총리를 지냄 - 옮긴이) 시기에 인기 있던, 고급 니스를 칠한 가구와 열심히 광을 낸 자동차 등이 소위 '밝은 서방 세계'를 모

방했지만, 그 안에는 나이든 동시대인들의 수치스러운 과거가 숨겨져 있었다. 어쩔 수 없이 독일 사람들은 한동안 색이 빈곤한 사회에서 살고 일해야 했다.

그런데 개혁과 복고 사이에서 흔들리던 시대의 암갈색, 엷은 황색, 크림색의 물결 속에서 이제 검정색과 흰색을 뛰어넘어 좀 더 환한 색상들이 서서히 등장하기 시작했다. 그것은 절제와 우울의 그늘에서 벗어나 활기차고 환한 색깔을 즐기고 싶어 하는 마음의 반영이었다. 통속 주간지들이 신문 가판대, 병원과 변호사 사무실의 대기실, 미용실, 집안의 서재를 정복했고, 이런 잡지들의 표지와 내지의 화보 색은 점점 화려해졌다. 심지어 '분테'(Bunte, 가지각색이라는 뜻 - 옮긴이)라는 이름이 붙기도 했다. 이런 명칭은 복지사회에 대한 인식이 점점 커지고 있다는 징표였다. 가십, 요리, 패션, 스포츠, 여행, 연애 등의 기사를 읽은 수많은 독자들은 얼마 지나지 않아 더 이상 그 모든 것들, 즉 화려한 색을 입고 광고되는 자동차, 라디오, 레코드플레이어, 사진기, 텔레비전, 그리고 그 앞에 놓을 안락한 소파 등을 위해 일만 하는 것으로 만족할 수 없었다. 사람들은 이제 그런 것들을 가지고 재미있게 즐기고 싶었다. 어째서 자신의 삶은 잡지에서처럼 그렇게 '가지각색의' 모습이 되지 못한단 말인가? 하

다못해 주말 파티만이라도 화려하게 보낼 수는 없을까?

화보 속의 색채를 바꾸는 것은 사무실, 작업대, 부엌, 다림질 판의 색을 바꾸는 것보다 훨씬 간단했다. 물론 나날이 발전하는 컬러 인쇄 덕분에 광고, 사진, 잡지의 레이아웃에 점점 더 많은 색 사용과 점점 더 자극적인 연출이 가능해졌다. 또한 주부나 젊은이들도 쇼핑을 나왔다가 예전의 회색과 갈색 종이봉투 대신에 오렌지색, 초록색, 파란색 비닐 봉투를 들고 집으로 돌아오는 일이 많아졌다. 그러나 누구나 다 이러한 단편적인 현상들을 보고 사회 전체를 뒤흔들 색 변화를 예감한 것은 아니었다. 이런 현상들을 일부 영역에서 그리고 표면에서 일어난 변화라고 치부한다면, 가능한 한 많은 동시대인들의 소망이 실현되도록 사회 전반에 걸쳐 색을 바꾸고 활성화하는 문제를 어떻게 풀어갈 수 있겠는가?

그래서 2차 세계대전이 끝나자마자 미술가들이 반복해서 색채 혁명을 호소한 것은 우연이 아니었다. 1948년에 코브라(COBRA, 코펜하겐, 브뤼셀, 암스테르담의 첫 글자를 따서 만든 표현주의 화가들 그룹 - 옮긴이) 회원들은 "색깔에게 권력을!"이라고 외치며 "평범한 미술의 종식"을 주장했다. 그들은 충격적인 전시회들을 통해 단지 겉치레가 아닌 진정한 의미의 반란을 시도했다. 그들은 정치적 파국 후에

결연히 '시간 제로'(새로운 역사적 원점 - 옮긴이)를 선언했다. 코펜하겐, 브뤼셀, 암스테르담 출신의 아스커 욘, 카렐 아펠, 콘스탄트와 뜻을 같이하는 동료들이 만든 코브라 그룹의 의도는 진부한 관습과 낡은 형식주의를 타파하고 세상과 삶을 변화시키는 것이었다.

코브라 그룹이 수많은 성명을 통해 주장했듯, 인간은 무엇보다 '가장 사회적인 존재'였다. 그들은 인간의 사회적, 정치적 각성에는 충격적이고 획기적인 색깔의 사용이 도움이 될 것이라고 믿었다. 그래서 사람들을 각성시켜야 한다는 사명감으로 고무된 이 화가들은 오직 시민들의 상상력이 자유로워져야만, 폭탄 공격을 받은 도시의 방공호와 잔인한 최전선의 참호처럼 유럽의 환한 빛들이 꺼지는 충격적인 사태가 일어나지 않을 것이라고 생각했다. 그들은 전시회 개막일에 관람자들을 당혹시켰던 그림들의 강렬한 빨강과 초록, 상상력을 일깨우는 노랑과 파랑이 이런 빛을 유지하는 데 도움이 될 것이라고 믿었다. 또한 그들은 이렇게 깜짝 놀랄 만큼 '원시적인' 채색으로부터 나오는 섬광이 관람객의 머릿속으로 들어가고, 다시 다른 주변 사람들에게 전달되기를 바랐다.

코브라 후대의 많은 화가와 디자이너들 또한 생명을 불어넣는 색의 위력을 신뢰했다. 비스바덴 시립 박물관은 1957년에 이미 프

랑스와 독일의 타시즘(Tachisme, 두꺼운 물감을 덕지덕지 발라 만든 얼룩과 같은 작품 - 옮긴이) 화가들이 공동으로 열었던 전시회의 명칭을 '살아 있는 색깔'이라고 붙였다. 게르하르트 훼메, 베르나르트 슐체, 프레드 틸러와 13인의 동료들은 형태와 형상으로부터 자유로운 그림 그리기를 주장했다. '앵포르멜'(타시즘, 서정적 추상이라고도 불림 - 옮긴이), 즉 비정형주의자들은 붓이 움직이는 대로 색이 움직이게 했고, 물감이 캔버스에서 흘러내리도록 놔두었으며, 작업의 흔적이 색으로 드러나게 했다.

그러나 평론가들이 인정했듯, 화가들은 자신들의 의도는 성취했지만 사회문화적 미개척지까지 진출하지는 못했다. 형태를 일그러뜨린 〈인질〉 연작에서 고통과 죽음의 상징을 통해 관람객들을 경악시켰던 선구자 장 포트리에나 그룹 'SPUR'의 선동자들과는 달리, 앵포르멜 화가들은 추상화된 색깔을 집단적 주체, 즉 느끼고 생각하고 행동하는 구체적 집단과 연결되는 주제를 이끌어내지 못했다. 장난처럼 색깔을 사용한 그들에게는 공동체의 특성이 부족했고, 그들의 태도는 사회적 반사라기보다는 자기 반영적 느낌이 강했으며, 주변 세계와의 대화라기보다는 유유히 즐기는 독백으로 보였다. 모든 선언에도 불구하고 이러한 폴리크롬(다색 화법 - 옮긴이) 방식은

사회적인 대상과 미래의 의도가 불분명했다.

　이러한 상황은 프랑스 화가 이브 클라인이 무대에 나섰을 때 비로소 달라졌다. 동료들이 화폭에서 여전히 색깔 결합을 위해 노력하던 시기에 이 젊은 화가는 이미 1957년에 지구본 전체를 파란 물감 속에 담갔고 이를 통해 자신의 광대한 욕구를 확실하게 표현했다. 같은 해에 자신이 만든 '파란 우표'를 붙인 전시회 초대장을 통해 '파랑의 시대'를 예고했다. 그는 지구는 파란색이므로 그 땅의 거주자인 인간도 파란색을 통해 감수성을 키울 수 있다고 생각했다. 클라인은 1961년에 최초의 우주비행사 유리 가가린이 우주에서 보면 지구가 푸르게 보인다고 한 말을 듣고 이런 비전을 확실히 갖게 되었다. 클라인은 하늘과 바다, 정신과 영혼이 뒤섞여 파란색으로 흐르고 있다고 생각했다. 그는 자신이 가장 좋아하는 이 색깔을 내면을 정화하는 수단으로 이해하려 했고, 직접 사용하고 연구하고 싶어 했다. 파란색이 사람들을 자아 성찰, 종교적 경건함으로 이끌 수 있을 것이라고 생각했다.(7쪽 그림 참고)

　이미 수년 전부터 이브 클라인은 모든 색깔의 개별적 가치를 색상의 농축을 통해 반복적으로 강조해 왔다. 주로 빨강, 파랑, 금색이 들어 있는 그의 그림들은 '이브의 모노크롬(단색)'이라는 별칭을

얻게 되었고, 그는 이런 특징을 단색 색조를 띠는 부조, 파랑과 분홍 혹은 금색으로 물들인 스펀지, 비슷하게 변화시킨 '오벨리스크' 등의 조각에서도 보여주었다. 그는 직접 발명하고 사랑했던 이 색소의 화학적 결합을 1960년에 '인터내셔널 클라인 블루', 짧게 줄여서 'IKB'라 불렀고 특허를 받았다. 과거에 어떤 화가도 이처럼 하나의 색깔을 자신과 동일시해서 모든 인류의 행복을 도모한 사람은 없었다.

이브 클라인이 의도했던 것은 가십거리나 잡지들의 찬사 혹은 평론가들의 신랄한 해설을 위한 센세이션이 아니었다. 그의 관심은 색의 인류학이었다. 그는 색의 인류학이 파란색을 필두로 하여 세계적으로 꽃피기를 바랐던 것이다. 낭만적이고 신비로운 인상을 주지만, 언제나 그랬듯 그의 지론은 "색깔은 모든 사람의 것"이라는 점이었다. 그렇지만 그는 이런 메시지를 가지고 당파 싸움이나, 도처에 만연한 단체, 계파, 계층들 간에 곪아 있는 갈등에 끼어들고 싶지는 않았다. 그는 전체주의의 붕괴 이후에 색깔과 사회 체제의 결탁이 얼마나 수치스러운 일인지 잘 알고 있었다. 그러기 때문에 색깔을 이용해 사회를 구분하는 일에는 전혀 관심이 없었다. 그보다는 더불어 살아가는 사람들에게 색의 가장 큰 공통분모가 무엇인

지를 찾으려 했다. 색이 단지 예술작품의 영역에 머물러서는 안 되며, 색을 통해 사람들에게 직접 다가가는 길을 찾아야 한다고 생각했다.

이러한 갈망은 클라인의 '인체측정'이라는 아트 퍼포먼스와 그것을 그림으로 표현한 유작에서, 그리고 그의 파란색 토르소에 잘 나타나 있다. 그는 인간과 색 사이에는 어떤 경계도 더 이상 존재해서는 안 되며 서로에게 더 다가가는 길을 모색해야 한다고 믿었다. 왜냐하면 색에 눈뜨고 색을 더 향유하는 사람들은 사회적 울타리에 의존해 자존을 확인하고 상대를 의식할 필요가 없기 때문이다. 그렇게 환상적인 것으로 가치가 상승한 색의 힘은 다시금 사회적인 힘으로 변모하는 것이다.

블루진의 등장

색의 자유를 허하라!

괴테의 작품 속 베르테르는
파란색 연미복과 노란색 조끼
차림으로, 색깔이 강조된
젊은이 패션을 선보였다.

"실험은 이제 그만!" 1950년대와 60년대 초의 권력자들이 색의 혁명가들에게 맞서며 내세운 슬로건이었다. 이 실험에는 색도 포함되었다. 정치적으로뿐만 아니라 색에 관해서도 보수적이었던 사람들은 평화와 질서를 선전하기 위한 선거 플랜카드에 기껏해야 사람들이 좋아하는 인디고블루를 사용했다. 그러나 성장하고 있는 젊은 세대는 그러한 전통주의에 더 이상 복종하지 않았다. 젊은 세대는 기성세대의 어두운 색조 속에 빛을, 자신들의 삶 속에 더 많은 화려함을 가져오기로 결심했다. 그리고 이제부터는 모두가 각자의 '색깔을 드러내야' 한다고 생각했다. 그래서 당시 실내장식가들이 건물 인테리어에 파스텔 색상을 많이 사용했지만 그들의 아들과 딸들은 이마저도 탐탁하게 여기지 않았다.

젊은 세대는 임의적인 선들, 뒤엉킨 고리들, 모서리를 둥글린 삼각형과 마름모 무늬가 있고 나폴리 노랑, 적갈색, 계피색이 어우러진 커튼과 카펫, 비스듬한 다리, 매끄러운 레소팔 코팅과 청동색 금

속 테두리가 있는 콩팥 모양의 소형 탁자, 땅딸막한 찬장들과 무난하게 광을 낸 볼록한 도자기 등을 고루하고 편협하다고 생각했다. 진부한 디자인을 예술로 잘못 이해한 이런 결과물들은, 마치 패티코트에 종 모양으로 부풀린 치마처럼, 가식적이고 병적인 분위기를 가릴 수 없었던 것이다. 그러나 이제는 스스로를 "아데나워의 손자"라고 칭했던 서독의 전 총리 헬무트 콜마저도 이런 '재건'의 색조로부터 벗어나, 1983년에는 자신이 가장 좋아하는 색이 '빨간색'이라고 공표했다.

아마 10년 전이라면 헬무트 콜도 이런 사실을 자유롭게 말하지 못했을 것이다. 당시는 빨간색이 정치 무대를 지배하고 있었기 때문이다. 독일에서는 좌우연정(빨강-노랑)이 정계를 지배하고 있었고, 좌파들은 빨간색 비닐 커버가 씌어진 '마오쩌둥 어록'을 흔들며 시위했고, 같은 시기에 북경에서는 홍위병이 이 어록을 들고 흔들었다. 그러나 정치적 상징이었던 빨간색은 잔인한 테러 때문에 계몽적 의미의 명성을 잃어버렸다. 왜냐하면 독일의 '적군파'는 인질 납치, 협박, 살인을 통해 목적을 이루려 했고, 이탈리아에서는 '붉은 여단'이 기차역들을 폭파하고 수상을 저격했으며, 멀리 캄보디아에서는 '크메르루즈(붉은 크메르)'가 무고한 양민 수백만 명을 대량 학살했

기 때문이다.

　여기서 희생자들이 흘렸던 피가 이념과 함께 이런 명칭들의 신뢰를 무너뜨렸고, 이성적인 동시대인들에게 "죽는 것보다는 차라리 빨간색을(Better Red than Dead)"과 같은 구호는 섬뜩한 양자택일로 여겨졌다. 베를린이나 프랑크푸르트의 거리와 광장에는 날카로운 대립 상황들이 벌어졌다. 이런 상황은 70년대 패션 디자이너 하인츠 외스터가르트가 시위자들과 대치하는 여자 경찰들에게 베이지색 바지, 이끼색 재킷, 대나무색 셔츠를 입게 했어도 별 소용이 없었다. 예전에는 파란색 옷을 입었던 질서의 수호자들이 이제는 시대에 걸맞게 녹색 제복을 입고 더 친절하게 시민에게 다가가겠다는 의도였다. 20세기 후반에야 비로소 함부르크 경찰은 다시 파란색 제복을 입게 되었다.

　단지 국가 권력만이 부정적인 이미지를 벗기 위해 색을 바꾼 것이 아니었다. 상점, 식당, 학교, 대학, 사무실, 역에서 오히려 색의 변화가 더 활발하게 일어났다. 사람들은 집과 직장에서 말과 행동이 더 자유로워지고, 더 색채 친화적이고, 더 표현적인 경향을 보였다. 여기에는 1964년에 영국의 메리 퀸트가 만든 미니스커트를 입기 위해 페티코트의 부르주아적인 주름장식 문화를 벗어던진 젊은 여성

들이 결정적인 역할을 했다.

미니스커트 색상은 연한 장미색, 황갈색, 빛나는 오렌지색, 분홍색에 이르기까지 다양했다. 탐닉적인 '유행 색'은 의복과 값비싼 액세서리들을 함께 발달시켰다. 노란색 신발, 보라색 장화, 노란색 양말, 파란색 바지, 연한 보라색 블라우스, 와인색 재킷 등등. 이런 옷들과 그 외의 더 많은 색의 옷들을 얼마든지 다양하게 조합할 수 있었다. '뉴룩'은 더 이상 색에 제한이 없었고, 부모 세대의 틀에 박힌 색들을 과감하게 날려버렸다. 약간의 주저함을 보였지만 젊은 스타일의 헐렁한 바지, 화려한 색깔의 셔츠와 넉넉한 스웨터 등의 남성복도 그런 유행에 적응해 갔다. 여성과 남성의 속옷도 염색되지 않은 제품이 거의 없었다. 그래서 유행을 추구하는 사람은 단색이나 줄무늬, 심지어 무늬가 있는 속옷과 거기에 맞는 겉옷을 골라 입었다.

헤어스타일도 더불어 자유로워졌다. 미용사들은 더 이상 미용 교과서에서 배운 전형적인 스타일을 따르지 않았다. 남자아이들은 비틀즈처럼 버섯머리를 하고 다녔고, 소녀들은 더벅머리나 쥐어뜯은 듯한 머리 모양을 즐겼다. 핍박 받던 계층과의 연대를 위해 20대 중반의 젊은이들은 그들의 흑인 우상이었던 안젤라 데이비스나 지

미 핸드릭스처럼 '아프로룩'(아프리카 흑인의 스타일 - 옮긴이)을 선호했다. 이때 나온 "Black is beautiful"이라는 슬로건은 교회와 모국을 위한 것이 아니라 미국의 슬럼가와 남아프리카 빈민가에서의 더 나은 삶의 기회를 호소하기 위한 것이었다.

밥 딜런은 마이크 앞에서, 프리츠 토이펠은 법정에서, 파울 브라이트너는 축구장에서, 그리고 이들과 뜻을 같이 하는 동지들은 곳곳에서 자유로운 형태와 색깔의 '뉴 스피릿(new spirit)'을 의식적으로 확산시켰다. 머리 전체나 일부분을 튀는 색으로 염색하고 현란한 모습으로 치장한 사람들은 이제 지하에 있는 유흥업소로 가지 않았다. 그들은 더 이상 숨으려 하지 않았고, 파리의 실존주의자들이 주로 입던 우중충한 색깔의 옷 일색인 지하 재즈클럽 같은 곳에 웅크리고 있지 않았다. 이때 유행하던 디스코텍이 천장에 빠르게 돌아가는 초록, 노랑, 빨강의 조명들을 매달고 화려하고 역동적인 활동 장소를 제공했다. 그래서 이런 '뉴 웨이브' 무대의 기쁨과 슬픔, 고공비행과 추락을 묘사했던 후베르트 피히테의 소설 제목이 《팔레트》인 것은 우연이 아니었다.

사람들은 저항과 사이키델릭한 색깔의 디스코텍에서 강렬한 리듬과 부드러운 선율로 '사랑'과 '평화'를 찬양하는 노래에 맞춰 춤

을 추었다. '블루멘킨더(꽃들의 아이들)'라고 칭해졌던 히피들은 뮤지컬 〈헤어〉에서 그랬듯 "검정색, 흰색, 노란색, 빨간색이여. 사랑으로 전쟁을 끝내자!"라고 외치며 제국주의 세력의 군사적 모험에 대항했다. 장미, 카네이션, 데이지로 이루어진 '플라워 파워'라는 히피 문화는 '상상력이 지배하는 세상'을 만들고자 했다. 화려하게 분장한 비틀즈가 이 동화의 나라로 향하는 〈놀라운 마법 여행〉(Magical Mystery Tour, 비틀즈의 앨범 이름이자 곡명 - 옮긴이)을 노래와 영상으로 보여주었고, 여기에 〈당신에게 필요한 것은 사랑입니다(All you need is love)〉라는 노래를 실었다. 이 노래의 후렴구 "러브, 러브, 러브"는 수백만 팬들의 영혼을 울렸다.

비틀즈가 핑크, 연두, 밝은 파랑, 밝은 빨강으로 된 팝아트풍의 옷을 입고 등장하는 앨범 '서전트 페퍼의 외로운 마음들의 클럽밴드(Sgt. Pepper's Lonely Hearts Club Band)'의 표지는 풍성한 꽃밭 뒤로 풍자적인 추종자들과 함께 나타나는 아이러니컬한 구성을 보여주었다. 인류 자체가 그렇듯, 다채롭게 뒤섞인 수많은 사람들의 사랑, 모든 지구인의 상호적인 호감은 광범위하고 포괄적이어야 한다는 메시지였다. 그 누구도 예를 들어 피부색 같은 것 때문에 차별받지 않고 모두가 동등하다고 느끼는 세상이 되어야 한다는 것이다.

프랑스의 이상주의자 샤를 푸리에가 주창했던 강제성 없는 사랑의 공동체를 다시 불러들인 듯, 색깔이 다시 부활했다. 경박하고 무분별한 관계든, 신중하고 동반자적인 관계든 생명력이 넘쳤다. 마치 1966년에 'LOVE'라는 철자를 커다란 한 덩어리로 서로 붙여 표현했던 로버트 인디애나의 그림(7쪽 그림 참고)이 약속했던 것처럼 말이다. 빨강, 녹색, 파랑의 성스러운 색을 사용한 이 글자그림은 미술가 본인에 의해 여러 번 변형되었고, 알루미늄 조각으로도 만들어졌으며, 심지어 고리 모양으로도 제작되었고, 얼마 지나지 않아 포스터와 책 표지에도 사용되었고, 70년대 중반에는 미국의 우표로 사용되어 소위 공식적인 인정을 받기도 했다. 뉴욕의 센트럴 파크에 있는, 세 가지 색깔의 대형 'LOVE' 조형물은 이미 수년 전에 인디애나가 〈아가페〉라는 시로 강조했던 이웃사랑을 행인들에게 일깨워주고 있다.

이처럼 색깔의 사용 범위가 확대되면서 파란색도 다시 주목을 받았다. 길거리에는 뒷부분에 'Levi Strauss & Co. Original Riveted Quality Clothing'(일명 '리바이스' - 옮긴이)라는 상표 스탬프가 찍힌 바지 차림의 남녀가 해마다 늘어났다. 4세대 전에 독일에서 미국으로 이주한 레비 슈트라우스는 샌프란시스코에서 바지 제작을 시작

했다. 처음에는 금 채굴꾼들을 염두에 두었다. 질긴 면 소재에 주머니와 솔기를 구리 리벳으로 튼튼하게 만든 이 범포(돛대를 만드는 피륙 - 옮긴이) 바지는 얼마 지나지 않아 '진(Jeans)'이라고 불리며 빠르게 농부, 광부, 기술자들 사이에 유행했다. 이 옷의 색상은 마린블루였고 반복적인 세탁을 거치면 탈색이 되어 인디고블루가 되었다. 원래 작업복으로 제작된 옷이 캘리포니아에서 미국 전역으로, 그리고 전후 시기에는 유럽 대륙까지 퍼져 나갔다. 수많은 회사들이 레비 슈트라우스의 디자인을 모방했고 결과는 대성공이었다.

그러면서 블루진들은 다목적용 바지로 발전했다. 편하고, 몸에 잘 맞고, 다림질이 필요없고, 저렴하며, 튼튼했다. 노동계층이나 하층민과 연관되어 있었기 때문에 저항을 상징하기에도 적합했다. 미국의 4대 대통령인 드와이트 디 아이젠하워 대통령도 리벳이 박힌 바지를 입었을까? 아마도 집에서는 입었을지도 모르겠다. 그러나 윈스턴 처칠, 샤를 드골, 루트비히 에르하르트와 보수적인 입장의 후임자들은? 이들이 블루진을 입은 모습은 아직 확인되지 않았다. 그러나 이러한 프롤레타리아적인 특징이 블루진의 승승장구를 결코 방해하지 못했다. 하층민과 중류층에 이어 상류층 사람들도 블루진을 여가용 옷으로 구매하기 시작했고, 은행과 사무실 이외의

곳에서나 정원 일과 쇼핑을 할 때만큼은 최소한 색깔의 평등화에 동참하게 되었다. 앤디 워홀과 요셉 보이스와 같은 저명한 화가들은 진 바지에 튀는 상의를 입고 모자나 하얀 가발을 쓰고 나타나곤 했다. 이제 사람들은 언제 어디서든 블루진을 입게 되었다.

히피들은 진 바지에 색색의 별, 꽃, 글자, 상상의 캐릭터들을 장식해 개성을 드러냈다. 이런 식의 장식은 그들이 두른 멋진 숄이나 케이프, 옷에 붙인 단추처럼 대안적인 공동체정신을 표현해 주었다. 이런 시대에 누가 단조로운 옷을 입고 돌아다니고 싶겠는가? 다양성은 시대정신의 요구였다. 잡지와 음반들도 팝아트적인 표지를 만들었고, 책 표지는 점점 강렬해졌다. 흑백 표지의 우아한 잡지인 《트벤》은 또다른 잡지 《콘크레트》가 표방한 화려한 색의 물결 앞에서 오래 버틸 수 없었다. 《트벤》은 더 생생한 색채로 "이제는 4색으로, 더 소중하게"를 외치며 흰색 바탕에 빨강, 파랑, 갈색 글씨를 쓰기로 결정했지만 큰 도움이 되지는 않았다.

색채 개방을 주도했던 디자이너 빌리 플렉하우스는 주어캄푸 출판사의 단행본 시리즈를 각기 노란색, 빨간색, 녹색, 파란색으로 다양화시켜 책의 저자들이 비판적으로 조명했던 사회의 암담함을 부드럽게 포장했다. 4개월마다 발간되어 1년에 48권이 된 이 책들

을 일렬로 나열하면 마치 무지개색 같았다. 그 다음 시즌에는 무지개의 앞에서부터 다시 색이 시작되었다. 다른 출판사의 페이퍼백 책들도 이와 유사하게 색깔로 독자를 유혹했다. '비블리오텍 주어캄푸' 시리즈는 이때부터 갈색과 적갈색으로 된 단조로운 표지 대신 흰색에 색깔이 바뀌는 띠지를 두르거나, 여러 가지 단색에 흰색 또는 검정색 가로선을 넣었다. 단색 표지가 사라졌고 이와 동시에 필기체를 모방하는 타이포그래피도 자취를 감추기 시작했다. 레이아웃이 인쇄활자로 규격화되었던 조건에서 독자의 시선을 끌고 차별성을 높이려면 두드러진 색깔 활용이 무엇보다 필요해졌다.

다른 출판사들, 아니 출판계 전체가 이런 전략을 따랐다. 스위스 출신의 디자이너 셀레스티노 피아티는 'DTV 출판사'의 페이퍼백에 흰색과 함께 다채로운 색을 넣었다. 하인츠 에델만도 시리즈 책을 노란색으로 만들고 검정색 제목이나 그림 혹은 저자의 사진을 넣었다. 레클람 출판사는 문고판 책들을 원래의 흐릿한 표지 색깔에서 노랑, 빨강, 녹색, 파란색 시리즈로 교체했다. 또 언더그라운드 간행물인 소위 '회색' 해적판이 확산되었다. 해적판 서적은 구입자가 많았는데, 가격이 쌀 뿐만 아니라 내용적으로나 색과 관련해서나 "색에 의한 소비"라는 표어로 돈을 버는 책들과 거리를 두고 싶

어 하는 마니아 독자층이 있었기 때문이다.

모든 삶의 영역이 점점 이러한 색채 변화의 소용돌이 속으로 빠져들었다. 상점들은 다양한 색깔의 테이블보, 손수건, 침대보, 베개 커버를 진열했다. 식당에서는 단색 혹은 여러 가지 색깔의 종이 냅킨을 준비했다. 화장실에는 간혹 분홍색 양피지가 걸려 있었다. 라일락 색깔의 비누, 올리브그린의 면도크림과 라벤더오일 등이 욕실에 등장했다. 아이들은 나무딸기 색깔의 치약으로 양치질을 하고, 어른들은 화려한 색깔의 튜브에 들어 있는 줄무늬 치약으로 이를 닦았다. 머리 염색약은 수십 가지의 색조가 있었고 유행에 걸맞게 이름도 '폴리컬러'였다. 알약들은 연한 노란색, 밝은 파란색, 연한 오렌지색의 작은 약통에 들어가 있었고, 정제나 환약은 플라밍고 핑크, 물빛 파란색, 담녹색으로 작은 통 안을 굴러다녔다.

식품과 기호품 생산업체들은 소시지, 잼, 사탕, 음료수에 색소를 지나치게 사용해 법적 제재를 받았다. 자동차와 전화, 조리기구와 라이터, 작업도구의 손잡이와 청소용 솔, 사진, 영화와 텔레비전 화면들은 약간의 시간차를 두고 화려하게 변신을 거듭했다. 기술자와 화학자, 생산자와 창작자, 모든 산업 분야들이 포장과 광고를 통해 인간 자신과 주변 환경을 다양한 색깔로 무장시키는 일에 착

수했다. 옵아트(20세기 중엽에 국제성을 띠었던 기하학적 비구상 계열의 미술 - 옮긴이)와 팝아트가 디자인과 마케팅에 활용되었다.

그럼에도 덴마크의 건축가이며 설계자인 베르너 팬톤은 아직도 너무 많은 동시대인들이 여전히 우울하고, 회색과 베이지의 단조로움 속에 살고 있다고 생각했다. 색깔에 대한 제어하기 어려운 두려움을 가지고 있다는 것이었다. 그는 달라져야 한다고 생각했다. 그래서 팬톤은 카펫, 전등, 시계 등의 실내장식품들을 새롭게 만드는 것뿐 아니라 집안 분위기 전체를 새로운 형태와 색깔로 꾸몄다. 팬톤의 찬미자들은 자신들의 공간 속에서 환상적인 색의 세계를 경험할 수 있었다. 그 중 가장 놀라웠던 것은 유리섬유 강화 플라스틱으로 만든 주물 의자였다. 서로 겹쳐 쌓을 수 있는 일체형의 이 의자들은 인체공학적으로 만들어졌고, 쉽게 움직일 수 있으며, 다양한 색깔을 선택할 수 있었기 때문에 빠르게 수천 명의 애호가를 만들었다. 이런 '팬톤 의자'에 앉는 사람은 스스로를 일종의 미래지향적 사고를 가진 '컬러 소사이어티'의 일원이 된 기분을 느낄 수 있었다. 이 특이한 창조품은 붉은색의 다양한 변형으로 70년대의 아이콘이 되었다.(8쪽 그림 참고)

그런데 당시 '철의 장막' 너머, 즉 동독에서는 이런 경향이 전혀

나타나지 않았다. 막스와 엥겔스의 책은 빨간색, 전집의 경우 마린 블루색, 레닌은 여전히 갈색 장정이었다. 북 디자이너들은 오랫동안 라이프치히와 로스토크 사이의 문학 대중들을 화려한 책 표지로 만족시킬 수 없었다. 디자인은 눈에 띄지 않아야 하며 색도 도발적이어서는 안된다는 것이 일반적인 원칙이었다. 동독의 문화예술계에서 지나치게 화려한 색조는 일종의 금기였다. 누가 대담한 색깔을 사용해 구설수에 오르고 싶어 하겠는가.

그러나 노동자와 농민의 국가인 동독에서 사람들은 조금씩 색을 통해 활기를 찾아가고자 했다. 그릇은 광택이 돌기 시작했고 가재도구에는 줄과 무늬들이 생겼으며, 노란색이나 녹색 컵이 나왔고, 아랫부분이 볼록하고 갈색이며 윗부분은 긴 주둥이가 달리고 흰색인 물뿌리개로 꽃에 물을 주었다. 그러나 이런 물건들이 전체적인 분위기를 크게 변화시키지는 못했다. 여전히 흐리고 탁한 수채화 톤에 머물렀을 뿐이다. 권력을 가진 엘리트들이 공식석상에서 어두운 단색을 즐기는 나라에서 대담한 색을 쓸 용기는 기대하기 어려웠다. 서독은 점점 더 화려하고 다채로워졌지만, 엘베 강 동쪽에서는 여전히 창백한 단색이 주류였다. 사회적 단일화를 꾀하는 당 간부들이 색의 자유로운 사용을 수상한 눈빛으로 바라보았기 때문이

다. 그들은 국민의 색을 통제하려 했고, 젊은 세대가 갈망했던 블루진도 한참 동안 허용하지 않았다. 그러나 지배자들이 이런 의심을 품었다는 것은 바로 색깔의 사회적인 위력을 알고 있었다는 것을 의미한다.

색에 관한 우화

색, 길을 잃고 헤매다

게오르크 짐멜은 현대인이
색들 속에서 길을 잃고 헤매는
상황을 우화로 묘사했다.

　현대 초기의 사회학자 가운데 게오르크 짐멜(1858~1918)만큼 색이 확산되고 색에 관한 기준이 무너질 것을 확실하게 예감한 사람은 없다. 그는 1904년에 색에 대한 자신의 견해를 문학 형식으로 표현한《색에 관한 우화》를 발표했다.

　옛날 옛날에 우리가 원래 이름을 모르기 때문에 '그륄프헨'이라고 부르려는 색이 하나 있었다. 그륄프헨은 다른 색들이 자신을 조금 얕잡아보거나 무시하고 있다는 것을 깨달았다. 당연히 그는 다른 색들이 모두 거만하고 이기적이기 때문이라고 믿었다. 왜냐하면 다른 색들은 계속해서 자신을 거울에 비추어 보았기 때문이다. 녹색은 잔디밭에서, 보라색은 할머니들의 옷에서 자신의 모습을 비춰보았고, 파란색은 넓은 하늘 전체가 자신의 거울이었다. 검정색이 가장 허영심이 강했는데, 잉크에 자신을 비추어보면서 그 잉크로 얼마나 많은 어리석은 글이 쓰였는지는 알지 못했기 때문이다.

수년이 지나고 그륄프헨은 자신의 보색을 찾기 위해 주변을 돌아다니기 시작했다. 그러나 그가 닿는 곳에서는 다른 색들이 이미 자신들에게 맞는 짝을 가지고 있었다. 색들은 정중하게 이렇게 말했다. "유감입니다, 저는 이미 임자가 있어요." 그륄프헨은 이런 상황을 대단히 이상하게 여겼는데, 왜냐하면 그는 세상의 모든 색에는 보색이 있게 마련이고 자신의 요구가 뻔뻔한 것이 아니라는 점을 알고 있었기 때문이다. 그는 이렇게 생각했다. '너는 우선 너 자신을 찾아야 해. 네 자신을 발견한다면 너의 보색도 발견할 수 있을 테니까 말이야.'

그러나 그는 다른 모든 색을 발견했지만, 그 어디서도 자신을 발견하지는 못했다. 심지어 보라색 건너편의 집 없는 색깔들을 위한 도피처인 무지개 안에도 자신은 없었다. 그는 더 이상 무엇을 해야 할지 몰라 결국 마법사 콜로룸을 찾아갔다. 콜로룸은 늙은 올빼미로 밤에만 볼 수 있었고 예술, 특히 화가들의 조언자였다. 그는 그륄프헨을 머리부터 발끝까지 왼쪽부터 오른쪽까지 살펴보았지만, 마치 내키지 않는 사실을 말해야만 하는 사람처럼 선뜻 말을 하려 들지 않았다. 그런 다음 그는 긴 이야기를 시작했는데, 조금은 당황스러운 내용이었다. "존재한다는 것이 결코 항상 아름다운 것은 아니라네. 눈에 띄는 특징 없이도 존재할 수 있는 법이지. 예를 들면 많은 신들 중 몇몇 신은 실제로 존재하

지 않지만 세상에서 아주 중요한 역할을 하고 있지 않은가?" 그륄프헨은 마법사가 무슨 말을 하려는 것인지 전혀 알 수 없어 의문스러운 눈빛으로 마법사를 쳐다보았다. 그러자 마법사가 마침내 폭발하듯 외쳤다. "너는, 그러니까, 너는 전혀 존재하지 않는 색깔이야!"

그륄프헨은 큰 충격을 받았다. 그러나 이내 자신이 할 수 있는 일이 없고 자신의 부재에 대해 책임이 없다는 것을 깨달았다. 그는 예전과 다르게 살아보기로 결정했고, 최소한 자신이 누군가에게 유용할 수는 없을지 고민했다. 그는 화가 클릭소린의 화실이 있는 파리로 갔다. 화가는 그륄프헨이 문간에 서 있는 것을 보고 이렇게 외쳤다. "아, 아주 잘왔다. 너는 내가 항상 찾던 바로 그 색깔이야." 화가는 그륄프헨에게 자신의 팔레트 안에 편안한 잠자리를 마련해 준 다음, 모든 그림을 오직 그륄프헨으로만 그렸다. 그러자 그륄프헨은 너무 많은 기름을 삼켜야 했다. 그래서 한번은 화가에게 약간의 식초도 줄 것을 간청했지만 화가는 이렇게 말했다. "안 돼, 절대 안 돼. 너는 색깔일 뿐 샐러드가 아니란 말이다." 그러자 그륄프헨은 자신이 하나의 색깔로 인정받았다는 사실에 대단히 만족했고 아주 행복했다.

그러나 아무도 이 화가의 그림을 사려 하지 않았다. 도대체 누가 존재하지도 않는 한 가지 색으로 된 그림을 갖고 싶겠는가? 그러나 이런

그림들을 중단하려 하지 않았던 클릭소린은 점점 더 쇠약해지고 마침내 그 색깔 때문에 죽고 말았다. 그륄프헨은 자신의 '존재하지 않음'이 아무에게도 해가 되지 않는 것이 아니라는 사실이 대단히 슬펐다.

이제 그륄프헨은 다시 먼 세상으로 길을 떠나야 했다. 마침내 오팔을 만난 그는 혹시 자신이 필요하지 않은지 물었다. 그러자 오팔은 이렇게 말했다. "글쎄, 나는 이미 존재하는 색, 그리고 존재하지 않는 아주 많은 색을 가지고 있어. 그러니 너도 기꺼이 받아들이고 싶어. 나를 떠나지 않는다면 너는 다른 색깔들과 함께 멋지고 즐거운 날들을 보낼 수 있을 거야. 그런데 가족이 되려면 이름을 가져야 하니까 ……라고 부르겠어." 그러나 나는 그 이름을 알아듣지 못했다. 주인공 이름을 모르기 때문에 나는 이 이야기를 계속해서 들려줄 수 없다.

게오르크 짐멜은 이 이야기에서 현대 세계에서 색이 해방되고, 현대인이 색들 속에서 길을 잃고 헤매는 상황을 우화로 묘사하고 있다. 이야기를 쓰기 1년 전에 짐멜은 드레스덴에서 '대도시와 정신적인 삶'에 대해 강의를 한 적이 있는데, 여기에서도 색과 관련된 현재의 특징에 대해 이야기했다. 그에게는 동시대인들이 동화 속 그륄프헨처럼 불안정한 탐색자들이었다. 색에 관한 옛 규범들은 점점

사라지고 아직 새로운 규범을 찾지 못해 헤매는 탐색자들 말이다. 이들은 늘어나는 색채들을 무엇이라고 불러야 할지도 모르고, 어떤 방식으로 사용해야 할지도 모른다. 특히나 사회적 소속감을 잃은 대도시 사람들은 자신의 존재를 '온통 흐릿한 회색' 속에 있는 것처럼 여긴다.

무색의 무정한 돈이 사람들을 지배하는 곳에서 문화적 가치들은 사라지고 이와 함께 색의 안정성도 사라진다. 사람들의 관계가 점점 비인격화되는 것처럼, 모든 것이 '색을 잃어가고' 있다. 색이 사라진 세계, 이익을 중시하는 실리주의적 세계에서 '먼지 혹은 티끌'로 강등된 사람들은 대량생산되는 수많은 색들을 어떻게 선택하고 이용할지를 먼저 배워야 한다. 위험이 있는 곳에 구원의 힘이 있듯, 색의 전통이 위험에 처하면 즉시 색을 위기에서 구원하는 움직임도 생기는 법이니까.

빈곤과 죽음의 색

회색을 위한 변명

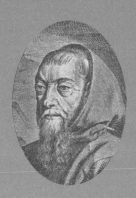

조셉 신부는 검소한 성직자 의상 차림으로 드러나지 않게 영향력을 행사한 최초의 '막후 실력자(gray eminence)'였다.

　괴테의《파우스트》에 나오는 발푸르기스 밤 장면에서 그라이프
(그리스 신화에서 독수리 머리와 날개에 사자 몸을 한 괴물 - 옮긴이)는 자
기 같은 부류를 '지혜로운 노인'이라고 아첨하는 메피스토에게 그
르렁거리는 목소리로 이렇게 반박한다. "노인, 회색, 까다로운, 성을
잘 내는, 음울한, 무덤, 화를 잘 내는……(모두 '회색'을 뜻하는 어원이
포함되어 있다 - 옮긴이). 하나같이 어원이 같은 이런 단어들이 무엇이
좋은가? 자기를 노인이라고 부르는 걸 좋아할 사람은 없으니 말이
야." 이 단어들의 어원과 이것이 연상시키는 모든 것이 그에게 거부
감을 주었던 것이다.

　회색은 대개 사람들이 전혀 좋아하지 않는 것들을 가리킨다. 노
화, 사라지는 활력, 줄어드는 기쁨, 생기 있는 색의 상실을 의미하기
도 하는 회색은 주인공 하인리히 파우스트가 이 비극 작품의 2부
에서 급습당하는 운명을 암시하고 있다. 거기서 네 명의 '회색 여자'
들이 마지막 자정 즈음의 장면에 등장하는데, 이들은 '결핍'과 '걱

정', '죄'와 '곤궁'이 의인화된 인물들이다. 이들은 '회색 자매'로서 더 무서운 남자형제인 '죽음'의 전조로 나타난다. 그리고 이 모든 것을 인정하려 하지 않는 파우스트는 '걱정'이 그에게 입김을 불어넣자 눈이 멀게 된다. 행복을 찾아다니던 그는 긴 여정의 끝에서 시력과 함께 세상을 보는 눈을 잃는다. 그는 아무런 형체도, 형태도, 색깔도 더 이상 보지 못한다. 그는 녹색의 풍경을, 저녁의 아름다운 순간을 더 보고 싶었지만, 그의 주변에는 어둠이 늘어가고 최후의 마지막 밤이 펼쳐진다.

이처럼 회색이라는 명칭이 소설 속 주인공 파우스트에게 위협적으로 영향을 끼쳤듯, 저자인 괴테에게도 회색은 불길한 전조로 여겨졌다. 괴테는 학문적 동료였던 프리드리히 빌헬름 리머에게 "어둠과 함께 색에 영향을 끼치는 빛은, 물질을 가지고 몸을 만들어 활기를 불어넣는 영혼의 아름다운 상징이다"라며, 바로 이렇게 덧붙여 말한다. "저녁 구름의 보랏빛 광휘가 사라지고 어느덧 회색만 남듯, 인간의 죽음도 그러하다. 죽음이란, 육신에서 이탈한 영혼이 흩어져 퇴색하는 것이다."

이처럼 모든 종류의 회색은 인간에게 재앙과 불행의 신호이자 아무도 피해갈 수 없는 죽음의 경고로 여겨졌다. 괴테의《색채론》에

따르면, 회색은 밝음과 어둠 사이의 어스름한 빛 혹은 희미한 그림자로 보일 수 있으며, 밝음과 어둠이 섞여 각각의 특성이 사라지고 어둠과 회색을 만든다. "현세적 삶이 출생과 죽음의 경계에 끼여 있듯, 사람이 빨간색과 초록색, 파란색과 노란색을 처음 목격하는 것으로 시작해 회색의 모습(노인)으로 퇴장하기까지의 인생 여정도 피할 길이 없어 보인다. 세상은 갓 태어난 우리에게 색을 선사했지만 최후에는 다시 거두어간다."

그러나 괴테는 소위 이 의심스러운 색인 회색에서 긍정적인 면도 찾아냈다. 젊은 시절 괴테는 '회색 비버 모피로 된 연미복'을 즐겨 입고 다녔는데, 그의 어머니는 이 옷을 입은 그의 모습을 가장 좋아했다고 한다. 이 젊은 시인은 자신의 작품 속 인물이며 지극히 감성적인 청년 베르테르에게 회색 펠트로 된 모자를 씌운다. 실제로 그 자신도 이런 모자를 쓰고 다녔으며 화가 티쉬바인은 그로부터 13년 후에 로마의 캄파냐에서 이런 모습의 괴테를 초상화로 그리기도 했다.(8쪽 그림 참고)

또한 괴테는 바이마르의 일름 강변에 있는 자신의 정원을 밝은 회색으로 칠하도록 했는데, 이런 색상이 아내 크리스티아네 불피우스와의 즐거운 사랑에 전혀 방해가 되지 않았다. 심지어 그는 작업

할 때도 회색 색조를 활용했다. 이 말이 사실인 것은, 그가 어느 날 예나로부터 집에 있는 아내에게 다음과 같은 글을 써서 자신의 작업실에 있는 '초안 서류'들을 더 보내달라고 부탁한 것만 보아도 알 수 있다. "종이들은 회색이어서 아마도 쉽게 구별할 수 있을 것이오."

'죽음의 색'이라는 오명에도 불구하고 회색은 삶의 거의 모든 시기에 개입한다. 예로부터 '회색으로 변하는 것'에 대한 경고가 있었다. 하인리히 하이네는 언젠가 '정신적으로 가까웠던' 조르주 상드에게 이렇게 말했다. "앞날 때문에 고민하지 마세요. 머리카락이 회색이 되어버릴지도 모릅니다. 당신의 머리카락은 내가 본 것 중 가장 아름다우니까요."

오스카 와일드는 주인공에게 특이하게도 '도리언 그레이'라는 이름을 붙인 상징적인 소설 《도리언 그레이의 초상》에서 초상화를 통해 이 병적인 자기도취자가 전력을 다해 저항하지만 결코 저지할 수 없는 몰락을 표현한다. "이미 초상화는 변했고, 더 많이 변할 것이다. 초상화의 금발은 회색으로 변할 것이고 붉고 하얀 장미들은 시들어갈 것이다." 퇴색한 그림은 도리언의 몰락을 암시한다. 소설 속 화가는 그림을 통해 도리언을 불멸의 존재로 만들고자 했지만,

도리언은 초상화가 자신을 아름답게 표현하는 것이 아니라 오히려 추한 변화를 여실히 드러내자 화가를 살해한다.

그러나 이런 종류의 끔찍한 사례는 드문 일이며, 회색이 모두 죽음을 뜻하는 것도 아니다. 그보다는 눈에 띄지 않는 특성 때문에 회색은 다양한 곳에서 거의 매일 사용되고 있다. 예를 들어 은색의 가치 상승과 함께 회색은 자동차 색상으로 그 수요가 증가하고 있다. 일상에서도, 축제와 같은 행사에서도 회색은 두루 쓰인다. 그럼에도 불구하고 회색을 선호하는 색이라고 말하는 여성은 거의 없으며, 남성들도 소수만이 회색을 좋아하는 색으로 꼽고 있다. 유명한 피아니스트 글랜 굴드가 '베틀십 그레이'(희미한 회색. 군함에 이 색이 칠해진 데서 온 색명 - 옮긴이)에 열광하고 회색 은둔처를 동경한 것은 색을 통해 삶을 표현하고 싶은 욕구라기보다는 그 특유의 블랙 유머로 보아야 할 것이다.

사실 흑회색, 세피아색(흑갈색), 진주층색(조개껍질 속의 진주 광택이 나는 부분)과 같은 회색 계열은 기이한 퍼포먼스에는 별로 적합하지 않다. 회색은 시선을 집중시키는 효과가 매우 적기 때문이다. 회색 계열의 색상이 그나마 사람들 사이에서 퍼뜨릴 수 있는 효과는 은둔의 대가 글랜 굴드가 추구했고 실제로 달성한 '부재(혹은 결핍)'의

뉘앙스다. 이런 축소의 경향 때문에 회색 색조는 많은 의심과 불신에 시달리고 있다. 예를 들어 성인 열 넝 중 한 명은 회색을 싫어하는데, 진한 빨간색이나 노란색 혹은 파란색보다 그 비율이 높다.

그렇지만 우리는 회색으로부터 벗어날 수 없다. 회색은 내면에, 바깥 세상에, 아침부터 저녁까지 늘 따라다닌다. 새벽의 어스름 속에서 '뇌(회색) 세포'가 움직이기 시작하면, 여러 농도의 회색 색조들이 눈앞에 펼쳐진다. 아침안개는 창문 앞에 회색 베일을 드리우고, 비구름은 하늘을 잿빛으로 만든다. 아침식사 때 많은 사람들이 하얀 혹은 검은 빵 대신에 건강을 위해 회색 빵을 먹는다. 식탁 위에는 무광택의 알루미늄 색이나 은회색 식기들이 준비되어 있다. 식사 후의 출근 차림은 다채로운 색의 재킷, 치마, 원피스, 코트지만 그 안쪽에는 회색 안감이 들어 있다. 출근길에는 회색의 커다란 쓰레기 수거용 박스들을 보게 된다. 보도, 도로, 고속도로는 물론이고 가로등, 도로 표지판, 교통 표지판, 신호등의 기둥도 대부분 회색이다. 사무실과 공장에서, 복도와 상담실에서 작업자와 직원들은 돌, 리놀륨, 푹신한 바닥재를 쓴 시멘트 바닥 위를 걸어다닌다. 학교, 도서관, 박물관의 교실, 독서실, 전시 공간은 바닥뿐 아니라 벽과 천장, 심지어 책장과 탁자와 의자도 회색인 경우가 많다. 책들은 흔히

회록색의 마분지 케이스에 들어 있는데, 아마도 대학생들은 이 책들을 읽고 흑갈색 연필로 메모를 하거나 꼭 기억해야 할 것은 랩탑의 회색 인쇄체로 저장할 것이다. 공식적인 출간 서적과 더불어 여기저기 흩어져 있는 '해적판 저작물(회색 서적)'도 있다.

점심시간이 되면 창고 관리자는 회색 작업복을 벗고, 공장 근로자는 푸른 회색의 신문기사를 읽으면서 반투명 플라스틱 박스에서 샌드위치를 꺼낸다. 그는 이렇게 하면 최소한 구내식당에서 쓰는 음울한 회색의 플라스틱 식판을 피할 수 있다. 업무가 끝나기 전에 실무자와 비서들은 회색 표지의 서류철들을 제자리에 정리해 놓고, 기계들을 불투명한 회색 비닐로 덮어놓는다. 또한 퇴근길에 버스와 지하철에서 그들은 힘든 하루를 보내고 피곤에 지쳐 낯빛이 회색으로 변한 얼굴들을 만난다.

그리고 어쩌면 이들을 기다리는 곳은, 덴마크 작가 헤르만 뱅이 《회색의 집》이라는 암시적인 제목을 붙인 작품 속 우울한 분위기의 집일지도 모른다. 이런 집에서 정신과 몸의 병은 죽음을 향해 가고, 이러한 분위기는 색으로 표현된다. 커튼이 닫힌 창문과 가구들 사이로 작은 불빛만이 흐릿하게 가물거리고, 그곳에 사는 사람들은 거의 숨도 쉴 수 없을 지경이다. 그들의 회색빛 눈은 두려움을 나타

내고, 두 손은 납처럼 창백하게 굳어 있다. 그들이 입는 칙칙한 옷처럼 그들의 내면도 황폐하다. 그들은 일찍부터 단념과 억눌린 감정에 익숙해짐으로써 정신적 노화를 겪는다. 그리고 그들은 서로를 노인처럼 대한다. '회색의 집'에서는 모두가 서로에게 회색처럼 우울한 존재다.

즐거움이 없는 이런 곳에서 다른 색깔들, 예를 들어 초록색 잔디, 빨간색 스카프, 다채로운 색의 옷들은 그저 아련한 기억으로만 존재할 뿐이다. 시간이 삶에서 색과 감동을 빼앗아가고, 그래서 색이 사라지고 삶의 허무함이 드러난다는 것을 이 불행한 집의 방문자는 간단명료한 말로 표현한다. "세월이 우리 모두의 얼굴을 회색으로 만든다." 그러나 색의 소멸은 얼굴만이 아니라 마음까지 침범한다. 상대로부터 외면당하는 곳에서 색은 상호작용의 힘을 잃는다. 옆 사람의 색을 인지하지 못하면 색은 무용지물이 되고 무의미해진다. 그렇게 되면 사람들을 무력하게 만드는 회색이 사회색으로 확산되고, 삶은 소통의 회색지대(합법과 불법 사이의 수상한 지역)로 변하고 만다. 말하자면 상호간의 경시가 사회적인 회색 풍조를 낳는 것이다.

예전에는 특정 계층이나 직업군 전체에 회색을 강요하기도 했

다. 상류층은 중세 이후로 농부와 수공업자 같은 하층계급 사람들에게 색의 자유를 허용하지 않았다. 많은 지역에서 하층민들은 오로지 자신들의 직업이나 길드의 색깔, 기껏해야 빛바랜 갈색이나 회색만 입을 수 있었다. 이런 차별 속에서 회색은 결핍, 가난, 곤궁의 색으로 여겨졌다. 그리하여 회색 옷을 입은 사람이 무시당하듯 회색 자체도 폄하되었다.

작가 카를 필립 모리츠(1757~1793)의 소설에서 안톤 라이저는 학교와 실습 공장에서 힘든 시간을 견딘 끝에 결국 '회색 하인 제복'을 입게 되었을 때 같은 생도들 앞에서 수치심을 느꼈다. 부유한 상류층 사람들만 입을 수 있는 몇 안 되는 모피의 회색 색조를 제외하고는, 다른 일반적인 회색은 수백 년 동안 경제적, 사회적으로 열악한 환경의 날품업자들, 임시 직공들, 가난한 사람들의 표시로 간주되었다.

그러한 사회적 분류의 과정 속에서 회색은 하나의 사회적 환경색으로 발전했다. 사람들이 회색 색조를 더 이상 수동적으로 견디는 것이 아니라 적극적으로 선택하게 되자, 일상에서 가난하게 지내는 것을 도덕적 미덕으로 여기는 풍조가 생겼다. 예컨대 종교단체들은 '회색 형제단' 혹은 '회색 자매단'이라 이름 붙여졌고, 프란체

스코회 수도사들이나 교단 수도사들은 잿빛 수도복 때문에 '회색 수도사'로, 같은 수도회 수녀들은 '회색 수녀들'로 불렸다. 엄숙한 선서에 따라서 이들은 자발적 빈곤과 경건한 삶, 세상의 화려한 번잡함으로부터 거리를 두는 삶을 꾸려간다. 이들은 일찍부터 무장식주의를 추구했는데, 시코교단 수도원 같은 곳에서는 화려한 스테인드글라스를 채택하지 않았다. 여러 색의 그림 대신에 단색 혹은 밀랍과 비슷한 색의 그림들이 생겨났고, 이 그림들은 회색의 농담 변화를 통해 입체 효과를 만들어냈다. '탁발 수도사'나 '회색 수녀회' 등의 다양한 활동은 화가인 만테나, 반 아이크 형제의 다색 그림처럼 대단히 인상적이고 다채로웠다. 이 단체들은 학교와 병원, 고아원과 노숙자 보호소, 양로원과 요양원 등에서 자선활동을 펼쳐 많은 이들의 마음을 선행으로 물들였다.

후드와 거친 털옷을 입는 검소한 삶을 선택한 사람들 중에는 프랑수아 르 클레르도 있었다. 조셉 신부(1577~1638)라고 불리는 클레르는 프란체스코 수도회의 '카푸친회' 일원으로서, 17세기 초 수도사로서의 출세와 함께 놀라운 정치 이력을 쌓으면서 권력의 중심지인 파리로 향했다. 그곳에서 그는 추기경이자 외무장관인 리슐리외의 가장 가까운 조언자가 되었는데, 리슐리외는 조셉 신부를

어둡고 폐쇄적인 사람이라고 느꼈다. 조셉 신부는 고등교육을 받았고, 글을 잘 썼으며, 말을 잘 하고, 사교에 능했으나 동시에 명예욕이 있었고 망상적이었다. 그는 신교도인 위그노파와 싸웠고, 터키에 가톨릭 십자군 파병을 추진했으며, 유럽에서 프랑스의 패권을 확실하게 만들고자 했다. 그는 책략가와 외교가로서 리슐리외를 그림자처럼 보좌했다. 그는 검소한 성직자 의상 차림으로 드러나지 않게 영향력을 행사함으로써 정치 책략가의 대명사가 되었다. 그는 최초의 '막후 실력자(gray eminence)'였고, 오늘날까지도 수많은 사람들이 그 뒤를 잇고 있다. 이런 별칭은 정계로부터 다른 영역으로 퍼져 나갔고, 학계와 예술계에서도 사용되었다. 조르주 브라크는 아방가르드의 막후 실력자로, 후안 그리스와 다니엘 앙리 칸 바일러는 모더니즘의 막후 실력자로 간주되었다.

미술상이자 학자인 칸 바일러는 회색 양복을 선호했다. 그래서 그가 좋아한 화가 피카소는 회색 옷을 입은 칸 바일러의 모습을 초상화로 그려, 회색의 단색 화법이 어디까지 이를 수 있는지를 보여주었다. 칸 바일러는 단색의 명암 배합을 좋아하는 취향으로 인해 당시 직업색의 주류에 속하게 되었다. 19세기 시민들의 유산인 이 직업색은 상인, 봉급자, 공무원의 성향을 나타낸다. 상인, 사무원,

기술자, 의사, 약사, 교사 등은 최소한 직장과 공식석상에서 업무에 방해가 되지 않게, 그리고 사회적으로 거부감을 주지 않기 위해 조심스럽고 소극적으로 행동했다. 그들 모두에게는 회색이 사회적인 중립에 도움이 되었다. 상사와 부하, 제조업자, 중개인과 고객들은 회색을 통해 거의 표정 없이 서로를 대할 수 있었다.

회색의 익명성이 관공서, 법원, 은행, 사무실, 강의실까지 확산되기까지는, 상공업 분야에 종사하는 새로운 중산층 대부분이 과거에 무채색, 즉 회색이 잘 어울렸던 하층계급 출신이라는 점이 한 몫을 했다. 이들이 사회에서 부상하면서 집단색으로서의 회색이 유럽의 여러 나라로, 이어 유럽 너머로까지 퍼져 나갔다. 곧바로 회색은 사람들 사이에서 사용되는 모든 색들 중 우위를 차지하게 되었다. 회색은 시즌별 의상의 유행에도 불구하고 20세기 중반까지 중류층부터 상류층에 이르기까지 직장에서 일하는 남성들의 옷 색을 주도했고, 여성들의 옷에서도 꾸준히 늘었다. 회색은 먼 대륙들의 색채전통에까지 이미 오래 전에 침투했다. 중국과 일본, 아프리카와 남아메리카의 라틴계 사람들도 최소한 공식적인 행사에서는 회색 옷을 입었다.

그렇게 만연된 회색이 어떤 사람들에게는 걱정스럽게 보일 수도

있었다. 그래서 미하엘 엔데의 소설《모모》에서 '회색 옷의 신사'가 모모에게 수상쩍은 상업적 제안을 했을 때 모모는 거부반응을 보였다. 거미줄색 양복에 회색의 뻣뻣한 모자를 쓰고 작은 회색 담배를 입에 문 채 두더지색 자동차에서 내린 신사는 은회색 서류가방과 흑연색 노트를 들고 있었는데, 이 '시간 은행' 요원이 모모에게는 악의 화신처럼 보였다. 왜냐하면 잿빛 목소리와 표정으로 그는 남아도는 생필품을 모모에게 팔아치움으로써 모모의 소중한 수명 시간을 사취하려 시도하기 때문이다. 이렇게 거의 획기적인, 이윤에 눈이 먼 시간 도둑의 이야기 속에는 문학적으로 오래된 전설에서 유래하는 '회색 난쟁이' 혹은 '회색 요정'에 대한 이야기들이 숨어 있다. 이런 요정 혹은 악마들은 숨어서, 자신이나 다른 사람에게 해가 되는 생각이나 행동을 하도록 사람들을 부추긴다고 한다. 신중한 모모는 그러한 유혹을 거부하고 친구들의 도움으로 마침내 무서운 회색 신사로부터 도망친다.

그러나 모든 회색이 엔데의 소설이나 미신에서처럼 위협적인 마력을 발산한 것은 아니다. 실제 삶에서 흑회색, 흑갈색, 연기색은 유익한 결과를 초래할 수도 있다. 회색은 일상에서든 축제와 같은 행사에서든 함께 있는 사람들을 특별히 두드러지지 않게 하고 색채적

으로 결속시켜 준다. 그 때문에 제의에서 어두운 회색, 중간 회색, 밝은 회색 옷을 권유하는 관습이 있다. 이런 조언을 따르는 사람은 생일 파티나 결혼식, 동료의 은퇴식 등에 화려한 색을 포기하고 회색 옷을 입고 나타남으로써 색으로 인한 부담감을 줄일 수 있다. 심지어 자유분방했던 작가인 토마스 베른하르트도 그렇게 생각했다. 그래서 1972년 빈 그릴파르처 상을 받을 때 그런 조언을 따랐다.

이 오스트리아 작가는 《비트겐슈타인의 조카》라는 작품에서 이렇게 썼다. "나는 학회에서 열리는 시상식을 위해 새로운 양복을 샀던 일을 기억하고 있다. 왜냐하면 나는 새 양복을 입어야만 학회에 들어갈 수 있을 것이라고 믿었기 때문이다. 그래서 아내와 함께 시장에 있는 옷가게로 가서 적절한 옷을 고르고, 입어보고, 바로 구입했다. 새 양복은 진회색이었는데, 나는 예전의 양복을 입었을 때보다 새로운 진회색 양복을 입고 학회에서 내 역할을 더 잘 수행할 수 있을 것이라고 생각했다." 그러나 이 작가의 의상은 전혀 예상치 못한 결과를 가져왔다. 아무도 이 수상자를 알아보지 못했던 것이다. 그는 다른 모든 참석자들과 구별이 되지 않았다. 결국 그는 이런 상황 때문에, 그리고 사람들의 형식적인 미사여구가 무의미하다고 여겼기 때문에, 거기에다 설상가상으로 여자 장관이 '삼류 시인'

이라고 부르는 바람에 더욱 기분이 상했다. 행사 후에 그는 즉시 가게에 가서 새로 산 옷을 반품했다. 갑자기 옷이 숨 막히는 수상식만큼이나 갑갑하게 느껴졌기 때문이다.

이런 작은 에피소드를 통해 우리가 알 수 있는 것은, 색을 이용하는 데 있어서 유사성과 차별성의 균형을 잘 맞춰야 성공할 수 있다는 점이다. 다양한 색깔의 배합이든 단색 사용이든 마찬가지다. 그러나 집단적인 단색화 경향 속에서 개별적 차별화는 오로지 섬세한 농담 변화를 통해 가능하다. 이런 면에서는 회색이 좋은 기회를 제공한다.

색깔에 관심이 많은 괴테는 라이프치히에서 알고 지냈던 친구 에른스트 빌헬름 베리쉬 덕분에 회색의 다양한 뉘앙스를 체험했다. 괴테가 자신의 전기인 《시와 진실》에서 말하기를, 옷을 잘 입는 이 개인교사는 자신의 외모와 인상에 지나칠 정도로 주의를 쏟는다고 했다. "그래서 그는 항상 회색 옷을 입었는데, 그의 옷들은 부분마다 소재와 농담이 달랐다. 하루 종일 어떻게 하면 회색을 조금이라도 더 많이 입을 것인지 궁리했고, 그런 시도가 성공할 때 행복해했다." 그러나 괴테는 "눈에 띄지 않는 무채색의 풍요로움을 증명하려면 꽤나 높은 창의력이 필요할 것"이라고 강조했다.

20세기에 들어서 특히 미술, 디자인, 패션이 이러한 가능성을 활용했다. 이들 분야는 회색이 신분적 사슬, 가난과 위험의 상징이라는 오명을 벗게 하는 데 기여했다. 물론 회색이 어느 곳에서나 똑같이 환영을 받는 것은 아니다. 화장품 업계에서는 회색을 본격적으로 받아들이기가 어렵다. 업계는 '완벽한 새치 머리 커버'를 어필하며 회색 새치머리를 없애 젊음을 회복할 수 있다고 선전하고 있기 때문이다. 그럼에도 불구하고 요하네스 이텐과 같은 미술가가 회색은 "특징 없고 무심한 무색이며, 비생산적이고 표정도 없는 중성"으로 폄하하던 시대는 지나갔다.

회색이 얼마나 많은 것을 표현할 수 있는지는, 피카소가 활동한 지 반세기 뒤에 화가 게하르트 리히터가 익명의 사람들을 표현한 그림에서, 유명 인사들의 인물화 시리즈에서, 〈8개의 회색〉이라는 작품에서, 그리고 은색 그림들에서 잘 보여주었다. 그는 "회색도 하나의 색이다. 때로는 나에게 가장 중요한 색이다"라고 말했다. 요셉 보이스도 회색을 좋아했는데, 이 색깔에 숨겨진 다양성 때문이라고 했다. "나는 인간에게서 무지개를 만들어내기 위해 회색을 사용한다." 그림과 조각에 쓰이는 회색은 일상생활에도 적용할 수 있다. 회색의 다양한 변형색인 진주색, 은색, 연기색, 안개색, 흑회색, 비둘

기색 등을 쓰면, 눈에 잘 띄는 다른 색들을 다양한 뉘앙스로 쓰는 것만큼이나 사람들과의 관계에 영향을 줄 수 있다. 사회적 회색 풍조가 얻을 수 있는 의사소통의 기회는 그러한 섬세한 변화를 인지하고 그것을 적절히 활용하는 능력에 달려 있다.

칸트의 노란 조끼

색깔 연출에 관한 조언

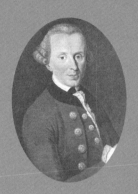

임마누엘 칸트는 색채 예술을
높이 평가했고 노란색 조끼를
즐겨 입었다.

 18세기 중반의 어느 날 저녁, 베르사유 궁전에서는 루이 15세의 신하들이 식사 후에 함께 모여 앉아 카드게임 전에 잠깐 이야기를 나누고 있었다. 퐁파두르 부인은 이런 기회를 이용해 자신이 염두에 두고 있던 방향으로 대화를 이끌어갔다. 신하들 중 한 명이 사냥이나 전쟁에서 다루는 화약에 대한 지식이 너무 부족하다고 말했다. 그러자 왕의 애인이었던 그녀는 사실 사람들은 거의 모든 일에 대해 지식이 부족하다고 대답했다. "나는 내 뺨에 칠해져 있는 붉은색 볼연지가 무엇으로 만들어졌는지도 모르는 걸요." 더 자세한 설명을 해줄 수 있는 사람이 아무도 없자, 한 신하가 이렇게 말했다 "왕께서 우리가 각자 100피스톨레(옛 스페인과 프랑스의 금화 – 옮긴이)씩 지불한 백과사전을 압류하신 점이 유감입니다. 사전이 있었다면 모든 의문에 대한 답을 찾을 수 있을 텐데 말입니다."

 주변에 있던 사람들의 당황하는 표정을 본 왕은 심각하게 고민했다고 볼테르는 기록했다. 왕은 그들의 궁금증을 풀어주기 위해

백과사전을 가져오게 했다. 세 명의 하인이 각기 7권의 사전을 힘들게 끌고 왔다. 퐁파두르 부인은 '가루'라는 단어를 찾아보았고, 마드리드의 숙녀들이 볼에 바르던 옛날 스페인의 붉은 연지와 파리 여인들이 쓰던 빨간색이 어떻게 다른지를 알게 되었다. 또 그리스 여인들은 가시달팽이로 만든 가루로 화장을 했고, 우리가 말하는 보라색이 고대에는 붉은색이었다는 사실도 기록되어 있었다. '색'이라는 항목에서 '붉은색'은 입자가 다른 색깔보다 빨리 움직여 망막을 유독 강하게 자극하고 민감한 감각을 불러일으키기 때문에 모든 색 중에서 가장 생동감 있는 색이라는 것도 알게 되었다. 퐁파두르 부인도 생동감을 유지하기 위해 자신의 볼을 분홍색으로 화장했다. 그녀는 왕의 배우자인 왕비가 화장을 경시하고 거부한다는 사실을 알고 있었다.

그러나 항상 외모로 깊은 인상을 주기 위해 노력했던 왕의 연인 퐁파두르 부인은 왕비의 취향 따위는 전혀 신경쓰지 않았다. 그녀는 색을 사랑했고, 색의 효과와 배합을 알고 있었으며, 색의 명칭에 관심이 많았고, 색에 관한 조언을 귀 기울여 들었다. 옷이나 실내장식용 천을 주문할 때면 원하는 색을 분명히 밝혔다. "그것은 내가 원하는 색의 무명이 아닙니다"라고 그녀는 알사스의 루첼부르 백

작부인에게 단호히 말했다. "노란색이든 흰색, 진홍색, 녹색, 파란색 실크든 가구 덮개에 적당한 실크가 있다면 호박단보다 그게 더 좋겠어요." 특히 퐁파두르 부인은 파란색을 곳곳에서 사용했다. 파랑은 그녀가 가장 좋아하는 색이었다. 화가인 모리스 캉탱 드 라 투르는 유명한 파스텔화에서 그녀의 모습을 그렸는데, 그림 속에서 그녀는 파랗고 금색인 배경을 뒤로 하고, 파랗고 갈색인 양탄자 위에, 파란색 꽃모양의 안락의자에 앉아, 파랗게 장식된 책과 서류철과 악보 등으로 둘러싸여 있다.(10쪽 그림 참고) 왕의 공식적인 정부를 뜻하는 '메트레상티트르'의 칭호를 받은 퐁파두르 부인은 이런 연출을 통해 자신이 어디에 속하고 싶고 어떻게 평가받고 싶은지를 보여주었다. 왜냐하면 그녀가 가장 선호한 색깔은 전통적으로 프랑스 왕의 색깔, 즉 코발트블루였기 때문이다. 그녀는 자신이 권력의 정점에 속해 있다는 사실을 의심스럽게 여기는 사람에게 귀족의 색깔을 통해 자신의 신분을 확실히 인식시켜 주었던 것이다.

실생활에서 직접 색을 이용했던 퐁파두르 부인은 이론적으로도 연구가 필요하다고 생각해 백과전서파를 지원했다. 예전에 교회와 검열관의 눈을 의식해 백과사전 편집자인 드니 디드로의 지원 요청을 거절한 적이 있지만, 트리아농(베르사유의 별궁)의 저녁 모임에

서 영향력을 발휘해 공식적으로 금지된 이 책을 최소한 비공식적으로라도 판매될 수 있도록 조치했다. 중류층에서 상류사회로 신분 상승한 그녀는 '붉은 연지'에 대한, 겉으로 보기에는 단순한 질문을 이용해 시민 계몽을 위한 논의를 진척시켰다. 색에 관한 대화는 궁정 신하들이 편견 없이 소통하고 주변 세상을 더 잘 이해하는 법을 배울 수 있는 도구였던 셈이다.

그러기 위해서는 더 많은 전문지식이 필요하다는 것을 배움에 열정적인 퐁파두르 부인, 원래 이름대로 부르자면 잔 푸아송은 잘 알고 있었다. 그녀는 자신이 다른 사람에게 권했던 것을 스스로도 마음속 깊이 새겼다. 그녀의 방대한 서고에는 수많은 참고서적들이 꽂혀 있었으며, 거기서 그녀는 색깔의 제조, 사용법, 명칭에 대한 정보를 얻을 수 있었다. 그러나 어떤 이론이든 실생활에 도움이 되어야 한다는 것을 퐁파두르는 잘 알고 있었을 것이다. 왜냐하면 색의 감각적 효과, 진정한 풍요로움은 단지 색에 대해 이야기할 때가 아니라 실제로 사용했을 때 비로소 알 수 있기 때문이다. 그런 다음에야 색은 그 사회적 의의를 얻을 수 있다.

그러기 위해서는 개성이 드러나게 색을 사용할 필요가 있다. 개인의 특성을 강조하는 개별 언어처럼 말이다. 이러한 색의 개성은

개개인의 정체성을 파악하는 데 도움을 준다. 색은 다음과 같은 감정을 드러낸다. "이게 나야." "이게 내 모습이야." 혹은 다음과 같은 생각을 드러낸다. "나는 이렇게 보이고 싶어." "나는 이렇게 받아들여지고 싶어." 그래서 자기표현을 하고 점검하고 자신감을 높이는 데 거울이 큰 도움이 된다. 일상 혹은 직장에서, 사적 혹은 공적 역할에서 언제나 색의 영향을 받기 때문이다. 역할 수행의 성공은 무엇보다도 '적합한' 색을 얼마나 잘 선택했는지에 상당 부분 좌우된다. 우리는 피부와 머리카락, 의상과 액세서리를 통해 색채 성향을 드러내고, 이런 성향의 색깔 배합이 우리에게 고유성과 연대감을 동시에 보장해 준다. 나이가 들었거나 젊었거나, 아이거나 어른이거나, 모든 사람들이 색의 도움으로 '각자의' 역할을 잘 해내 상대에게 자신을 각인시키고 인정받기를 원한다.

그래서 색 선택에는 지속성이 있어야 한다. 물론 돈, 시간, 여유 면에서 경제적이지 않다면 언제라도 자신의 색깔을 바꿀 수는 있다. 그러나 이런 일은 드물게 일어난다. 단지 빠듯한 주머니 사정 때문만이 아니라, 사람들은 대개 자신의 색깔을 지속적으로 선택하기 때문이다. 물론 방금 구입한 노란 스웨터, 커피브라운색 코르덴 바지, 세련된 홍옥수 색 귀걸이가 집에 와서 보면 가게 조명과 노련한

판매원의 아첨 때문이었다고 느껴지는 경우도 있다. 이럴 때는 즉시 교환하면 된다. 그러나 옷을 완전히 반품하고 전혀 다른 색으로 요구하는 일은 드물다. 구매자는 예를 들어 노란색이 너무 화려하게 느껴져서, 혹은 햇빛 아래서 번쩍임이 없는 보석이 피부나 머리카락 색에 어울리지 않기 때문에, 처음에 선택했던 색에서 미세하게 다른 것을 찾는 경우가 훨씬 더 많다.

대부분의 사람은 특정한 색에 대해 지조를 지키고, 그것을 자신이 '좋아하는 색'이라고 단정한다. 특히 남자들은 갈색 바지를 사고, 그 다음에 파란색 바지를 사고, 그 후에 초록색, 그리고 한참 후에 오렌지색 혹은 보라색 바지를 사는 일은 별로 없다. 여자들도 빨간색에서 갑자기 청아한 초록색, 레몬 노란색 혹은 모래 빛깔의 색깔로 취향을 대폭 변경하는 경우는 별로 없다. 그런 시도를 하기보다는 각자의 스타일과 개성에 익숙한 방향으로 움직인다. 파랑과 분홍, 초록과 빨강처럼 선호하는 한두 가지 색을 집중적으로 사용해 매일 색을 골라야 하는 고충도 줄이고 시간과 돈도 절약한다. 왜냐하면 색을 맞춘 옷들은 다채로운 색이 마구 뒤엉켜 있는 경우보다 색 배합이 훨씬 쉽기 때문이다. 색의 집중과 절제는, 타인에게 빠르고 쉽고 큰 거부감 없이 자신을 인식시키고 어필할 수 있게 해

준다.

그렇지만 자기 자신과 타인에게 조화롭게 보이도록 색을 연출하는 일은 그렇게 간단하지 않다. "나는 어떤 타입인가?" "어떻게 연출하면 좋을까?" 누구나 이런 의문을 의식적으로나 무의식적으로 갖게 마련이다. 잡지나 전문서적이 만족스러운 답을 주기도 한다. 이런 책들에서는 일상적이거나 특별한 날을 위해 적합한 색을 추천해 준다. 1786년 파리의 한 통신원은 유행 관련 잡지 《화려한 패션 저널》에서 당시 파리에서 유행하던 색깔과 색조의 변화에 대해 보도했다. 이때 이후로 색에 관한 잡지들이 우후죽순으로 창간되었다. 색의 종류가 점점 더 많아지고 화려한 색 명칭들이 생겨났다. 오늘날에도 사람들은 여전히 세분화된 색조를 가리키는 적합하고 이해하기 쉬운 명칭을 만들어내느라 애쓰고 있다. 그러나 보통 사람이 어떻게 단번에 '타이거 릴리'나 '유레카 색'이 어떤 색인지 알 수 있겠는가?

이런 전문 용어를 이해하지 못한다면 색조 스튜디오를 찾아가 헤어브러쉬, 아이라이너, 브로우펜슬 등의 색조 연출용품을 안내받을 수 있다. 그런 곳에서는 '각자의 스타일에 적절한 색깔, 의상, 화장에 대한 조언'을 해주고, '그 남자'와 '그 여자'의 마음에 드는, '여

성들을 위한 낮의 화장'부터 시작해서 스타일에 따른 '약점 가리기'
와 장기적인 옷 구입 계획을 포함하여 색깔과 관련된 전반적인 도
움을 준다.

이러한 색깔 연출법에서는 쉽게 파악할 수 있는 체계가 필요하
다. 괴테는 교육적인 의도에서 매우 유익한 '색의 질서'를 연구했다.
괴테와 실러가 함께 만든 '24면체 기질론'은 고대 학자들의 방식에
따라 인간의 정신을 네 가지 기본 기질로 나누고, 각각에 상응하는
특징과 색을 대응시킨 것이다.(11쪽 그림 참고) 이 24면체에서 우울질
에 놓인 지배자와 학자들은 빨간색을 띠고, 다혈질의 독재자, 영웅,
탐험가는 노란색 쪽으로 기울며, 쾌활한 호인이나 연인도 노란색
을 좋아한다. 마냥 쾌활하지만은 않은 시인들은 노랑에서 녹색으
로 전이되어 가면서 생기 없는 파란색으로 빠져들고, 점액질의 역사
기록자들에서 파란색은 눈에 띄게 어두워지고, 굼뜬 선생, 다시 우
울질의 지점에 도달하는 철학자에 오면 거의 곰팡내 나는 갈색으
로 접어든다. 괴테와 실러는 이렇게 서로 결부시킨 색과 기질을 다
시 사회적인 태도에 연결한다. 장미색으로 빛나는 영웅, 밝은 노랑
과 탁한 녹색 사이를 오가는 수집가, 검정과 갈색의 음침함 쪽으로
기우는 자아탐닉자로 나뉜다.

괴테는 또 인간 정신의 기본 요소들을 나타내는 또 다른 색상 원을 만들어서, 그 성향마다 미적, 도덕적 자질을 부여했다. 이에 따르면 녹색과 노랑 사이를 진동하는 '오성'은 선하고 실용적이며, 오렌지색과 장미색의 '이성'은 고상하고 아름다우며, '상상력'은 빨강에서 보라로, 즉 미에서 무용함으로 바뀐다. 그런가 하면 파랗기도 하고 녹색이기도 한 '감각'은 속되면서 유용하다. 이러한 도식들을 합하면 색 유형론이 탄생하지만, 이것은 답을 주기보다 의문을 갖게 한다. 그도 그럴 것이, 어느 독재자가 '빨간색–오렌지색'을 이용한다고 해서 아량과 이성을 보이겠는가 말이다. 노르스름한 명주 조끼에 검정이나 갈색 재킷을 입고 다닌 순진한 철학자 칸트가, 같은 시대를 산 호전적인 나폴레옹이 초록색을 즐겨 입고 이성적이고 유능한 모습을 연출한들 그를 용인했겠는가? 녹색으로 말하자면, 나폴레옹이 마지막으로 머무른 세인트헬레나 섬의 집 벽지가 독성 녹색으로 염색되어 있었기 때문에 녹색을 좋아한 그의 기호가 오히려 죽음을 재촉했다.

그러나 오늘날의 색깔 사용법이 거장들의 방식보다 관념적이지 않다고 말할 수는 없다. 예컨대 상품 홍보에서는 "힘과 에너지가 넘친다", "나를 아름답게 색칠하라!" 등의 구호로 색의 에너지를 이용

하라고 부추긴다. 이 말은 동시에 다음과 같은 뜻이다. "당신의 색을 통해 당신의 타고난 아름다움을 발견하라!" 흔히 화장품의 선전문구로 등장하는 이런 유혹에 따라 사람들은 '색의 힘'을 믿으며, 외모와 내면이 모두 매력적으로 변신하는 듯한 기분을 느끼게 된다. 색에 의한 자존감 상승은 자아 정체성을 갖게 하고, 개성을 적극적으로 표현하게 해줄 뿐 아니라 사회적인 효과까지도 발휘하게 된다.

색깔을 효과적으로 활용할 줄 아는 사람은 전혀 화장을 하지 않고 꾸미지 않은 사람보다 더 많은 시선과 관심을 받게 마련이다. 그래서 많은 안내책자들의 과장된 듯한 문구가 완전히 거짓은 아니다. 실제로 신중한 색깔 활용은 소통과 공감에서 긍정적인 작용을 한다. 체형이나 태도, 제스처나 언어 선택 못지않게 색깔이 친구와 적을 구분하는 데에도 큰 영향을 미친다. 이 '색 언어'가 인생의 성패를 결정할 수도 있다. 파트너 찾기나 면접, 사업적인 거래나 저녁 초대 등에서 색의 활용과 연출은 거의 '항상' 영향을 미친다.

결국 성공하고 싶다면 색을 전략적으로 잘 사용해야 한다는 뜻이다. 대화 분위기를 개인의 이해나 목적을 위한 방향으로 이끌고 싶다면 차갑거나 어지러운 색 조합보다 섬세하고 조화로운 배합이 더 좋을 것이다. 상황에 맞는 색에 대해 주위의 조언을 구하거나 관

런 서적을 읽는 것도 유익할 수 있다. 이러한 조언들은 문화적 관습이나 사회적 특성을 고려하기보다는 타고난 성향에 초점을 맞추는 경우가 많다. 예를 들면 피부색, 눈동자 색, 머리카락 색 등에 맞춰 계절별 특징이 드러나는 색을 제안한다. 금발이었던 임마누엘 칸트가 자신에게 노란색 조끼가 잘 어울린다고 생각했던 것도 이런 맥락으로 이해할 수 있다. 안내서들은 "피부색이 서늘하고 푸른빛이 돌면 겨울 혹은 여름 타입이고, 피부색이 따뜻하고 금빛이 나면 가을 혹은 봄 타입"이라고 조언한다. 계절별 색을 유추해서 사람을 색으로 나누는 방법이라고 할 수 있다.

수많은 색 중에서 어울리는 색을 선택하는 것은 중요하다. 그런데 '따뜻한' 색과 '추운' 색, '적합한' 색과 '적합하지 않은' 색에 대한 판단 기준이 확산되어 있으므로 크게 고심할 필요는 없다. "당신은 거의 모든 색을 입을 수 있습니다. 중요한 것은 색조와 색의 농도입니다." 이런 식의 구분에 익숙한 '색 테스트'를 이용해 누구나 특정한 계절에 맞춰 자기만의 색 개성을 찾아낼 수 있다. 이런 방식으로 잘 맞거나 어울리는 각자의 특별한 색조를 발견하게 된다. 그런 색을 통해 자신도 기분 좋고 다른 사람에게도 편안한 인상을 줄 수 있다. 이런 성향은 옷, 머리 색깔, 메이크업, 장신구와 액세서리, 심

지어 집의 인테리어, 편지지와 꽃의 선택에도 적용된다. 요컨대 색은 개인적으로, 또 사회적으로 영향력을 갖는다.

이러한 조언과 정보의 핵심은 단순화에 있다. 추천하는 스타일 중 하나를 고르고 나면 살구색이나 민트색처럼 끊임없이 생겨나는 신종 색들로 인해 점점 늘어나는 색 스펙트럼의 4분의 3에는 더 이상 신경쓸 필요가 없게 된다. 말하자면 복잡한 색깔 세계가 자신이 다룰 수 있을 정도로 축소되는 셈이다. 때로는 반복이 자기만의 색 스타일을 만들기도 한다. 자세히는 아닐지라도 최소한 자신만의 스타일을 확신하는 정도에는 도달할 수 있다. 이런 각자의 색깔 성향은 자기 자신과 다른 사람의 신뢰를 얻는 데 도움이 된다. 그런 의미에서 '조언자'들은 선택한 색을 통해 자기 평가뿐 아니라 사람들과의 접촉도 도와주는 셈이다. 예를 들어 어떤 사람이 마호가니 구두, 테라코타 바지, 초록색 스웨터를 입고 흡족해한다면, 아침마다 거울 앞에서 들뜬 마음으로 "이런 의상이 오늘 만나야 할 사람들의 마음에도 들 것"이라고 스스로 속삭이게 될 것이다. 이렇듯 모든 개인의 색 공식에는 타인과의 소통의 의미가 담겨 있다. 색은 그 옷을 입은 사람이 누구인지를 나타낼 뿐만 아니라, 동시에 다음과 같이 말하고 있는 것이다. "나는 당신을 위한 색입니다!"

귀족의 푸른 피
색의 서열과 신분

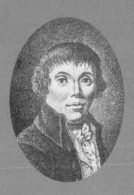

카를 필립 모리츠는 신분색을
자세히 관찰했고 괴테에게
영향을 끼쳤다.

　개인은 색을 적극 활용해 자신을 표현하고 서로 소통한다. 이 점은 집단도 마찬가지다. 정당들은 검정색, 빨간색, 녹색 등 이런저런 색깔을 '우리 색'으로 정하고 다양하게 이용한다. 단체색은 집단에 정체성을 부여하고, '우리'라는 소속감을 강화하며, 구성원 외의 사람들에 대해 선을 긋는다.

　집단색(사회색)은 오래전부터 공동체 생활의 구성에 결정적으로 기여해 왔다. 가톨릭 수도사들의 경우 성 베른하르트파는 검은 옷을 입고, 도미니크회는 흰색, 프란체스코회는 갈색 수도복을 입는다. 그런데 승단의 이런 색 규칙은 종교적인 이유와 세속적인 이유로 정해지는데, 유럽 밖에서도 마찬가지다. 티베트의 승려들은 포도주색과 노란색 옷을 입고, 인도의 힌두교도는 카스트(계급)에 따라 하얀색, 빨간색, 노란색, 검정색으로 차등화하고 있다.

　대학생 단체의 경우에는 오늘날까지 색에 대한 관례에서 예외법 적용이 유지되는 데 비해 대학 교수, 학장, 총장이 입던 진홍색, 담

자색, 녹색 예복들은 1960년대에 여러 곳에서 학생혁명의 희생물이 되었다가 오늘날 서서히 돌아오고 있다. 전통적으로 헌법재판소의 판사들은 진홍색 법복 차림으로 판결을 내리고 있고, 최고연방재판관은 진홍연지색 법복을 입으며, 하급심에서는 검정색 법복으로 만족해야 한다. 이런 방식의 관직별 색은 사회와 국가 내에서 각 직업 그룹의 서열을 나타낸다.

스포츠 분야에서도 단체별 색이 존재한다. 하키, 테니스, 핸드볼 클럽들은 문장(紋章)과 삼각기 외에도 초록색, 빨간색, 파란색 등으로 소속을 표시한다. 각 팀이 경기에 등장할 때 단체색은 꼭 필요하다. 그러지 않으면 어떻게 선수들이 흥분한 상태에서 상대편과 동료를 구분할 수 있겠는가. 당연히 동일한 색의 유니폼이 도움을 준다.

단체복의 역사는 스포츠 경기만큼이나 오래되었는데, 문자가 없던 부족들이 몸에 색을 칠하던 관습에서 시작되었다. 예를 들어 수족이나 촉토족과 같은 북아메리카 인디언들은 경기에서 장식이나 장신구로 서로를 구별했다. 화가이자 민족학자인 조지 캐틀린은, "그들은 벗은 몸에다 신중하게 빨간색을 비롯한 여러 색으로 다양한 형태와 특이한 선들을 그려넣어 마치 화려한 옷을 입은 것처럼 보인다. 서로를 구별하기 위해 한 팀은 하얀색을 칠한다"고 설

명했다.

이것이 현대 문명사회에서 '단체색'이라는 문화로 발전했다. 단체색은 선수와 직원들뿐만 아니라 행사 주최자와 팬, 기업들까지도 이용하고 있다. 저 아래 경기장에서 축구팀이 승리를 위해 싸울 때 팬들은 응원하는 팀의 색깔로 된 숄, 두건, 모자, 깃발을 들고 얼굴 페인팅을 하고는 관중석에서 환호한다. 잔디 위에서는 열한 명의 남자들이 검정색 바지와 하얀 티셔츠와 긴 양말을 신고 공을 따라 뛰어다니고, 그 공을 뺏기 위해 하얀색 바지에 파란색 티셔츠와 긴 양말을 신은 상대편 선수들이 분투하고 있다. 많은 국가들이 대표 선수들을 국기 색의 유니폼을 입혀 경기장으로 내보낸다. 예를 들면 프랑스 선수들은 파란색 상의, 하얀색 바지, 빨간색 양말의 유니폼으로 그들의 3색 국기를 활용하고, 카메룬 선수들의 초록과 노란색 상의는 세 가지의 국기 색 중 두 가지를 활용한 것이다. 강렬한 빨강의 터키, 진한 파랑의 스코틀랜드, 새하얀색의 세르비아는 색 자체로 주목을 끄는 경우다.

문맹 부족들은 사회색을 이용해 공동체 생활의 중요한 시기와 각 집단의 연대기를 표시한다. 그럴 경우 나이별 집단은 특정한 색만 사용할 수 있고, 이를 통해 부족생활에서 각자의 위치가 규정된

다. 예를 들어 수단의 누바족은 성인 단계로 들어가기 전에 다채로운 색깔의 머리덮개를 쓴다. 딩카족은 얼굴에 노란 선을 긋고 이마에 자국을 내서 나이를 표시한다. 케냐의 삼부르족은 전사인 젊은 남자들을 미성년이나 노인과 구별하기 위해 턱, 목, 쇄골에 붉은 갈색을 칠하게 한다. 많은 부족들에서 사회색 질서를 어기는 사람은 처벌을 감수해야 하는데, 허용되지 않는 색을 쓰는 것은 월권과 불손으로 여겨지기 때문이다. 많은 부족들이 정해진 얼굴색을 통해 소년소녀의 성인 단계를 표시한다. 이런 관습은 오늘날에도 남아 있는데, 일정한 나이가 되어야 비로소 화장을 허용하는 분위기가 바로 그것이다.

대량 소비와 미디어 시대에 접어든 오늘날에는 그런 경계선들이 차츰 사라지고 있지만, 나이와 성별에 따라 여전히 비공식적으로 색이 지정되어 있다. 이런 경향은 언어에서도 찾아볼 수 있는데, 예를 들어 건방진 사내아이를 가리킬 때 '풋내기 주제에(귀 뒤가 파랗다)', '신출내기(파란 부리)'라고 표현한다. 같이 이야기하기에는 경험이 부족하고 애송이고 미성숙하다는 뜻이다. 실제로 엄마들이 남자아기에게 파란색 재킷과 모자, 바지를 입히고 그렇게 얘기하곤 한다. 이런 경향은 동양에서 유래한 것으로, 여자아이보다 사내아이

를 선호하는 가부장적 전통에 맞게 색을 선택한 것이다. 여자 아기들에게는 귀여운 분홍색 옷을 입혀 '여성적인' 역할로 이끈다. 물론 성인은 사회색 선택의 폭이 훨씬 더 넓다. 그러나 불과 얼마 전까지만 해도 나이가 많은 사람은 여전히 색채 선택에서 제한적이었다. 그들은 화려한 색채가 중요한 것이 아니라 생존 문제를 해결해야 하는 세대였기 때문이다. 특히 미망인들은 어두운 갈색이나 음울한 검정색 옷을 입고 은둔해야 했다.

모든 색채 경향이 그렇듯, 이러한 관례는 당대의 사회경제적 상황, 권력과 시대정신의 산물이다. 흰색, 빨간색, 파란색, 갈색을 어떤 상황에서 사용해야 하고, 사용하는 것이 좋은지가 사회문화적으로, 즉 집단, 계층, 부류에 따라 정해진다는 뜻이다. 과거에는 색의 의미와 가치 서열이 사회의 위계와 일치했다. 신분색이 준수되어야 한다는 것을 귀족부터 시작해서 성직자와 시민들을 거쳐 농민과 수공업자에 이르기까지 사회의 모든 사람이 알고 있었다. 신분색은, 지위와 명망을 과시하고 집단의 공감대를 형성하며 신분을 구별하는 기능을 했다.

신분색 중에서 최고의 특권을 누린 것은 흰색이었다. 흰색을 입는 사람은 최고 계층이거나 그 가까운 곳에 있었다. 로마의 토가를

입었던 사람들, 교황, 귀족, 그리고 레카미에 부인(프랑스 최고의 미인으로 사교계를 지배했던 전설적 인물. 다비드가 그린 〈레카미에 부인의 초상〉이 유명함 - 옮긴이)처럼 명성 있는 여성들의 경우처럼 말이다.(9쪽 그림 참고)

귀족 작위를 받은 괴테도 이 대열에 합류했는데, 그는 노후에 자신의 신분에 걸맞게 밝은색 상의를 입은 모습으로 그려졌다. 색에 관한 자신의 저서에서 괴테는 "모든 인간의 모습과 색깔이 똑같이 아름다운데 단지 습관과 자만 때문에 한 가지가 다른 한 가지보다 선호되는 것은 아닌지" 의심했지만, "백인이 가장 아름답다"고 말했다. 여기에 대해 다른 인종들은 전혀 생각이 다를 수 있을 것이다. 어쨌든 바이마르 대공국 각료이기도 했던 괴테는 백인을 "아름다운 인간 모습의 절정"이라고 여겼다. 출세한 사람들이 그러듯 그도 하얀색 식탁보를 깔고 음식을 먹었고, 하얀색 냅킨으로 입을 닦았으며, 하얀 빵을 먹었고, 하녀들의 하얀 앞치마를 자주 세탁하게할 만큼 여유가 있었다.(9쪽 그림 참고)

반면에 괴테의 비서였던 요한 페터 에커만은 명령을 받는 자로서 신분에 맞게 갈색, 녹색 재킷을 입었고, 괴테의 소설《젊은 베르테르의 슬픔》에서 아름다운 로테가 "소매와 가슴에 연한 빨간색 띠

를 두른 소박한 흰색 옷"을 입고 어린 형제들에게 나누어주던 검정 빵을 먹었다.

농부나 수공업자보다 더 아래 서열은 날품팔이꾼이나 머슴들로 생계를 근근이 이어갔기 때문에 비용이 많이 드는 표백된 천이나 값비싼 색은 엄두도 내지 못했다. 털로 짠 거친 옷이 전부였다. 프랑스의 형제 화가인 르 넹 형제는 이런 옷을 입고 있는 하층민의 모습을 그림으로 묘사했다. 그들의 모습은 거친 옷감 때문에 더 음울하고 가난하고 남루해 보였다. 기껏해야 휴일이나 교회에 갈 때 혹은 축제일에나 파란색, 녹색 옷을 입을 수 있었는데, 몇 가지 색의 밴드나 리본으로 장식한 소박한 옷들이었다.(12쪽 그림 참고)

중간 계층에서도 색채 선택이 완전히 자유롭지는 않았다. 중세 초기에는 몇 가지 색, 특히 강렬하고 화려한 색은 기사들이 선점했고, 점차적으로 중간 계층도 사용할 수 있게 되었다. 빨간색은 오랫동안 상류층의 특권이었다. 도시와 시골의 귀족들, 추기경, 주교(추기경과 구별되는 보라색)와 같은 고위 성직자들은 빨간색 계열로 차려입었다. 비교적 상류층인 부유한 시민은 진홍색 상의를 입었고, 진한 카드뮴 빛깔의 코트로 몸을 따뜻하게 했으며, 계피색 모자를 썼다. "나의 아버지는 외출할 때 도시의 옛 풍습에 따라 자색 옷을 입

고, 검정색의 테두리 없는 작은 모자를 쓰셨다." 의사이며 수학자였던 지롤라모 카르다노는 17세기 초기에 밀라노에서 살았던 붉은 머리칼을 가진 아버지의 습관에 대해 이렇게 기록했다. 어두운 색깔의 모자는 바로크와 로코코 시대에 흰색 가발로 교체되었는데, 이런 가발은 세습 지위를 표시할 뿐 아니라 사회에서의 높은 서열을 나타냈다. 특권층 또는 출세욕을 지닌 사람들은 신분색이 드러나는 초상화를 그리게 했다.

그러나 모든 색이 그렇듯 빨간색도 그 색을 입는 사람을 돋보이게 하는 반면 정체를 폭로하는 기능도 했다. 영악했던 화가 라파엘로는 주교들에게 작품 주문을 받으면 빨간색을 이런 이중적 의미로 사용했다. 라파엘로의 친구인 발다사레 카스틸리오네가 전하기를, 두 명의 추기경이 라파엘로가 있는 자리에서 그가 그린 성자 페터와 파울의 그림을 보고 두 인물의 얼굴이 너무 붉다고 비난하자 라파엘로는 이렇게 답했다고 한다. "추기경님들, 놀라지 마십시오. 저는 의도적으로 그렇게 그린 것입니다. 성 페터와 성 파울은 천국에서도 여러분이 보시는 것처럼 얼굴이 붉은색일 것 같습니다. 자신들의 교회를 여러분과 같은 사람들이 지배하고 있다는 사실이 부끄럽기 때문에 말입니다." 고결한 성자들을 이용한 우회적 비난이

추기경들의 얼굴을 부끄럽게 만들었는지, 아니면 화가 나서 펄펄 뛰었는지는, 카스틸리오네의 저서 《궁정인》의 화자는 많은 것을 암시하듯 침묵했다.

상류층인 카스틸리오네 자신은 수수한 색 옷을 선호했다. 그래서 라파엘로가 그에 대해 표현하기를, 고상하게 장식된 챙 없고 납작한 모자를 쓰고, 어두운 색 재킷에 고급스러운 회색과 빨간색으로 반짝이는 모피코트 차림이었다고 했다. 카스틸리오네가 궁정 예절에 관한 저서에서 교양 있는 삶의 원칙이라고 말했던 기품이 그의 눈매와 눈동자 색에서 풍겨나온다.(13쪽 그림 참고) 파란 눈동자 색은 수세대 전부터 귀족의 색으로 간주되어 온 색과 유사하다. 영주와 왕들은 자신들이 선택받은 사람임을 표명하기 위해 이 색을 필요로 했다. 이집트의 파라오들은 자신들의 권력을 대단하고 신적인 것으로 보이기 위해 파란색 두건으로 치장했다. 또 수많은 그림들이 예수의 어머니 마리아를 정결하고 신성한 존재로 드러내기 위해 하늘색 옷을 입은 모습으로 묘사했다.

이베리아 반도 남쪽의 농민들은 북쪽에서 이주해 온 에스파냐의 대공들을 '파란색 피를 가진' 사람들, 즉 고귀한 사람들로 받아들였다. 그들은 무어족 이민자보다 훨씬 밝은색 피부를 가지고 있

었고, 피부색을 창백하게 유지하기 위해 햇빛을 피했다. 스페인의 가난한 주민들은 귀족들의 하얀 피부 속 푸르스름하게 비치는 혈관으로 파란색 피가 흐른다고 생각했다. 작렬하는 더위 속에서 힘들게 일하는, 그래서 더 검은 피부를 가진 농부들이나 그런 농부들을 착취하는 하급 귀족들에게 '파란색 피'는 고상하고 타고난, 그래서 의심의 여지없는 특권으로 여겨졌다.

이탈리아 귀족도 파란색에 대해 이런 착각을 했다. '왕의 파란색'(King's Blue, 코발트색)을 그토록 갈망했던 것도 파란색에 대한 착각 때문이었다. 많은 나라에서 훈장, 관복, 휘장에 '왕의 파란색'을 사용해 왕권에 후광을 부여했다. 프리드리히 대왕의 궁정 화가 앙투안 페느는 왕의 초상화를 나라 이름이 들어간 색으로 그렸다. 바로 '프로이센 블루'라는 색이었다. 유럽 어디서나 상류층 사람들은 '파란 살롱'에서 모임을 가졌고, 백작부인과 공작들은 파랗고 하얀색의 값비싼 도자기로 만찬을 즐겼다. 퐁파두르 부인이나 나폴레옹처럼 벼락출세한 사람들은 왕족 출신이 아니라는 사실을 가리기 위해 옷, 문장, 실내장식에 파란색을 이용했다.

그러나 파란색이 상류층의 카리스마를 위해서만 사용된 것은 아니었다. 계층을 구분하는 색이면서 한 계층 내의 결속의 색으로

서 파란색이 가진 이중적 기능은 하층민에게도 마찬가지로 작용했다. 그런데 부유하지 않은 사람들은 질 낮은 천에 만족해야 했다. 이들은 질 낮은 파란 천을 사용했기 때문에 품격이 높아지기는커녕 오히려 낮아지는 결과로 이어졌다. '파란 옷' 차림은 명백하게 노동 계층으로, 품을 팔아 생계를 꾸리는 사람이었다. 이들의 옷은 기껏해야 인디고 색깔로 대충 염색한 값싼 천으로 만든 것이었다. 작가 카를 필립 모리츠는 1782년에 런던에서 "마치 법복처럼 발까지 내려오는 긴 파란색 상의를 입은 크고 작은 소년들"을 보았다. 그들은 "파란색 옷에서 이름을 딴 빈민구제소의 아이들"이었다. 영국 시민계층은 자신이 하층민이 아니라는 것을 표시하기 위해 좀 더 나은 직물과 질 좋은 색을 선택했다. 남성들은 짧고 하얀 조끼, 검정색 바지, 하얀색 실크 양말, 검정에 가까운 남색 연미복을 입었다. 외모에 신경을 쓰는 신사는 언제나 어두운 색을 활용했다. 그래서 정장을 하고 싶을 때는 검정색을 선호했다. 반면에 낮은 신분의 여성들은 빨간색 천으로 만든 짧은 코트를 입었고, 상류층처럼 모자를 썼다.

런던을 여행했던 모리츠는, 영국에서는 이렇듯 계급의 구별이 특정한 신분색보다는 색들의 미묘한 차이로 이루어지고 있음을 발

견했다. "영국의 경우 상류층과 하층민의 의복 색에 큰 차이가 없었다." 다시 말해 어떤 색의 사회적 메시지는 색 고유의 성질과 관련이 있다. 탁하고 음침한 색은 하류층을, 밝고 빛이 나면 상류층을 가리킨다는 것이다. 이러한 이분법은 언어에서도 나타난다. 파란색은 카리스마를 강조하는 데 쓰기도 하지만 낙인을 찍는 데 사용되기도 한다. 성적이 좋지 않아 진급이 어려워진 학생은 경고의 의미로 '파란색 편지'를 받는다. 17세기 이래 민화와 전설에서는 여성을 학대하고 괴롭히는 남자를 '푸른 수염'이라고 불렀다.

이외에도 한 친목 단체가 파란색 때문에 무례한 대우를 받은 경우도 있었다. 18세기 템즈 강가에 있는 엘리자베스 몬테규 부인의 집에서 교양을 쌓기 위해 모인 부인들 모임이 그러했다. 보수적인 남자들이 이들을 곱지 않은 눈으로 보았고 이 '교양 있는 숙녀들'은 '블루스타킹'이라는 조롱 섞인 별명을 얻게 되었다. 한 남성 참여자 덕분이었다. 식물학자인 벤자민 스틸링플릿이 어느 날 검정색 실크 양말 대신 파란색 털실 양말을 신고 왔기 때문이었다. 이 별난 차림에 놀란 한 재치 넘치는 사람이 '블루스타킹 소사이어티'라는 표현을 만들어냈다.

처음에는 동경의 대상이었던 이 모임은 시간이 지나면서 회의와

불신의 대상이 되었다. 말하자면 농담으로 했던 말이 여자들에게 전해지고 모임에 반대하는 움직임까지 생겼다. 이런 악의적 표현은 사라지지 않고 계속 살아남아 독일과 프랑스에까지 전달되었다. 루트비히 뵈르네는 1831년에 파리에서 이렇게 전했다. "영국에서는 박식한 여성들을 농담 삼아 '블루스타킹'이라 부르는데, 아마도 그녀들의 치장을 경시하는 표현으로 보인다. 언젠가 바이런은 여기에 대해 암시하듯 자신의 일기에 이렇게 썼다고 한다. '내일, 파란색 부인의 집에서 열리는 인디고의 밤에 초대받았다. 내가 가야 할까? 아, 나는 파란 수레국화들, 페티코트를 입는 교양 있는 숙녀를 별로 좋아하지 않는데 말이야. 하지만 예의는 지켜야지.'"

프랑스의 풍자 잡지인 《샤리바리》에서 화가이자 판화가인 오노레 도미에는 1844년에 '유식한 숙녀들'이라는 제목으로 풍자만화 시리즈를 연재했다. 만화에서 남성들은 파란색 스타킹을 신은 부인들의 지적 야망에 대해 경고한다. 자유사상, 가사와 가족에 대한 소홀함, 방탕한 연애 등을 그 결과로 표현했다. 그런데 스위스 작가 로베르트 발저가 "남녀 모두 블루스타킹이 존재한다"고 말한 것은 어쩌면 바로 도미에와 그의 문학적 동료들을 겨냥한 것일지도 모른다. 로베르트는 남성과 여성 사이에 거의 차이가 없다고 말했다.

"여성 블루스타킹이 남성 블루스타킹과 마주치면, 여성의 눈에 그 남성은 별 볼 일 없어 보인다. 상황을 뒤집어 보아도 마찬가지다. 블루스타킹 남녀 모두 지적 허영심으로 가득 차 있다."

사회적 관계에서 파란색과 빨간색만 권위를 만들고 낙인을 찍는 영향을 미치는 것은 아니다. 노란색은 더 자주 중상모략과 신분 추락에 사용되었다. 고대 그리스와 로마인들은 창녀들에게 노란색 옷을 입게 하고 머리카락과 가발을 노란색으로 사용하도록 강요했다. '수치의 색'으로 낙인찍힌 사람은 멸시와 박해를 받았다. 중세 시대에 유대인들은 노란색 깔때기를 머리에 써야 했고 가슴에는 카인에게 찍힌 낙인과 같은 노란색 표시를 달아야 했으며, 파산자는 노란색 모자를 써야 했다. 가톨릭 교구에서는 이단자와 성체 모독자의 옷에 노란색 원을 그리게 했고, 종교재판에서 유죄판결을 받은 사람에게 치욕을 뜻하는 노란색 옷을 걸치게 했다. 사형집행인의 아내, 거지, 아라비아 상인이나 유대의 환전업자들은 기독교가 지배하는 서양에서 색을 통해 조롱의 대상이 될 각오를 해야 했다. 나치는 유태인에게 '노란 별' 표식을 달게 했다.(12쪽 그림 참고)

'친구 아니면 적'의 공식이 지배하는 곳에서는 색을 통해 엄격히 경계를 긋는다. 그러나 신분색과 서열색을 우호적으로 사용하는

경우 집단은 서로에게 이렇게 알리고 있다. "너희는 우리의 빨간색, 파란색, 흰색으로 우리를 알아볼 것이고, 우리는 너희의 노란색, 초록색, 갈색으로 너희를 알아볼 것이다."

괴테의 귀족 취향

색 선택의 중요성

아돌프 폰 크니게는 사람과의
교제에서 색상 선택이 왜
중요한지를 조언했다.

　"당신의 신분보다 낮게 혹은 높게 옷을 입지 말라. 당신의 재력보다 높게 혹은 낮게 옷을 입지 말라. 생각나는 대로 옷을 입지 말라. 화려한 색깔로 옷을 입지 말라." 18세기 인간관계 교제술의 거장 아돌프 폰 크니게가 자신의 저서에서 동시대인들에게 한 조언이다. 이 책은 금방 시민들의 행동에 대한 표준 조언서가 되었다. 바로 《인간 교제술》이라는 제목의 책이다. 중간 시민계층에게는 예절과 방정한 품행으로 분수를 지켜야 할 것이며, 쓸데없이 호화롭거나 사치스럽게 옷을 입지 말아야 한다고 조언한다. 그런 옷은 일터에서도, 일상생활에서도 어울리지 않기 때문이다. "깔끔하고 세련되게 입어야 한다. 사치를 부려야 하는 곳에서는 단아하면서도 아름다워야 한다. 너무 고루하거나 어리석은 유행만 따르는 복장으로 당신을 드러내지 말라."

　그러나 공식적이지 않은 장소, 특히 축제와 같은 곳에 대해서는 다르게 충고한다. "상류층임을 나타내고 싶을 때는 옷으로 시선을

끌어라. 어울리지 않는 옷을 입고 왔다는 자각이 들면 사람들 속에
섞여 있어도 기분이 좋지 않다." 저자 자신도 때로는 이런 원칙을
따라 평소 입던 눈에 띄지 않는 작업복 재킷 대신에 가슴에 주름 깅
식이 있는 보라색 프록코트로 바꾸어 입고, 가끔은 견장과 훈장이
달린 카드뮴 빨간색의 귀공자 재킷을 입었다. 책에 따르면, 일상생
활에서 색을 절제하라는 권고는 외모에만 해당되는 것이 아니라 언
어 사용에도 해당된다. 같은 계층의 사람들, 더 높거나 낮은 계층의
사람들과 이야기할 때 최대한 과장을 피해야 한다. 교제의 진정한
기술은 말로써 "자연스러운 색으로 그림을 그리는 것"이라고 저자
는 충고한다.

　이런 생각을 한 사람이 국민 교육가 크니게 혼자만은 아니었다.
동료 작가인 요한 볼프강 괴테도 "옷에 나타나는 색깔의 특징이 개
인의 성격, 심지어 나이나 신분과도 관련이 있다"고 분명하게 언급
했다. 유복한 가정에서 태어난 괴테도 가난했던 크니게와 마찬가
지로, 신분에 따른 적절한 색이 무엇이며, 신분 상승을 꿈꾸는 도시
시민들이 욕심낼 수 있고 욕심내도 괜찮고 욕심내어야 할 색이 무
엇인지에 대해 의문을 가졌다. '노발리스'라는 필명으로 알려진 프
리드리히 폰 하르덴베르크가 일기장에서 비난했던 것처럼, 시의 거

장 괴테 자신은 귀족 칭호를 받기까지의 과정에서 귀족풍의 다채로운 색을 선택했다. 화가 친구인 티쉬바인은 밝은색 양말과 노란색 반바지와 하얀색 망토 차림의 괴테 초상화를 그려 귀족을 연상시켰다. 괴테의 예술적 조언자인 하인리히 마이어는 괴테의 집에 노란 거실, 초록색 식당, 터키색 방을 만들 때 파스텔 색조를 사용해 궁정 인테리어를 연상시키려는 의도를 숨기지 않았다. 그러나 괴테는 진심으로, 그리고 이성적으로도 죽는 날까지 상류층 시민이었다. 적절한 다색을 사용한 것은 감정적으로나 지적으로나 삶을 긍정하는 그의 태도에도 부합했다. 그래서 젊은 날의 괴테의 모습이기도 한 베르테르는 멋쟁이 스타일의 파란색 정장과 노란색 조끼를 입고 있지 않은가? 베르테르가 사랑에 대한 절망으로 자살을 시도하는 그 순간에도 말이다.

괴테가 '교양 있는 사람들'에게서 목격한 '색에 대한 혐오'는 그 자신과는 거리가 멀었다. 그는 아무리 몸이 허약해지고 취향이 오락가락해도 색깔이 없는 '완전한 무의 상태'로는 도피하지 않았다. 무리 중에서 돋보이고 싶은 욕구만큼이나 무리 속에 섞이고 싶어 하는 인간의 성향을 괴테는 별로 가지고 있지 않았다. 19세기 초 남성들이 검정색 옷을 많이 입었는데 괴테는 그 모습이 너무 제한적이

라고 느꼈다. 하지만 그는 천과 색을 제조할 때 '기술의 제약을 받을 수밖에 없기 때문에' 상황이 크게 변할 수 없다는 것도 잘 알고 있었다.

다채로운 색을 사용하던 남부 유럽 사람들과 달리 당시 독일인들은 잘 바래지 않는 파란색 옷을 즐겨 입었고, 여러 색과 잘 어울리는 초록색 무명옷을 많이 입었다. 프랑스와 이탈리아 사람들이 '경쾌한' 색을 선택하던 때에, 영국인과 독일인은 어두운 파란색과 함께 누르스름한 색을 선호했다. 왜 이런 취향이 생긴 것일까? 북부 유럽의 흐린 하늘이 사람들의 옷 색깔을 점점 더 어두침침하게 만든 것일까? 혹은 겨우 부를 얻게 된 중산층의 부족한 안목 때문이었을까? 아니면 강렬하고 화려한 배색 때문에 '혁명분자'로 의심받을까 두려워서였을까? 그도 그럴 것이 불과 얼마 전 파리에서는 프랑스 혁명의 과격파인 자코뱅당 하급 당원들이 풀려난 갈레선 죄수들의 빨간 모자, 폭넓고 긴 파란 바지에 붉은 멜빵, 하얀 셔츠 차림으로 거리를 활보하고 다니지 않았던가.(13쪽 그림 참고)

이러한 색의 절제는 이미 오래전부터 시작되었다. 르네상스 절정기에 중간계층 시민들에게 어떤 외모와 색이 어울릴지에 대한 논란이 한창이던 때가 있었다. 이 논란에서 단순한 색조를 찬성하는

의견이 우세했다. 이런 권고는 먼저 베니스, 플로렌스, 밀라노와 같은 이탈리아 북부 중심지에서 활동하는 도시 귀족들을 겨냥한 것이었다. 라파엘로의 친구인 발다사레 카스틸리오네가 저서 《궁정인》에서 알려준 바에 따르면, 한 교양 있는 궁정 신하는 항상 깔끔하고 품위 있는 차림으로 나타났다고 한다. 책에 따르면, 평상시 옷차림도 화려하기보다는 진지하고 차분하게 입는 것이 좋으며, 허영에 치우친 프랑스인이나 너무 검소한 독일인처럼 한 쪽으로 지나치게 치우치지 않아야 한다고 피력했다.

"색색의 옷을 입거나, 리본이나 레이스가 주렁주렁 달린 옷을 입은 귀족은 미친 사람이나 바보로 여겨질 수 있기 때문이다. 이렇게까지 되지 않으려면 소박한 장식으로 균형을 유지해야 한다. 그래서 화려한 축제나 군대 사열식 이외의 평범한 행사에서는 색의 절제가 꼭 필요하다. 검정색이 다른 어떤 색보다도 단정하고 예의바르게 보인다. 꼭 검정색이 아니라도 어두운 색이면 무방하다."

실제로 그랬다. 유럽의 몇몇 지배자들이 국가 행사나 사사로운 자리에서 화려한 색으로 치장했을지도 모르지만, 당시 언행 지침서였던 《신분 개요》나 《의례학》에는 왕과 군주도 관복의 옷감, 색깔, 장식에서 과도한 치장과 단순한 예복 사이에서 중도를 가야 한다

는 경고가 자주 등장했다. '현명한 지배자' 차림은 당연히 신하들에게도 적용되었다. 시민들에게도 색 선택에 신중을 기하라고 조언했다. 비난을 피하고 싶다면 색을 과도하게 쓰지 말아야 한다는 것이다. "혼잡한 색의 옷은 조화를 이루지 못하기 때문에 예의에 어긋난다. 궁정에서든, 관청에서든, 도시에서든, 집에서든 '앵무새' 같은 모습은 적절하지 않다. 색을 선택할 때 지역적 관례, 계절, 피부색, 나이 등을 고려하는 것이 가장 바람직하다. 인생의 겨울인 고령에 이른 사람들이 화려한 옷을 입고 여전히 봄을 상상하려는 것보다 더 우스운 일은 없다. 사람들은 주변 사람들에게 주는 인상을 생각해야 한다. 왜냐하면 색은 인간관계에 영향을 끼치기 때문이다. 특히 젊은 남자는 의복 예절에서 자신의 미래에 영향력이 있는 사람, 자신의 행복을 좌우할 수 있는 사람들의 취향을 따라야 한다."

색 선택에 대한 조언과 함께, 편리함과 스페인식 관례 때문에 빠르게 퍼지고 있는 유행에 대한 경고도 덧붙였다. 바로 종교적 이유나 장례식 복장 외에 온통 검정색으로 옷을 입는 세태를 지적한 것이다. "이런 관습은 가식적 신앙이라는 인상을 줄 뿐만 아니라 상류층 사람들의 웃음거리가 될 수 있다. 이런 유행은 대부분의 궁정에서 비웃음을 샀고, 귀족적이라기보다는 속되고 천한 것으로 여겨

지기 때문이다." 그런데 정확히 이런 점이 색의 절제와 자제를 옹호하는 도시 계몽주의자들에게 딱 들어맞았다. 그들은 자색, 군청색, 주홍색을 사용하는 사치스럽고 화려한 귀족들과 선을 긋고 싶어 했다.

아돌프 크니게와 동시대인인 대중철학자 크리스티안 가르베는 과도하게 화려한 모습은 왕족이나 귀족의 집에서 나타난다고 비난했다. 노동을 하는 일반 시민은 결코 감당할 수 없는 사치이기 때문이다. 물론 상류 시민계층에서는 아이들과 젊은 여성들이 로코코 풍으로 치장함으로써 화려한 상류층을 모방했다. 가르베는, 유행에 대한 관심과 사치가 많은 중산층이나 부유한 시민계층만큼 사람들의 행복과 안정에 해를 끼치는 계층은 없다고 비난했다. 이 계층에 속하는 성실한 사람이라면 허영심을 자제하고 일과 자기 발전에 노력을 쏟아야 한다고 조언했다. 그런 성실한 부르주아라면 "유행만 좇거나 현란한 바지, 셔츠, 재킷을 입고 다니는 것을 부적절하게 여길 것이다. 그런 차림은 그들이 힘들게 얻은 명성을 무너뜨릴 수 있기 때문이다."

이러한 권고는 여성보다 시민계층 남성을 겨냥한 것이었다. 15세기에 이미 레온 바티스타 알베르티는 이렇게 외쳤다. "단정하게!

시민들 의복은 무엇보다도 깨끗하고 잘 맞게 만들어진 것으로, 선명한 색과 좋은 소재로!" 그런데 물결 모양의 테두리 장식과 자수 장식 등을 거부하면서 점차적으로 시민들의 옷에서는 다양한 색상이 설 자리를 잃었다. 많은 사람들이, 특히 남자는 오로지 이성과 근면함으로 존경을 얻어야 한다고 주장했다. 이런 원칙은 남성들을 음울하고 창백한 모습으로 만들었다. 남성들은 여성들이 누리던 화려한 색의 세계로부터 배제되었다. 괴테는 쓰기를, 여성들은 점점 더 하얀색 옷이 많아졌고, 남성들은 검정색 옷을 주로 입었는데, 나이에 따라 차이가 있었다. "젊은 여성은 분홍색과 담녹색을 좋아하고, 나이가 든 여성은 보라색과 어두운 초록색을 좋아한다. 금발 여성은 보라색과 밝은 노란색, 갈색 머리카락 여성은 파란색과 황적색을 선호하는 경향을 보이는데, 대체로 옳은 선택이다."

19세기의 수많은 화가들이 여성을 이런 색조로 묘사했다. 정원이나 거실에서, 다함께 즐기는 향연이나 축제에서 하얀색 칼라가 달린 초록색, 파란색, 보라색 옷을 입고, 나이가 들면 큰 뾰족 모자를 쓴 모습으로 그려졌다.(14쪽 그림 참고) 귀족 여성은 성장하면서 화장으로 얼굴색을 꾸밀 수 있었는데, 예리한 관찰자 괴테는 여기에 대해 호의적으로 생각했다. 괴테는 인생의 반려자였던 크리스티

아네를 라이프치히로 초대하는 편지에서 이렇게 조언하기도 했다. "하얀색 옷 외에는 아무것도 가져오지 마시오. 모자는 여기서 바로 살 수 있소."

반면에 그림 속 여성들 옆에서 포즈를 취하고 있는 남성들은 작은 변화에 만족해야 했다. 색이 성별로 분배되어 있었기 때문에 남성은 여성의 색을 동등하게 사용할 기회가 거의 없었다. 콩쿠르 형제는 1860년 라이프치히에서 뉘른베르크로 가는 길에 이런 사실을 깨달았다. 화려한 파리의 사교계에 익숙한 그들은 독일에서는 다채로운 색이 별로 눈에 띄지 않는 것을 아쉬워했다. 그들은 잡지에 "독일 남성들은 퇴색된 색 때문에 보기 흉하다"고 비판적으로 썼다. "독일 남성은 음침하고 무디다. 눈이 안 좋은 사람들 같다. 피부는 투명하지 않고, 안색도 좋지 않다. 마치 검정색 빵 반죽을 잘라놓은 듯한 모습이다." 함부르크의 미술사학자 알프레드 리히트바르크에게는 심지어 "평균적인 독일인의 모습은 마치 캐리커처처럼" 보였다고 한다. 그는 색에 대한 남성의 편견과 근거 없는 수치심을 극복하려면 진지하게 '색 감각에 대한 교육'이 필요하다고 주장했다.

리히트바르크는 색의 즐거움을 누리는 것은 오래전부터 여성이 남성보다 우위를 차지하고 있다고 확신했다. 그는, 한 수공업 공

장에서 배색을 담당했던 괴테의 아내 크리스티아네를 예로 들었다. 그녀는 머리에 비단 머리띠나 화려한 색 리본을 하고 노란색, 갈색, 초록색, 파란색 옷을 즐겨 입었다. 물론 대부분의 시민계층에서 바느질하고 짜깁기하고 뜨개질하고 수선하는 일이 여성들의 중요한 임무가 되자 여성들은 할 일이 많았고 색을 활용해 기분전환을 하는 데도 지장이 많았다. 그러나 크리스티아네는 색의 즐거움을 쉽게 포기하지 않았다. 그녀는 1796년 3월에 예나에 머물고 있는 인생의 반려자 괴테에게 알리기를, "나와 에르네스티네는 낡은 옷으로 속옷을 만들었어요. 어제는 노란색 면직물로 옷을 만들었는데 아주 잘 되어서 정말 마음에 들어요." 크리스티아네는 이 블라우스에 비잔틴 블루의 구불구불한 레이스를 달아 겨자색을 더 돋보이게 만들었다. 이 이복자매는 이모 율리아네와 함께 자신들의 성공적인 작품을 축하하는 샴페인을 마셨다.(15쪽 그림 참고)

어쩌면 크리스티아네는 3세대 전에 메리 몬타규가 영국 친구들에게 알려준 동양의 풍습을 좋아했을지도 모르겠다. 터키에 머물던 몬타규 부인은 모임 회원들에게 "터키 여성들은 눈 주위를 검정색으로 치장하고 손톱을 장밋빛으로 물들인다"고 편지에 썼다. 몬타규 부인은 이런 이국적인 모습이 마음에 들었다. 얇고, 은색 꽃들이

그려져 있고, 하늘하늘한 분홍색 다마스쿠스 문직으로 만들어진 넓은 바지가 터키 여성들에게 근사하게 어울렸다고 몬타규 부인은 말했다. "내 신발은 금을 박은 흰 염소 가죽으로 만들었어. 셔츠는 예쁜 흰색 실크로 된 얇은 천으로 만들었고 수술 장식과 넓은 소매가 달렸어. 이곳 사람들은 조끼인 안테리를 겹쳐 입는데, 흰색에다 금으로 된 술과 다이아몬드나 진주 단추가 달려 있어."

그녀에 따르면 터키인들은 카프탄이라는 긴 옷을 잘 입었다고 한다. 옷 위로 넓은 띠를 둘렀고, 부유한 사람은 다이아몬드와 보석으로 장식했다. 그렇다면 덜 부유한 사람은? 그런 사람들은 공단으로 만든 고급 자수제품의 띠를 둘렀다. 여기에다 초록색 비단으로 만든 예복과 탈팍이라고 부르는 모자를 썼다. 겨울에는 우아한 벨벳, 여름에는 가볍고 빛나는 실크 소재로 만든 모자였다.

상류사회 출신인 몬타규 부인은 자신이 동양에서 교류한 계층이 배타적인 상류사회임을 놓치지 않았다. 또한 거기서 본 것을 고향에서 그대로 실행할 만큼 어리석지도 않았다. 그녀가 이런 옷을 영국에서 입었다면 허세 가득한 여자로 취급받았을 것이다. 유럽 남성들은 그즈음 여성들이 색을 너무 과하게 사용한다고 생각했다. 이미 르네상스 시대에 카스틸리오네는 귀족과 시민들에게 빨간

색, 파란색, 노란색, 초록색을 여자들처럼 현란하게 쓰지 말고 유행에 맞게 사용해야 한다고 경고했다. 이때부터 여성들은 색을 경박하게 남용하고 있다는 비난을 받았다.

'중도주의자'인 크리스티안 가르베는 여성들이 색을 이용한 희롱과 교태로 시간을 낭비하고 있다고 걱정했다. 여성들이 예전에 결코 본 적도 없고 입은 적도 없는 색과 모양으로 옷을 만드는 바람에 미풍양속이 어지러워지는 지경에 이르렀다고 경고했다. 옷에서 극단적인 것을 추구하지 말고 얼굴, 신장, 나이, 환경에 맞게 선택해야 한다고 피력했다. 여성이 어느 정도까지 색을 사용해도 좋은지, 초록색이나 노란색이나 파란색이 얼마나 진하게 빛나도 되는지, 연지를 얼마나 발라도 되는지, 아이섀도를 어떤 색조로 칠해도 되는지 등을 모두 남성이 결정하려 했다. 계몽주의 사회였음에도 불구하고 남성들은 여전히 여성에 대해 색에 관한 권력을 지키고 싶어 했던 것이다.

19세기에 남성은 단색, 여성은 절제된 다색 사용이라는 이중적 규범을 따르지 않으면 의심의 눈초리를 각오해야 했다. 스탈 부인(프랑스의 비평가이자 소설가 - 옮긴이)처럼 이국적이고 화려한 모자를 쓰면 별난 사람으로 치부되었고, 조르주 상드(19세기 프랑스의 여류

소설가. 남장 차림으로 유명함 - 옮긴이)처럼 남장을 하면 조롱에 시달렸다. 바지, 조끼, 모자와 함께 이 여성 작가가 입었던 헐렁한 외투 차림은 수많은 풍자만화의 소재가 되었다. 결국 여성들은 성별에 따라 특정화된 색의 경계를 넘어서기가 어려웠다.

남성들도 중세 유럽의 '남성다운' 기준을 지키지 않으면 바로 의심스러운 시선을 받았다. 이런 면에서는 라인강과 마스강 사이에 유행했던 동양주의 경향조차도 상황을 바꾸지 못했다. 예를 들어 퓌클러 공작(1785~1871)이 아프리카에서 노예 애인이었던 마크부바와 함께 그림을 그린 듯한 무늬의 옷을 입고 돌아왔을 때 사람들은 그를 낯선 색의 세계를 전하는 사절이 아니라 곡마단 사람처럼 여겼다. 퓌클러 공작은 근동 지역인 터키에서 전혀 다른, 훨씬 더 풍성한 색상들에 깊이 매료되어 그 나라의 고유 복장을 입었고, 비잔틴풍의 슬리퍼와 녹적색 혹은 잔디녹색의 헐렁한 반바지를 입었으며, 노란 잠바와 진홍색의 장식띠, 검정색 혹은 적포도주 색의, 대부분 금색으로 수를 놓은 재킷을 입었다. 여기에다 현지에서 흔히 쓰는 모자를 썼는데, 술 장식이 달린 붉은 터키 모자, 마호가니 색과 노란색과 초록색으로 바느질한 터번 등을 썼고 흰색 후드가 달린 코트를 입었다. 그는 이런 옷이 기분 좋고 편하다고 집에 남아 있던

부인에게 보낸 편지에 썼다. "나는 터키인이야." 그리고 마침내 진정한 동양인이 된 듯한 모습으로 고국에 나타났다.

그의 말은 허세라기보다는 동양의 풍성한 색에 대한 열정의 표현이었다. 퓌클러는 고백하기를, 이집트의 하늘 아래서 자신이 과거에 전혀 본 적 없는 색상들을 보았으며, 예전에는 이런 미학적인 섬세함에 대해 아무 생각이 없었다고 한다. "세 가지 색깔로 짠 실크 옷감처럼 초록색과 파란색과 노란색으로 동시에 빛나는 나일강에서 본 하늘의 구름들. 그 찬란한 하늘 아래 사람들의 만남도 꽃을 피우고 있었소." 그러나 퓌클러가 이런 것들을 고국에 전할 수 있다고 생각했다면, 그것은 착각이었다. 이집트 답사에서 돌아온 그는 빠르게 정신을 차려야 했다. 고국의 회색빛 하늘과 언짢은 표정들이 그가 지금 어디에 있는지를 분명히 알려주었다. 어쩌면 그가 브라니츠 성에서 방문객들을 맞을 때는 빨간색의 헐렁한 바지, 노란색 슬리퍼에 검정색 카프탄을 입고 인사를 했을지도 모르겠다. 또한 빈과 베를린의 여성과 젊은이들이 그의 다채로운 경험담을 즐겨 읽었다. 그러나 대부분의 성인 남성들은 그를 기인으로 보았다. 여러 곳의 마당이나 뜰에서 돈 많고 젊고 멋진 신사들이 여전히 화려한 축제를 즐겼지만, 당시의 시대정신과 취향은 점점 더 분명하게

산업자본주의 시대의 부르주아 손에 달려 있었기 때문이다. 그리고 시민들의 색깔 규범은 유럽 남쪽에서 몰려오는 색의 폭격에 저항하는 것이었기 때문이다.

색의 쇼크

환경이 색을 결정한다

율리우스 베른하르트 폰 로르는
환경에 따른 색의 규범을
지킬 것을 권유했다.

　중상주의 경제학자이자 예식 이론가인 베른하르트 폰 로르 (1688~1742)는 이렇게 썼다. "몇몇 현명한 지배자는 특별한 책략의 하나로 평소의 호화로운 군주 옷을 허름한 옷으로 바꿔 입고 궁에서 저녁시간을 보내거나 가끔 궁 밖으로 답사를 하러 나갔다. 그곳에서 왕은 화려한 옷을 입고 있었다면 결코 듣지 못했을 일들을 정확히 파악할 수 있었다."

　오늘날에는 그런 식으로 특별히 낮은 계층의 사람처럼 옷을 입을 필요가 없다. 자유로운 색 선택이 가능해져 사람들의 모습이 비슷비슷하기 때문이다. 이런 평등화는 여러 세기 동안 사회색(특정 사회 집단의 색)이 침체와 확산을 반복하는 과정을 겪으며 이루어졌다. 왜냐하면 예전에는 각각의 색조와 뉘앙스의 사용이 특정 계급의 특권이었지만 다른 계층과 단체에서 그들의 색을 사용하는 것을 완전히 막을 수는 없었기 때문이다. 예를 들어 대부분의 유럽 궁정에서는 최소한 조금 높은 직책의 고용인들은 그들이 소속된 가문의

색으로 된 제복을 입었다. 폰 로르에 따르면, "사람들은 시종과 하인의 제복 색깔을 쉽게 바꾸지 않고 증조부모, 고조부모, 조부모가 사용했던 색을 유지했다."

경제적인 궁핍 때문에 색이 전이되는 경우도 있었다. 군주들이 버린 옷은 시종과 하인들에게는 뜻밖의 횡재였다. 때로는 부유하지 않은 귀족들도 옷을 얻어 입었다. 가난한 친척이나 형편이 좋지 않은 궁정 신하들은 부유한 귀족들이 싫증나서 내다버린 옷들을 가져다 입었다. 몸종이나 하녀들은 주인마님의 옷 중에서 평소에 결코 살 수 없는 비싼 색깔의 옷을 얻으면 매우 행복해했다.

그런 선물을 받을 수 없는 사람은 시장을 찾았다. 오늘날의 벼룩시장 같은 고물시장에서 중고 옷이나 옷감이 거래되었다. 시민들과 하층민들은 이곳에서 여러 물품을 구할 수 있었다. 많은 사람들이 상류층을 동경했기 때문에 자연히 귀족들이 쓰는 옷감이나 색깔 구입이 점점 늘어났다. 이런 기회가 아니면 결코 가질 수 없는 중고 옷을 입고 최소한 색으로나마 부유층과 가까워진 것처럼 느끼고 싶었던 것이다. 색의 모방을 통해 동경하던 신분 상승의 기분을 냈던 셈이다. 이렇게 신분 경계를 무너뜨리는 거래는 도처에서 논란이 되기도 했다. 18세기 말 파리에서 농가 하녀가 시민의 낡은 결혼 예

복을 구매하려 했을 때 같은 계층 사람들과 시민들이 완력으로 저지한 일도 있었다.

계층 간의 색의 확산과 더불어 세대 간 또는 친구들끼리의 교환으로 색의 전파가 이루어지기도 했다. 이전 시대에는 어린 동생이 형제들의 낡은 옷을 물려받아 입는 일이 흔했다. 대부분의 소녀들이 언니에게 연분홍 블라우스를 물려받고는 매우 좋아했던 반면에 남자 형제들은 형이 학교에 입고 다녔던 갈색 바지를 물려받고 창피해하기도 했다. 재단사가 수선한 아버지의 재킷을 아들이 물려받았고, 딸들은 엄마의 치마 혹은 코트를 수선해 입었다. 이처럼 옷은 나이가 많은 사람에게서 어린 사람에게로 대물림되거나, 또래끼리 빌려주거나 빌려입기도 했다.

그러나 색깔 확산의 많은 방식이 예상치 못한 상황에 빠지게 되었다. 빠르게 돌아가는 유행의 물결이 오랜 세월 지속된 대물림의 관습을 제지했던 것이다. 그래서 오늘날에는 옷, 커튼, 식탁보, 냅킨을 유산으로 물려주는 사람은 거의 없다. 루이 15세의 애첩이었던 퐁파두르 부인만 해도 친척이나 지인들에게 물려줄 보석들에 대해 색깔을 비롯한 세세한 내용까지 일일이 적어놓았다. "녹색 매듭으로 묶여 있는, 장밋빛과 흰색의 다이아몬드로 된 결혼반지, 홍옥수

로 된 보석함, 아쿠아마린 색의 다이아몬드 등등." 그녀는 하녀들에게 자신의 겉옷과 속옷, 오래된 옷감과 모자를 포함해 옷장에 있는 것들을 물려주었다. 그러나 세월이 흐르면서 이런 방식의 색의 상속은 자취를 감추게 되었다.

예전에는 색이 계급에 따라 활용되었던 반면에 20세기를 지나면서는 사회적 환경에 따른 색들이 나타났다. 이러한 변화는 고루한 스탠드칼라의 단조로움에 반대했던 근대 초기의 하위문화에서 시작되었다. 당시 파리에서 집시들이 '부르주아를 기절초풍시킨 일'들 중에는 편협한 속물들이 한편으로는 격분하면서도 다른 한편으로는 열광했던 '색의 쇼크'도 포함되어 있었다. 집시들은 흔히 센 강변을 배회하거나, 번화가를 활보하거나, 카페나 저녁 만찬에서 수다를 떨며 하루를 보내거나, 오페레타 극장이나 바리에테 극장(노래, 곡예, 춤 따위를 속도감 있게 바꿔가며 상연하는 곳 - 옮긴이)에서 분장, 의상, 무대장식이 만들어내는 다양한 색의 조화를 즐겼다. 남자들은 화려한 옷을 입은 '바람기 있는 젊은 여자'를 찾아다녔고, 사교계 부인들은 최신 유행을 보고 놀라움을 금치 못했다. 우아한 신사숙녀들은 실패한 화가와 비난받는 시인들, 멋만 부리는 속물들, 의심스러운 귀족들과 거만한 시민계층의 자제들로 구성된 사교계를 드

나들며 서로를 관찰했다.

여기서 색깔이 필수적이었다. 옷깃에 수놓아진 패랭이꽃이나 프리지어, 빨간 숄, 녹색 모자, 노란색 조끼, 보라색 장갑, 파란색 신발, 세피아색 케이프, 상아색 베일. 이런 것들이 평범한 사람들은 물론이고 작가 오스카 와일드에서 미술품 수집가 해리 그라프 케슬러에 이르는 유명인들을 유혹했다. 에밀 졸라가 묘사했듯, "파리 번화가에서 다채로운 색깔의 사람들이 이리저리 떠밀려 다녔다. 백열등의 흰 불빛, 빨간 램프, 파란 슬라이드 필름, 줄줄이 늘어선 가스등 불꽃, 야광시계, 그리고 야외에서 타오르는 거대한 불꽃 등 사방이 온통 불빛으로 휘황찬란했다. 화려한 진열품, 보석상의 금, 제과점의 크리스털 그릇들, 의류점의 밝은 실크 옷감 등이 투명한 쇼윈도 안에서 반짝거렸다. 혼잡한 광고판 사이로, 멀리서 보면 피 묻은 손처럼 보이는 거대한 보라색 장갑이 마치 잘려진 손처럼 노란 소맷부리에 매달려 있었다."

파리의 풍경은 다른 대도시와는 달랐다. 파리는 전통과 관습에 반대하며 색의 자유를 선포했다. 시인 샤를 보들레르가 느꼈던 것처럼, 색조화장이 이런 경향에 속했고, 팜므파탈과 멋쟁이들의 진한 화장과 치장도 한 몫 하고 있었다. 그러나 메이크업은 피부에, 그리

고 여러 종류의 쇼에 '색과 광택'을 부여하지 않았던가? 세심한 '화장'이 사람들의 저항정신과 심미주의에 피해를 끼쳤을까? 보들레르는, 적절한 화장은 최소한 외적인 아름다움에 기여한다고 강조했다. "눈 주위에 칠하는 검정색, 볼 윗부분에 바르는 빨간색은 감정적으로 더 격해지고 비정상이 되어가는 우리의 삶을 보여주는 것이다." 겉치장으로 도취감을 얻지 못하면 이들은 와인이나 마약에 손을 댔다. 보들레르 자신도 어느 날 압생트주에 취해 자신의 머리를 초록색으로 물들인 적이 있었다고 한다.

이때 이후로 지식인, 예술가, 집시들은 그러한 황홀감을 찾아다녔다. 사회적 환경색도 그들에게 기쁨과 영감을 주는 것 중 하나였다. 제2차 세계대전 후에는 '회색 재킷과 검정색 스웨터'라는 오명이 따라다녔던 실존주의자들조차 색을 완전히 포기하지는 않았다. 그들이 모이곤 했던 센 강변의 비스트로 중 하나는 이름도 '라 팔레트'였다. 미술학교 근처의 센 강 거리에 있는 이 비스트로 모임에는 장 폴 사르트르와 시몬 드 보부아르도 끼어 있었다. '좋은 가문 출신의 딸'이었던 그녀는 어린 시절부터 화려한 과일파이와 가지각색 꽃 모양의 사탕에 큰 관심을 보였다. 그녀는 훗날 초록, 빨강, 오렌지색, 보라색 등과 같은 예쁜 색 때문에 사탕에 호기심이 많았다고

회상했다.

뒤이어 메마르고 척박한 시대가 시작되었고, 색의 즐거움을 누리던 젊은이들에게도 그늘이 드리워졌다. 하지만 파리 대학가 주변의 음악가, 화가, 작가, 정치 논객들은 색에 대한 관심을 잃지 않았다. 보리스 비앙의 패러디 작품《세월의 거품》에 등장하는 한 젊은 여성은 보부아르 스타일의 중고 '갈색 옷'을 입는데, "보부아르 백작부인의 치수가 그녀에게 딱 맞았다." 작품 속 많은 등장인물이 대비색이 많이 들어간 배색 옷을 좋아한다. "베이지색 양복에 파란색 셔츠와 베이지-빨강의 넥타이, 그리고 맞춤 가죽 신발과 빨강-베이지 양말을 신을 것"이라고 생각하는 사람이 있는 반면에, 또 다른 사람은 "초록색과 베이지색 끈이 달린 두꺼운 모직 코트"에 "상아색 테두리가 달린 밤갈색의 벨벳 재킷과 파랑-초록 바지"를 입으며, 그의 친구들은 "노란색 가죽 신발과 연한 파란색 옷에 염색한 뱀 가죽으로 만들어진 부츠"로 멋을 내고 나타난다.

이 패러디 작품 속에서 장 폴 사르트르를 풍자한 장 솔 파르트르만이 유일하게 이런 천태만상의 변화 속에서 무채색을 고집해, 보부아르 백작부인 옆에서 우중충한 분위기를 연출한다. '교양 있는 여성들'이라는 모임에서 파르트만의 작품인《부패》라는 책을 보

라색 가죽으로 장식해 주었지만 그의 취향은 달라지지 않는다. 파리에 있는 카페 셍 제르망 데 프레에 있는 두 사람 주변에는 압박, 전쟁, 저항의 세월 후에 색의 방종을 즐기는 많은 사람들이 어지러이 돌아다닌다. 이런 모습을 풍자적으로 묘사한 재주꾼 보리스 비앙 자신은, 많은 목격자들에 따르면, 멋쟁이였다고 한다. 카뮈와 사르트르가 활동했던 파리에서는 유행의 창조자들이 밤에는 음울한 목소리의 줄리엣 그레코의 샹송을 듣고 《시시포스의 신화》 혹은 《고도를 기다리며》에 대해 토론했으며, 낮에는 화려한 색의 옷을 입고 돌아다녔다.

이제 색의 자유로운 사용은 하위계층에도 해당되었다. 그런 경향은 영국의 카너비 거리부터 독일의 쿠어휘르스텐담까지, 뉴욕과 샌프란시스코에도, 팝과 펑크에 매료되고 사랑과 실의에 빠져서, 레즈비언과 호모들 사이로, 광장과 퍼레이드 속으로 화려하게 퍼져 나갔다. 점점 많은 사람들이 강렬한 원색과 미세한 뉘앙스를 변화무쌍하게 사용해야 한다고 느꼈다. 그들은 전통적인 색 질서에 의심을 품고 오래된 규칙을 과감히 포기했다. 예술에서 카니발에 이르기까지 거의 모든 사회적 환경이 자기만의 색을 표방하게 되었다.

마침내 직업 현장에서도 위계적인 신분색에서 탈피해 자율적이

고 유동적인 환경색으로의 전환이 일어난다. 20세기 중반만 해도 교사들은 대부분 회색 양복에 흰 와이셔츠와 눈에 띄지 않는 넥타이를 매고 수업에 들어갔다. 기껏해야 어두운 색 싱글에 사선 무늬 넥타이 대신 회색 바지에 갈색 콤비 상의 혹은 트위드 재킷에 회색 바지 정도였다. 신발은 광택을 낸 검정이나 갈색이어야 했다. 미술 교사나 체육 교사 정도가 이런 제복 같은 의상에서 약간 벗어날 수 있었다.

남녀공학이 성별의 경계선을 무너뜨리기 전에는 여자들이 색깔 있는 옷을 입고 학교에 갈 기회가 별로 없었다. 심지어 여러 면에서 예외구역이었던 가톨릭 신학교에서도 색의 선택에서는 엄격한 규정이 지배했다. 몸을 가리는 의상, 조신한 의상, 연한 색 블라우스와 광택 없는 털 재킷, 다리를 감추는 갈색 혹은 회색 스타킹, 바닥에 잔주름이 있는 신발 혹은 고루한 아스팔트 색 신발만이 색을 드러냈다. 그러나 이러한 관습은 70년대 중반부터 느슨해졌다. 그 사이 모두가 각자 어울리고 좋아하는 색의 옷을 입는 시대가 열렸다. 베이지색 코르덴 바지나 블루진, 세로 혹은 가로 줄무늬, 볼륨을 넣거나 꽃무늬가 있는 셔츠, 빨강·초록·오렌지색 재킷, 노랑·파랑·보라색 스웨터, 운동화, 샌들 혹은 스니커즈 등등 거의 모든 것이 허

용되는 분위기였다. 색 선택이 자유로운 교사들 사이에서는 여성의 색과 남성의 색의 기준이 모호해져 유니섹스 배합이 인기를 끌었다.

학교에는 더 이상 의무적인 직업색이 존재하지 않는다. 의복과 색을 규제하는 시대는 이제 지나갔다. 한 강사가 푸른 신사복 상의를 입고 교탁에 선다 해도 아무도 규정에서 벗어났다고 생각하지 않는다. 직업별 색의 차이는 사라졌다. 시공업자나 전기기술자가 회색 작업복이나 파란색 제복 차림으로 연장을 들고 학교 건물에 들어서지 않는 한 교사와 구별하기는 쉽지 않을 것이다. 과거에 하층민에서 중류층이나 상류층으로의 신분 상승을 상징하던 흰색 셔츠와 '화이트칼라'에 관심을 보이는 졸부는 이제 없다. 아마도 독일 역사상 가장 유명한 '화이트칼라 노동자'라고 할 수 있을 요한 볼프강 괴테도 지금의 상황이라면 자신의 신분색에 대해 과거보다 훨씬 만족감이 적었을 것이다. 왜냐하면 그가 즐겨 입던 흰색은 이제 완전히 대중적으로 확산되었으며, 직장에서든 개인적으로든 신분색의 의무 따위는 거의 없고, 휴일이든 평일이든 모든 사람이 입을 수 있기 때문이다. 많은 사람들이 자신이 원할 때면 언제, 어디서, 어떤 자리에서든 흰색 옷을 입을 수 있다. 찰스 빌프와 같은 유명한 디자이너부터 인기 가수, 텔레비전 퀴즈쇼에 나오는 일반인 참가자

까지 누구나 흰색 옷을 입을 수 있다. 특권 혹은 명망은 더 이상 흰색과 관련이 없다. 흰색의 확산은 다른 영역에서도 그 의미가 퇴색되었다. 그래서 전통적으로 흰색 운동복을 입던 여자 테니스 선수들도 지금은 분홍색이나 연두색 복장으로 경기에 나선다.

스포츠, 문화, 관공서, 기업 등 많은 영역에서 과거의 고정된 직업색이 사라지고 새로운 관습이 서서히 형성되고 있다. 어떤 건축가가 아직도 나비넥타이에 흰 작업복을 입고 제도용 책상 앞에 서 있을 것이며, 직원들에게도 똑같은 차림을 요구하겠는가? 정신과 의사들은 진료실에서 더는 하얀 가운을 입지 않으며, 실내 인테리어도 친근한 색으로 꾸며 환자들에게 다가간다. 변호사들도 고객을 맞이할 때 다채로운 색의 스웨터를 입는다. 웨이터들도 파란색 에이프런이나 흰색 유니폼보다 친숙한 의상을 선호한다. 은행 직원들도 넥타이와 색 규정에서 벗어나 평상복 차림으로 고객 상담에 응한다. 성직자들조차도 검정색 제복을 파란색 바지와 격자무늬 셔츠로 바꾸고 있다. 물론 이런 일들이 언제나 사람들의 환영을 받는 것은 아니었다. 일찍이 신교도가 주류를 이루었던 바이마르 지역에서 교회 목사인 요한 고트프리트 헤르더가 어두운 색 제복 대신에 인디고 혹은 올리브그린 색 옷을 입고 거리를 활보하거나 저녁 만찬

에 나왔을 때 그는 사람들의 경악하는 반응을, 정확히 말하면 비난을 감수해야 했다. 성직자가 색깔과 장식을 즐기는 모습이 많은 사람들 눈에는 너무 경박하고 세속적으로 느껴졌던 것이다.

이제는 가톨릭 신부들도 전통적 미사복과 유행에 맞게 디자인한 제복 중에서 선택할 수 있게 되었다. 그들이 혼인 미사를 집전할 때도, 신랑신부가 결코 전처럼 전통적 색깔의 결혼 예복을 입지 않을 수도 있다는 점을 염두에 두어야 한다. 물론 뚜렷한 의복 규정이 더 이상 존재하지는 않음에도 불구하고 공주풍의 신부 옷은 변함없이 선호되고 있는 듯하다. 여전히 많은 예비 신부들이 긴 하얀색 드레스를 입고 연단 앞에 등장하기 때문이다. 하지만 짓궂은 요정들이 신부를 못 알아보게 할지도 모르니까 신부는 흰 드레스를 입어야 한다고 믿는 사람이 어디 있겠는가? 전설에 따르면 그런 요정은 약혼녀를 꼬드겨 데려가기 때문에, 비슷한 옷을 입은 여러 여성들 중에서 신부를 찾지 못하게 만들어야 했다. 그런 미신은 이제 사라졌다. 이미 오래전에 결혼식 행사에서 색의 통일성은 색의 다양화로 대체되었다.

현대의 신부들은 파격적인 색도 꺼리지 않는다. 그들은 결혼신고를 하는 호적사무소에서도 교회문화의 상징인 흰색을 피하고, 어

떤 색의 옷이든 입을 수 있다는 것을 과시한다. 많은 신부들이 용기 있게 다채로운 색의 옷을 선택한다. 어디 신부뿐인가? 하객들과 피로연 손님들도 편한 복장으로 오는 것을 좋아한다. 신부가 흰 드레스에 검정 슬리퍼를 신고 결혼선서를 한다고 해서 누가 그런 부조화를 나무라겠는가? 신부의 맹세를 받은 신랑이 파란색 바지에 초록색 폴로셔츠를 입고 있고, 결혼 증인은 대형 꽃무늬 단추가 반쯤 잠긴, 바하마에서 온 분홍색 셔츠를 입고 속옷이 삐죽이 나와 있다고 해서 누가 신경이나 쓰겠는가? 호적사무소의 공무원 자신도 물이 빠진 청바지와 푸른색 재킷에 라일락 셔츠를 입고 결혼 신고를 받을 수 있을 텐데 말이다. 전통 색 규정을 강요하는 것은 결코 그의 임무가 아니다.

이제 수많은 관습과 풍습이 다양한 색을 허용하고 있다. 미몽에서 깨어난 문명세계의 예식에서 이제 색 규정은 관대하고 탄력적이다. 예를 들어 중부 유럽에서는 장례식에 갈 때 여전히 검정색 옷을 고수한다. 당사자가 하얀색을 선호하는 왕족이거나 장례식에서 빨간색을 입는 집시가 아니라면 말이다. 여전히 남아 있는 이런 오래된 관례의 다른 한편에서는 색에 관한 관용이 통용되고 있는 것이다. 축제나 파티에서, 직장과 일상에서 어떤 색을 입고 나타날지는

전적으로 각자 결정한다. 신분색이나 직업색과 마찬가지로 의례별 색깔도 넓은 범위에서 느슨한 사회적 환경색이 되었다. 우리가 생일 파티에 초대받아 갈 때, 회사의 파티에 갈 때, 오페라를 보거나 직장 동료의 송별회에 갈 때 예전 같았으면 에티켓 책자라도 찾아봐야 했겠지만 지금은 의상, 선물, 꽃의 색깔을 고를 때 예전의 색 규정을 따르는 경우는 거의 없다. 각자의 취향 내지는 현장의 여건을 고려할 뿐이다. 오늘날의 자유로운 사회는 많은 영역에서 과거 어느 때보다 자발적인 색 선택에 관대하다.

관용과 금기 사이

색은 어디까지 자유로운가?

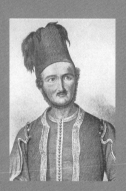

퓌클러 공작은 동양의 의상을
입고 나타나 많은 사람들의
주목을 받았다.

그런데 이 멋진 색의 자유가 모두 현실이 되었을까? 선택의 폭이 넓다고 해서 과연 실제로도 색을 자유롭게 사용하고 있을까? 아니면 마음껏 색을 즐기기에는 여전히 벽에 가로막혀 있을까? 우리가 서로에게 허용하는 색의 자유는 얼마나 될까? 부지불식간에 제약을 두고 있지는 않은가? 동양의 풍성한 색에 매료되었던 퓌클러 공작(157쪽 참고)의 경우처럼, 자유로운 선택의 가능성에도 불구하고 아직도 사회는 우리에게 어떤 빨강 혹은 어떤 초록을, 얼마큼의 노랑과 얼마큼의 보라를, 어떤 경우에 다른 사람들 앞에서 입어도 되는지를 지시하고 있다. 그렇다면 여전히 규정과 금기가 사회색 선택의 폭을 제한하고 있는 것은 아닐까?

색은 모든 곳에 항상 존재한다. 매일 아침 우리는 노란색 베개에 머리를 눕혀 잠들고, 청록색이나 밝은 황토색 침대 시트 안에서 눈을 뜬다. 세수할 때는 터키색 혹은 밝은 주홍색 비누를 사용한다. 연두색, 진홍색, 흑회색 튜브나 병에서 투명한 흰색, 분홍색, 무광택

의 하늘색, 심지어 줄무늬 치약과 거품이 샘솟듯 솟아나온다. 샤워용 젤은 담녹색으로 빛나고, 약초로션은 라일락 보라색이며, 입욕제는 유칼리나무색이다. 피부를 더 깨끗하게 하고 싶은 사람은 목욕물에 투명한 투루말린색의 영양제를 첨가할 수 있다. 헤어 스타일링제는 남보라색이다. 레몬색, 로열블루, 군청색, 흑갈색의 수건들이 벽에 걸려 있다. 아침식사로는 체리색 잼, 밝은 노란색 젤리나 황금색 꿀, 플로렌스 식의 빨간 소시지, 무광택의 노란색 치즈를 먹는다. 종이 냅킨은 강렬한 황갈색부터 올리브그린과 오렌지색, 화려한 보라색, 코발트블루, 일부는 흐리고 일부는 반짝이는 빨간색 등 다양하다. 거의 모든 사람이 직장에서든 집안에서든 빨강, 노랑, 파랑, 검정 잉크가 들어 있는 볼펜을 사용한다. 더러워진 속옷은 환한 녹색, 연한 분홍색, 혹은 하늘색 세제로 깨끗이 세탁한다. 이 세제들의 상표에는 '칼라 플러스', '써니 피치'와 같은 슬로건이 친절하게 '색과 섬유 보호'를 약속한다. 이처럼 다양한 색이 공존하는 이 세상에서 삶은 과거 어느 때보다도 다채롭다.

이런 모든 상황에도 불구하고 거리를 바라보면 색의 자유에 경계선이 아주 없지는 않다는 사실을 깨닫게 된다. 사례 중 하나로 자동차 색을 살펴보자. 요즘 사람들은 오히려 도가 넘치는 다양화

에 싫증이 나 있다는 인상을 받게 된다. 즉 선택의 가능성이 열려 있는 다양한 색을 모두 사용하지는 않는다는 것이다. 많은 자동차 구매자들이 화려한 색을 기피한다. 주차장에는 어두운 색 혹은 무채색 자동차가 대부분이다. 스포츠카는 은색으로 반짝이고, 세단도 짙은 회색, 검정색, 혹은 진한 파란색이 주류를 차지한다. 녹색이나 흑갈색 오펠 자동차는 거의 눈에 띄지 않으며, 빨간색 미니 자동차가 간혹 보일 뿐이다. 오렌지색, 보라색, 밝은 초록색 자동차는 거의 자리를 잃은 듯하다. 승용차는 두 가지 혹은 그 이상의 색이 함께 칠해진 경우는 거의 없고 대부분 단색이다. 기껏해야 운송 차량들만이 여러 색깔로 칠을 하고 도로를 다니고 있다. 구매자가 새 승용차를 구입할 때에도 주로 어두운 색을 선택하는데, 예를 들면 블루블랙, 레드블랙, 그린블랙 언저리에서 고민한다. 구매자의 경제 사정이 좋다면 더 비싼 메탈 계열의 색을 선택하기도 한다. 구매자 다수가 우아하고 고급스러운 차를 원한다. 화려한 색은 거의 수요가 없다.

그러나 과거에는 그렇지만도 않았다. 세기가 바뀌면서 비로소 강렬한 색조들이 물러났다. 그 이전에는 칙칙한 색보다 화려한 색 자동차가 더 많이 팔렸다. 1990년경에는 빨간색 자동차가 선호도

에서 가장 우위를 차지했고, 90년대 말에는 녹색에게 근소하게 뒤처졌으며, 파란색에게 바짝 추격당하기도 했다. 이런 색들은 때때로 세 번째 자리를 차지했던 노란색, 오렌지색, 갈색, 보라색 자동차 등을 포함해 도로에서 볼 수 있는 다양한 색의 약 70퍼센트를 차지했다. 나머지 30퍼센트 중에는 은색과 흰색이 10퍼센트의 몫을 두고 경쟁을 벌였고, 검정색 자동차는 외교관, 관료, 중역을 위한 예우차량 혹은 영구차로나 겨우 유지되었다. 자동차 색에 대한 선호도는 밝은 시대 분위기 덕분이었고 자동차 매장에 들어서는 고객의 연령층이 점점 낮아졌기 때문이기도 했다. 그리고 전에는 개인 승용차를 살 돈이 부족했던 계층의 구매자들이 점점 더 자동차 시장으로 몰려들면서 마침내 자동차를 살 수 있게 된 기쁨을 과감한 색 선택으로 표현했다. 특히 여성들이 이런 경향을 보였다. 90년대 초반 30퍼센트가 넘는 여성이 빨간색 자동차를 구매했다.

이러한 과감성은 21세기에 들어서면서 갑자기 수그러들었다. 여성들은 남성 구매자들과 동등해지고 싶고 운전 기술을 입증이라도 하려는 듯 대다수가 남성들처럼 은회색 자동차를 선호한다. 이런 영향으로 파란색과 검정색에 대한 인기가 높아졌고, 반면에 초록색과 빨간색에 대한 선호도는 10퍼센트 이하로, 다른 색들은 거의 미

미한 수준으로 떨어졌다. '눈에 띄는 색'에서 '중성적 색조'로의 유행 변화에는 문화적, 사회적 원인이 있다. 그런 유행 변화 속에는 문명에 대한 희망이 꿈틀대고 사회 혁명을 기대하는 낙관주의 시대에서 비관주의가 횡행하는 불황의 시대로 반전된 사정이 반영되어 있다. 실업과 신분 하락 위기에 몰린 많은 시민들이 마치 정신적 압박감과 상실감을 자동차 선택으로 해소하려는 듯 강렬한 색을 기피했다. 그런 상황에서는 '색깔을 뽐내는 일'이 쉽지 않다. 점점 더 많은 사람들이 의기소침해지는 상황에서 번쩍이는 화려한 색은 어딘가 적절하지 않아 보인다. 자극적인 외형의 시대는 지나갔다. '플라워 파워'라고 불리는 히피의 방식대로 옷을 입는 사람도 거의 없고, 대비색이 특징인 멤피스 스타일로 실내장식을 하는 사람도 거의 없다. 성공하고 싶은 사람은 과하지 않은 중간 정도의 색깔을 선호한다. 이런 시대정신이 다양한 색을 중성화시키고, 화려한 색들을 금기의 분위기에 굴복하게 만든다.

그럼에도 불구하고 색은 그 기능도 그 의미도 완전히 상실하지는 않았다. 자동차 판매자들이 고객에게 예전보다 적은 종류의 색을 제시하고, 자동차 회사는 단지 두 가지의 '평범한 색'을 제공하고 있는 것은 사실이다. 또한 고객은 강렬한 노란색이나 빨간색을

원할 때 추가 비용을 지불해야 하는 상황을 알고 있다. 그 대신 구매자들은 대부분의 자동차 회사에서 점점 더 증가하고 있는 금속성 색깔의 래커를 칠한 차들을 선택할 수 있다. 그런 색들은 흔히 인기 있는 영어식 표현으로 '레드 스파이스', '사이언스 그린', '유나이티드 그레이', '섀도 블루'라고 불린다. 회색과 은색 톤 사이에 명암에 따라 구별되는 이러한 색들 가운데에서도 어두운 톤이 압도적으로 많고, 자동차 내부의 시트와 부품도 갈색, 흑회색, 검정색 주조에 경우에 따라 약간의 빨강, 파랑, 초록색의 작은 무늬나 줄무늬가 혼합되곤 한다. 자동차 디자인에서는 전반적으로 미묘하게 변화를 준 색이 지배적이다. 과거의 강렬한 대비 방식 대신에 고상하고 중후한 색을 많이 쓴다. 즉 색의 선택이 아니라 같은 색 계열에서 미세하게 다른 뉘앙스의 색으로 대체되고 있다. 그래서 오늘날 거리를 달리는 자동차는 거의 단색이다. 채색 절제에 대한 합의가 도로를 지배하고 있는 셈이다. 남들보다 눈에 띄고 싶은 사람은 특별한 브랜드나 모델을 선택하는 것 외에 색의 '미세한 차이'를 이용할 뿐이다.

그러나 자동차 운전자들이 색의 다양화를 완전히 포기할 필요는 없다. 새로운 '펄 효과(pearl effect)'를 활용한 다양한 도장 색상

들이 제공되고 있기 때문이다. 이런 세련된 도장은 빛의 양과 보는 각도에 따라 차체의 색을 달라 보이게 한다. 마치 수많은 점들이 모여서 빛을 내기라도 하듯 차체 외부의 색상이 반짝이는 단색으로 보이는 것이다. 이러한 기능성 도장 색상은 기술적으로 어두운 색조만을, 예를 들어 검정이 섞인 파란색, 초록색, 빨간색만 만들 수 있다. 이러한 변조색은 자동차 애호가들에게 단색이면서 다색으로 보이는 효과를 제공해 준다.

강렬한 배합에서 섬세한 농담과 배합으로 옮겨간 색깔 활용의 추이는 다른 삶의 영역에서도 눈에 띄게 나타나고 있다. 냉장고, 전자레인지, 커피머신 등 한때는 화려한 색깔로 시장에 출시되었지만 요즘은 전통적인 흰색을 비롯해 은색, 흑회색으로 생산되어 인기리에 판매되고 있다. 컴퓨터, 텔레비전, 핸드폰은 보는 각도에 따라 다르게 보이는 불투명의 색상들로 출시된다. 커튼 소재는 촘촘하게 짠 금속 색상의 직물로 바뀌고 있다. 테이블, 책장, 서랍장에는 펄 효과가 나는 니스를 칠한다. 이렇듯 튀지 않는 색조 트렌드는 새로운 기준이 없는 '무엇이든 가능한(anything goes)' 분위기 속에서 더욱 가속화될 전망이다.

어떤 경향을 따를지 방향을 모색하지만 아직 좋은 방도가 없는

사람은 대개 눈에 띄지 않게 행동하려는 경향을 보인다. 위험과 극단을 피하고자 함이다. 그런 사람은 다음과 같은 원칙을 따른다. "취향을 더 높은 사람들에게 맞춰라. 필요한 경우에는 주류에 속하는 사람들 편에 서라. 사회적 선행을 시위하는, 그리고 개인적 안녕에 유익한 기준을 따르라!" 그러나 밝은 색깔로 주변 사람들에게 생기를 불어넣는 일을 포기하고 이런 전략을 따르다 보면 '색 순응주의'에 빠져 생동감을 잃기 쉽다. 색으로 차별화를 꾀하고 개성을 표현하는 일은 기껏해야 일부에서만 나타나고 있다.

역설적으로 이러한 상황에서도 색은 결코 그들의 지위를 잃지 않았고 오히려 그 중요성이 커지고 있다. 왜냐하면 과거의 분류 기준과 계층화 방식이 사라진 후에 색을 매개로 새로운 분류 체계가 만들어지고 있기 때문이다. 사회는 오래전부터 내려온 계층, 계급, 신분 등의 체계가 흔들린 지금도 여전히 체계적 구조화를 포기하지 않는다. 지금의 사회는 이와 관련해서 문화적 소통이라는 새로운 전략을 내놓는다. 좀 더 위장적이고 상징적인 방식이 등장하는데, 전보다 미묘하고 섬세한 장치를 써서 사회적 경계를 긋는 일이 많아진다. 미적 경계선도 그러한 장치다. 그런 종류의 경계 표시는 대부분 색의 사용을 통해 함축성, 식별 가능성, 상호적 효과를 얻게

된다. 결국 사회는 기존의 계층화 방식을 추가적으로 혹은 대안적으로 더 다양화시키기 위해 색을 이용하는 것이다.

특정한 색깔들이 예전이라면 어울리지 않을 상황들에서 등장하는 것이 좋은 예이다. 그리고 오래된 혹은 새로 생긴 집단이 특정한 색깔을 자신들의 표식처럼 이용한다. 집시들은 지난 세기의 후반부에 유난히 화려한 옷을 입고 다녔는데, 윗세대의 단조로움에 대한 반감의 표시였다. 그런가 하면 펑크족들은 검정 옷을 입고, 닭벼슬 모양과 기괴한 색의 헤어스타일에, 요란하게 화장한 얼굴로 나타났다. 반면에 여피족(도시의 젊은이)들은 속물적인 스타일로부터 거리를 두어 갈색, 베이지, 낙타털 색깔의 스웨터, 재킷, 코트를 입었다. 도발을 의도한 이러한 치우침은 집단의 성격을 명백히 드러내는 효과를 낸다. 이처럼 색을 이용한 구별은 개인과 그룹의 결속, 배제, 협동, 대립을 더 쉽게 만든다.

로커들의 우중충한 가죽 패션은 플라워 계열 그룹에게, 속하고 싶지 않고 속할 수도 없고 허용되지도 않는다는 표식이었다. 황회색 재킷을 입은 젊은 재력가는 로커 그룹에도, 플라워 파워 그룹에도 거리를 둔다는 뜻이다. 그들은 모두 자기들만의 색에서 가장 편안함을 느낀다. 검정색, 모래색, 혼합색 등 자기들만의 색으로 기피

또는 결속의 입장을 표현하고 주변의 호감과 혐오를 샀다. 각기 관용과 금기가 공존하는 특정 색 공동체에 소속되어 있기 때문이다. 예를 들어 펑크족이 캐시미어 스웨터를 입고 모임에 나온다면, 제명을 감수해야 하거나 친구들의 비웃음을 사게 될 것이다. 집시나 로커들은 그런 여피족 의상을 입은 사람에게 이런 신호를 줄 것이다. "네가 그렇게 옷을 입고 돌아다닌다면, 너는 우리 일원이 아니야! 적절한 색을 선택해!"

공공기관들도 이런 방식을 활용해 크고 작은 색 규정과 금기를 만들고 있다. 예를 들어 박물관에 가면 관람객은 입장권과 함께 금속 배지를 받게 된다. 그가 의아한 표정을 지으면 매표소 직원은 이렇게 알려준다. "눈에 잘 띄게 옷에 달아주세요!" 영수증에는 다음과 같이 쓰여 있다. "배지가 있는 경우에만 유효함." 이 미술 애호가는 가슴에 엄지손가락 반만 한 배지를 달고 전시홀로 향한다. 거기서 그는 무엇인가를 찾는 직원들의 시선과 만나게 되고, 그들 중 한 명이 관람객을 이런 질문과 함께 멈춰 세울 수도 있다. "배지는 어디 있나요?" 혹은 이런 경고를 할 수도 있다. "배지가 잘 보이게 달아주세요." 왜냐하면 배지 색을 통해 직원들은 그날 입장이 허용되는 사람들을 한눈에 알아볼 수 있기 때문이다. 일요일은 빨강, 화

요일은 파랑, 수요일은 초록, 목요일은 회색 등으로 번갈아가며 배부되는 배지들이 건물 안에 널리 퍼져 있는 관람객들을 박물관이라는 기관이 규정한 하나의 색깔 집단으로 만든다. 관람객들은 다른 장소에서는 서로 구별되기를 원하겠지만 배지를 달고 있는 그 순간에는 하나의 집단이 되어야 한다. 그 시설에 들어가고 싶은 사람은 이런 분류 규정에 협조해야만 하는 것이다. 오로지 방문한 날에 유효한 색깔만이 입장이 허용되고, 다른 모든 색은 입장 금지다. 이처럼 박물관, 박람회, 공공시설에서 정한 색은 허용과 금지, 허락과 제외 사이의 경계를 표시한다.

이런 상황은 초대 행사에서도 일어날 수 있다. 예를 들어 한 전시회의 사전 공개와 이어지는 리셉션을 위해 VIP들에게 보낸 서면 초대장에는 다음과 같은 글이 작게 인쇄되어 있다. "어두운 색 의상." 이 말은 "화려한 색 의상은 자제해 주세요!"라는 의미이고, 남성과 여성 모두에게 해당된다. 다만 경우에 따라 예술가들만이 이런 색깔 제한을 무시할 수 있는데 분홍색 의상, 보라색 나비넥타이, 아프리카풍 의상, 반짝이는 화장 등의 정도는 관용을 바랄 수 있다. 그 외의 손님들과 주최측 직원들은 동일하게 색깔 규정을 지켜야 하며, 기껏해야 아주 작은 포인트를 통해 차별화를 시도할 수

있다. 비슷한 색을 요구하는 상황에서는 다양한 색의 사용은 자제해야 한다.

그렇지만 이 세상에는 다른 사람과 혼동될 정도로 비슷하게 보이고 싶은 사람은 거의 없고 또 그렇게 보여서도 안 된다. 그래서 허용과 금기 사이에서 색채적 모험을 시도하는 사람들이 있지만 정도가 너무 지나쳐서는 안 된다. 뉴욕의 한 전시회 개막식에서 앤디 워홀은 스크린 날염가인 루퍼트 스미스를 기다리고 있다가, 그가 나타나자마자 놀라서 멈칫했다. "루퍼트가 내 사무실에 들어섰을 때 그는 마치 내 아들처럼 보였다"고 팝 아티스트 워홀은 일기장에 적었다. 혹은 워홀 그 자신처럼 보였다고 한다. 나비넥타이, 하얀 셔츠, 파란색 재킷, 청바지, 카우보이 부츠. 이 예민한 스타 화가는 그러한 도플갱어와 함께 결코 공개적인 자리에 나서고 싶지 않았다. 색깔을 통한 루퍼트 스미스의 우정 표현이 그에게는 너무 부담스럽게 여겨졌던 것이다. 워홀의 깜짝 놀란 표정은 이 동료 미술가를 당황스럽게 했음이 분명했다. "내가 그를 뚫어져라 쳐다보자 그는 당황해하며 나비넥타이를 일반 넥타이로 바꾸어 맸다."

요즘은 어떤 색을 쓰도록 명하거나 쓰지 않도록 금지하더라도 사람들이 이것을 잘 지킬지 확실치 않은 시대다. 이런 기준들은 항

상 허용과 제약 사이를 오간다. 그 어떤 자유로운 사회도 무제한적으로 모든 것을 허용하지는 않기 때문이다. 물론 서구의 패션쇼에서는 나오미 캠벨과 같은 흑인 모델이 환영받을 수도 있고 패션업계와 잡지에서 매력을 발산할 수도 있다. 그러나 대다수의 백인들 사이에서는 여전히 동색 인종의 결혼 원칙, 즉 자신과 같은 피부색을 가진 사람과 결혼하려는 원칙이 존재하고 있다. 이런 사례가 증명하는 것은 결국 색깔이라는 장애물은 사회적 장벽보다 더 오래가고 더 영향력이 크다는 사실이다. 신분을 의식하는 귀족들, 유럽 왕족들조차도 시민계층의 배우자, 즉 자신보다 신분이 낮은 배우자를 종종 선택하지 않았던가? 공식적으로나 법적으로는 색에 의한 인종차별이 철폐되었지만, 많은 민족의 의식 속에는 여전히 이러한 차별이 자리잡고 있다. 과거처럼 오늘날에도 주민들 모임에서, 다문화권 사람들과의 일상적인 만남에서 상대를 받아들일 것인가 거부할 것인가를 결정하는 것은 미세한 색의 차이일 경우가 적지 않다. 이때 작은 뉘앙스의 차이에서 수용 혹은 반감의 표시가 드러난다. 예를 들면 같은 흑인 피부를 두고 "매력적인 커피브라운색 피부"라고 표현하거나 혹은 "새까만 피부색이 찜찜하다"라고 표현하는 것처럼 말이다.

'적합하지 않은', 즉 호감을 사지 못하는 색 옷을 입고 나온다면 예전이나 지금이나 타인들로부터의 배척을 감수해야 한다. 그런 사람이 "블랙은 아름답다" 혹은 "빨간색이 유행이다"라는 식의 당당한 사고를 통해 차별을 견딜 만한 것으로 만들 수 없다면, 그는 비방당하거나 공동체로부터 제외되거나 처음부터 받아들여지지 않는다. 피부색이 너무 진하다, 머리 색이 별나다, 옷이 너무 화려하다, 자동차 색이 이상하다 등등 남을 비방하는 사람은 항상 있게 마련이다. 색에 관한 금기의 경계선을 넘거나 지역적인 색채의 관용 안에서 움직이지 않는 사람도 그런 반응을 염두에 두어야 한다. 색을 허용하거나 거부하는 규율이 가장 유연한 경우에도 지나치게 다른 것을 기피하고 일치를 요구하는 태도가 아직도 어느 정도는 남아 있기 때문이다.

운명의 색실

색실로 알 수 있는 것들

'끈의 파수꾼'은 잉카 민족에게
무슨 일이 일어났는지를 색실과
매듭을 통해 기록했다.

　　아리아드네가 테세우스에게 미로에서 탈출하도록 건네준 실뭉치가 무슨 색깔이었는지 아는 사람은 아무도 없다. 이 실은 구세주여인 아리아드네에게 행운을 가져다주지도 않았다. 왜냐하면 괴물황소 미노타우로스를 정복한 테세우스는 자유로운 몸이 되자마자자신을 사랑한 여인 아리아드네를 버려두고 떠나버렸기 때문이다. 그런데 이 실뭉치가 운명을 좌우하는데도 불구하고 아리아드네의전설을 글로 남긴 고대의 많은 작가 중 그 누구도 이 실의 색에 대해서는 한 마디도 언급하지 않았다. 다른 지역에서도 흔히 이야기하기를, 인간의 운명은 태어날 때 이미 미완성의 실로 짜여 있다고한다. 그런데 특이하게도 그 모든 실의 색은 불분명하다. 마치 이런불분명한 색깔 명시가 자연의 손아귀에 들어 있는 인간의 운명을강조라도 하듯, 인간의 생명줄에 대한 표현은 오랫동안 가늘고 약하고 거의 보이지 않게, 색깔 없이 남아 있었다.

　　이런 상황은 신들이 인간의 운명에 개입하면서 달라지기 시작했

다. 신들의 초자연적인 영향력이 다양한 색깔의 띠, 노끈, 밧줄들을 통해 나타났다. 수없이 자주, 그리고 거의 모든 곳에서 전능한 신들은 꼬인 실로 인간의 운명을 묶고 푸는 능력을 발휘했다. 바빌론의 창조서사시 〈에누마 엘리쉬〉에서 마르둑 신은 통치권을 얻기 위해 여러 가지 밧줄을 만든다. 그는 적을 밧줄, 명주실, 그물 등으로 포박했다. 베다 경전의 신화에서는 집단을 결합하는 진실과 정의의 수호자 바루나가 때때로 손에 밧줄을 쥐고 있다. 성약, 맹세, 정의와 신의의 수호자인 이란의 미트라도 비슷하다. 베다 경전에서 죽음의 신들인 야마와 니르르티는 밧줄, 올가미, 매듭을 자신들의 징표로 가지고 있었는데, 이 도구들로 인간의 삶과 죽음, 질병이나 행복을 결정한다.

유럽의 신들도 이런 도구들을 사용한다. 그리스의 우라노스는 대지의 여신인 가이아의 하늘같은 주인으로, 자식들을 지상으로 추방한 신이다. 우라노스는 멀리 떨어진 것을 밧줄을 이용한 마술로 연결시키거나 서로 다투게 할 수 있었다. 그리스와 로마의 운명의 여신들은 상징적인 탯줄처럼 탄생부터 죽음까지 이어지는, 그래서 시작과 끝이 연결되는 생명의 실을 다룸으로써 인간에게 각자의 운명을 분배하고 할당했다. 이런 운명의 실을 짜는 것은 여신 클로토

이고, 라케시스가 이 실을 계속해서 조종하고, 끝으로 아트로포스가 실을 끊는다. 그 어떤 일에도, 그 어떤 인간에게도 영원은 허락되지 않는다. 누구도 자신의 수명을 알 수 없다. 운명의 세 여신이 수명을 결정한다. 16~17세기의 상징적 표현을 보면, 개인과 집단, 도시와 시민, 지구 전체가 줄에 매달려 있고 신이 그 줄을 쥐고 있다. 신은 언제든 그 줄을 자를 수 있는 존재다. 그래서 오늘날에도 바느질할 때 실을 이빨로 끊으면 수명이 줄어들거나 병이 들거나 배고픔과 추방과 같은 끔찍한 일이 생긴다는 미신이 남아 있다.

모든 인간이 살아 있을 때만 명주실에 매달려 있는 것은 아니다. 게르만 신화에서 죽어가는 사람은 죽음의 밧줄과 마주치게 되고, 무덤의 여신들이 죽은 사람을 밧줄에 매달아 저승으로 끌고 간다. 그리스의 이리스 여신처럼 게르만 신들도 무지개를 넘어 지상으로 내려오거나 거꾸로 죽은 자들이 무지개를 타고 저 세상으로 가는데, 이렇게 오고 가는 일을 밧줄이 가능하게 한다고 알려져 있다. 기독교에서든 다른 종교에서든 이 밧줄을 타고 죽음의 영역으로 들어간다.

신들은 좋은 일에서나 나쁜 일에서나 조력자들의 도움을 받아 다양한 색깔의 띠, 명주실, 올가미, 그물을 다뤘다. 여러 색깔의 데

몬(인간과 신의 중개자)들은 밤에 다양한 색실을 가지고 인간의 영혼을 묶어놓고 몸을 마비시키고 질병을 불러온다. 혹은 흰옷을 입은 천사가 나타나 신앙심이 깊은 사람들에게 실을 건네고, 사람들은 이 실을 이용해 천국의 문을 열 수 있다. 그래서 플로렌스 사람인 법학자 프란체스코 다 바르베리노의 기도서에는 그런 모습이 그림으로 잘 나타나 있다. 인간의 소망이 의인화된 천사가 궁전 앞에 서 있고, 다섯 개의 문에 여러 개의 밧줄이 나와 천사의 오른손에 쥐어져 있다. 이 밧줄들의 끝자락을 몇몇 사람이 낚아채려 하고 있고 몇몇 사람은 이미 낚아챘다. 어떤 사람들은 줄을 너무 세게 잡아당겨 줄이 끊어져서 바닥으로 떨어진다. 그들은 경솔함과 탐욕 때문에 제물이 된다. 과욕을 부리지 않는 사람과 덕 있는 사람만이 신이 있는 곳에 도달할 수 있기 때문이다.

덕 있는 사람은 성급하게 줄을 잡은 사람들에 밀려 그림 한 구석에 있다. 그는 차분히 높이 뻗은 왼손으로 밧줄을 잡고 있고 오른손 검지는 천사를 가리키고 있다. 천사와 마찬가지로 흰색 옷을 입고 있다. 천국의 입구로 안내해 줄 밧줄 역시 흰색이다. 흰색은 신의 사절로 온 천사의 특징으로 결백, 순수, 진리, 영원한 영광을 향한 노력을 뜻한다. 흰 옷은 신자의 내면을 드러내고, 선택된 자들

무리에 이 사람을 미리 포함시킨다. 전능한 신의 은혜는 오직 신을 신봉하는 자만이 받을 수 있다. 그래서 예전에 갓 세례를 받은 기독교인은 흰색 옷을 입었고, 오늘날에도 교황은 가톨릭교회의 최고 우두머리이자 신의 대리인으로서 흰색 제의를 입는다. 흰색으로 그려진 운명의 실은 구원의 희망이자 약속이다.

이처럼 무색 실에서 종교적, 문화적 의미를 지닌 색실로 바뀌면서 노끈, 실, 밧줄의 사회적, 상징적 의미는 더욱 강조된다. 여러 세기가 지나면서 여러 가지 색실이 나타나고 그 의미도 다양해졌다. 그 결과 실의 소통 기능은 색에서 끌어낼 수 있게 되었고 실의 모양새는 뒷전으로 밀리게 되었다. 특히 다양한 의례에서 색실이 등장하게 되었는데, 제의의 종류와 관습에 따라 색이 결정되었다. 예로부터 성년식이나 결단식 등에서 더 강력한 힘이 생기기를 기대하며 색실을 사용해 왔다. 그런 의도는 오늘날에도 많은 공동체에서 통용되고 있다. 여러 색깔의 색실이나 성스러운 장식용 띠가 공동체의 행복에 신비한 효과를 발휘하기를 바라는 것이다. 예를 들어 프리메이슨 비밀 결사대 단원들은 집회 때마다 다양한 색의 술장식이 달린 띠를 사용한다. 이 띠는 '통합의 띠'로서 그들의 정신적이고 박애적인 결사를 명시한다. 군복의 은색 술, 수도사들의 천 허리띠, 색

색 털실로 된 부적, 아프리카 부족의 검정과 갈색의 실 모양 문신, 유럽 여성들의 진주목걸이나 팔찌 등도 같은 목적으로 사용되는 예다.

그런데 색이 이처럼 결속성이 있는가 하면 분리를 상징하는 경우도 있다. 악마를 쫓는 주술의식, 장례식, 해단식 등에서는 이런저런 색실을 사용함으로써 힘을 약화시키는 효과를 목표로 한다. 검은 실은 액을 막아주고, 경계를 표시하며, 상대를 방해하고 약화시키고 분열시키며 막다른 길로 유도한다. 빨간 밧줄은 황제시대의 중국에서 자결을 명할 때 사용되었다. 과거 유럽에서는 재판정 앞에서 피고인의 손을 노란색 삼으로 꼰 밧줄로 묶는데, 죄가 없는 자유인과 구별하기 위해서였다. 올가미로 만들어져 재판관의 책상 위에 놓인 빨간 밧줄은 죽음을 뜻했는데, 곧 자신의 삶과 인생의 반려자와의 최종적인 분리를 의미했다. 오늘날에도 특정한 장소에 색실을 놓으면 인간이 제어할 수 없는 존재들, 예를 들면 신, 유령, 호전적인 집단, 멀리 있는 남녀 등을 분리시켜 준다는 미신이 남아 있다.

이러한 맥락에서 '빨간 실'은 특별한 역할을 한다. 구약성서의 〈아가서〉에서는 이미 빨간 실을 찬미했다. "빨간색 실과 같은 너의 입

술은 정말 사랑스럽다." 그래서 신랑신부가 서로에 대한 결속을 다지기 위해 손가락, 손, 허리 등을 빨간 끈으로 함께 두르는 풍습도 있다. 이런 방식의 커플간의 결속을 일본의 영화감독 기타노 다케시는 자신의 영화 〈인형들(dolls)〉에서 보여주었다. 이 영화는 젊은 회사원인 마츠모토가 애인인 사와코를 버리고 더 부자인 여자와 결혼하는 내용으로 시작된다. 그런데 버려진 여자가 자살 시도 후에 목숨은 건졌지만 정신적, 육체적으로 장애를 입게 되자, 마츠모토는 직장을 잃고 무일푼으로 그녀에게 돌아와 함께 방랑의 길을 떠난다. 그녀가 도망가거나 길을 잃지 않도록 그는 두 가지의 빨간색조로 된 줄로 사와코와 자신을 묶고 다닌다. 봄, 여름, 가을, 겨울을 지나며 다채로운 시골 풍경과 타락한 도시 지역들을 돌아다니는 동안에도 두 사람은 운명의 끈을 풀지 않는다. 두 사람 중 누구도 서로에게서 벗어날 수 없다. 태어날 때의 탯줄은 끊어지지만 인위적인 이 끈은 결코 끊어지지 않는다.

계절이 바뀌면서 두 사람은 구걸과 비참함을 겪으며 나락으로 떨어진다. 그러나 외적인 몰락은 내적인 성장과 대조를 이룬다. 둘의 사랑은 빨간색과 흰색과 파란색이 가득한 화려한 옷들로 표현된다. 그럼에도 불구하고 영화는 죽음으로 막을 내린다. 그들은 함

께, 아마도 의도적으로 눈 언덕에서 굴러 떨어지다가 끈 때문에 튀어나온 그루터기에 걸리게 된다. 두 사람을 이어주었던 것이 불운이 된 것이다. 그들의 빨간 끈은 내적인 결속감과 동시에 삶의 위험을 상징하고 있다. 마치 그들이 서로에 대한 열정 때문에 관계의 덫에 빠진 것처럼, 그들에게 힘이 되었던 것이 그들을 죽게 만든다. 그럼에도 불구하고 기타노 감독은 둘의 죽음을 역설적인 사랑의 승리로 해석한다. 왜냐하면 그들의 빨간 끈은 그 모든 어려움을 이기고, 더러움 속에서도 빛나는 채로 남아 있으며, 심지어 추락할 때조차도 끊어지지 않았기 때문이다.

빨간색 실은 유럽과 아시아에서 결혼식과 세례식 때 행운의 징표로 널리 알려져 있다. 또한 질병, 질투, 적들을 막아준다고 해서 대문, 창가, 산모와 신생아의 침대에 걸려 있기도 하다. 여성들은 빨간 실을 옷에, 남성들은 옷깃에, 아이들은 손목에 달고 다니는 경우도 있다. 특수한 경우에는 빨간 실의 마력이 숙환을 치유하고 실신한 사람을 다시 살리기도 한다. 값비싼 소재로 만들어지면 효능은 더욱 커진다. 그래서 빨간 비단실의 보호와 치유의 위력은 그 어떤 것도 능가할 수 없다고 믿는 경우도 있다.

1990년경에 뉴욕에서 시작된 진한 빨간색 리본은 오늘날

HIV(인체면역 결핍 바이러스) 감염자와 AIDS(후천성 면역 결핍증) 환자에 대한 공감의 표현이다. 리본의 빨간색은 환자의 고통을 기억하게 하고, 감염의 위험을 경고하며, 동시에 치유에 대한 희망을 일깨운다. 오래전 미국에서 멀리 떨어진 친척이나 친구를 생각하며 나무에 색깔 리본을 묶었던 것처럼, 에이즈 리본은 늘어나는 감염자를 잊지 말라는 경고의 표시다. 처음에는 일부 지역에서만 일어난 운동이었지만, 여러 해가 지나면서 유명인들이 국제적 관심을 유도하고 있다. 세계 에이즈의 날인 12월 1일에 이 리본은 대륙을 넘어 전세계에 이 질병의 위험을 알린다.

빨간 실은 눈에 잘 띄는 특성 때문에 오래 전부터 지극히 실용적인 기능도 지니고 있었다. 로마 원로원 위원들의 상의인 토가의 테두리를 장식할 때, 기독교 사제들이 입던 제복의 가장자리를 꾸밀 때, 로마 황제와 대제들의 예복을 치장할 때 쓰이면서 정치적 특권을 과시하는 효과적인 도구였다. 고대 중국에서는 신랑이 천장을 빨간 리본으로 장식한 곳에서 빨간 옷을 입은 신부를 맞이했다. 오늘날에도 세계적으로 국빈이 방문했을 때 레드카펫을 깔아 손님에게 환영을 표하고 길을 안내한다. 국빈은 초청국의 호의를 믿고 레드카펫을 따라 이동한다. 빨간 카펫이 마치 테세우스의 실과 같은

역할을 하는 것이다.

그런데 여러 민족에서 문화적, 사회적 상징으로 사용하는 밧줄, 끈, 실이 한 가닥 혹은 단색으로만 사용되는 것은 아니다. 여러 색을 조합하기도 한다. 이런 기술이 '세계의 배꼽'을 뜻하는 쿠스코 주변의 잉카제국보다 더 발달한 곳은 없었다. 안데스 산맥의 고산 지대에 있는 이곳에서는 군주의 명을 받아 '퀴푸카마유'라는 이름의 관리들이 행정 조사를 하기 위해 나라를 돌아다녔다. 그들은 소위 '끈의 파수꾼'들로 통계와 수치가 표시된 기록들을 남겼다. 이런 목적에 대해 역사가인 가르실라소 데 라 베가는 1906년에 출간한 첫 저서《잉카의 기원에 관한 진실한 기록》에서 다음과 같이 보고하고 있다.

"조사를 위해 그들은 여러 가지 색의 끈을 만들었는데, 어떤 것은 단색으로, 어떤 것은 두 가지 색으로, 어떤 것은 다채로운 색으로 만들었다. 단색이나 혼합된 색들은 모두 각각의 의미를 지니고 있었다. 끈 자체도 세 개 혹은 네 개의 노끈을 꼬아 만들었는데, 쇠로 된 물렛가락보다 두꺼웠고 길이는 4분의 엘레(옛날의 치수 단위로 약 55~88센티미터 - 옮긴이)였으며, 순서에 따라서 다발 모양으로 정렬했다. 색을 보고 그 끈이 무엇을 의미하는지 알 수 있는데, 노란

색은 금을 뜻하고, 하얀색은 은, 빨간색은 전쟁을 뜻했다."

잉카 민족은 문자도 숫자도 알지 못했기 때문에 이처럼 실을 조합해 광물, 수확량, 생활필수품 수량, 거주민 숫자 등을 기록했다. "그들은 이 실로 참전 병사 수, 전사자 수, 매달 태어나고 죽은 이의 수 등을 기록했다." 퀴푸카마유의 손을 거쳐간 색실을 통해 수천 명의 운명을 읽을 수 있었다.

실을 이용해 수량뿐만 아니라 특성, 치수, 비율 따위도 기록했다. 이 끈들을 구별하기 위해 색과 길이를 달리 하거나 매듭을 만들어 표시했다. 이런 방식으로 생겨난 '퀴푸', 즉 각기 다른 색의 끈에 매듭을 만들어 표시하는 조형문자가 생겨났다. 이때 색깔들은 일정한 순서대로 배열되었는데, 항상 같은 것이 아니라 앞뒤가 바뀌기도 했다. 색의 배열은 숫자를 뜻했는데, 이런 방법을 이용해 왕과 지도자들은 중요한 일을 의논하고 기억했다. 그리고 매듭과 끈은 사람, 무기, 의복, 식량의 양을 의미하거나 해야 할 일, 보내야 할 것, 이미 가지고 있는 것 등을 뜻했다.

각기 다른 굵기의 매듭들이 촘촘히 이어져 있었고, 중심이 되는 첫 번째 끈으로부터 일정한 간격을 유지했다. 이러한 배열을 통해 물건, 사람, 사건의 규모와 중요도를 한눈에 알아볼 수 있었다. "끈

의 제일 위에는 가장 큰 숫자, 곧 10만 단위가 표시되고, 더 밑에는 천 단위, 그렇게 일 단위까지 이른다. 그런데 이런 순서가 결코 고정된 것은 아니었다. 순서는 얼마든지 바뀔 수 있었다. 그러나 어떤 경우에든 매듭은 숫자 단위에 해당하고, 이것을 보고 만져서 십, 백, 천, 만 단위까지 세고 계산할 수 있었다. 그 이상을 표시하는 단위는 없었다. 왜냐하면 지방의 재고가 만 단위를 넘는 적이 없었고 각 지방에는 자체적인 기록관이 있었기 때문이다. 색이 없는 물건들도 특정한 순서에 따라 표시했는데, 최고 품질에서 최저 품질의 순서로, 곡식이나 채소는 종류별로 표시했다.

인구조사는 해마다 실시했는데, 기록원들이 완성한 '퀴푸'는 1년 단위로 작은 것부터 시작해 큰 순서로 기록되었다. 이들은 먼저 본토 주민을 파악한 다음에 총독령의 주민을 조사했다. 첫 번째 끈에는 60세 이상의 노인, 두 번째 끈에는 50대 성인 남자, 세 번째 끈에는 40대, 이런 식으로 내려가며 갓난아기까지 표시했다. 여성들도 나이에 따라 기록했다. 그러나 단순히 누적 통계에 그치지 않았다. 끈, 매듭, 색을 조합해 보면 사적이고 공적인 상황을 좀 더 자세히 파악할 수 있었다. 가르실라소 데 라 베가에 따르면, 이런 끈들 중에는 같은 색깔의 더 작은 끈들이 달려 있었는데, 그 해의 미망인

과 홀아비 숫자였다. 그 결과 인구 증가뿐 아니라 친인척 관계에 대해서도 알 수 있었다. 즉 퀴푸 모음으로 특정 지역의 사회적 네트워크가 한눈에 보였다.

잉카 문화에 의한 녹색, 노란색, 갈색, 흰색 매듭 끈들의 발명과 복합적인 사용이 알려짐으로써 1983년에 이탈리아 작가 이탈로 칼비노가 추측했던 일이 증명되었다. 그는 파리에서 열린 전시회 〈매듭과 끈 묶기〉를 보고 말하기를, 매듭과 끈 묶기는 정신적인 추상화와 수작업의 최고봉이라 할 수 있으며, 인간의 주요 특징, 나아가 일종의 언어로 볼 수 있다고 했다. 퀴푸카마유들은 자신들이 만든 끈을 언어와 유사한 소통의 수단으로 사용했다. 문자나 숫자 없이도 기록 내용을 이해할 수 있었기 때문에 사회 행정과 통치 수단으로 유용하게 활용되었다. 끈, 매듭, 색들의 조합을 통해 퀴푸카마유들은 사회의 조직 상태를 상징적으로 표현했다. 상징적일 뿐만 아니라 아주 구체적이었다. 퀴푸는 종교나 미신이 아니라 행정적이고 정책적인 통계였다. 신들이 좌우하던 운명의 색실이 있었다면, 이 지역에서는 인간이 인간에게 색실의 위력을 행사한 것이다.

색깔 없는 사람

색과의 숨바꼭질

드니 디드로는 일찍이
시각장애가 색채 지각에
미치는 영향을 조사했다.

　인간이 존재하는 곳에는 당연히 색이 존재한다. 그 때문에 '색깔 없는' 사람은 매력이 없고 지루하다고 여겨져 무시당하기 일쑤다. 실제로 대인관계에 어려움을 겪거나 소통 능력이 부족한 경우가 많다. 다시 말해 의사소통의 기능을 하는 색깔을 가지고 있지 않다는 뜻이다.

　과거에는 신체적으로 '색깔 없는' 사람도 여기에 해당되었다. 몸에 색소가 없는 알비노(선천성 색소 결핍증) 환자는 흔히 '장애'로 간주되었다. 여성보다 남성에게 더 흔한데, 흑인 부족들 사이에서는 이런 남자를 의식을 통해 '하얀 신'으로 우상화하거나, 낙인을 찍어 박해, 투옥, 추방, 살해를 실시했다. 흰색이 섞인 금발, 밝은 핑크빛 피부, 빨간 눈동자 때문에 눈에 띄는 사람은 '창백한 얼굴', '바퀴벌레', '흰 검둥이' 등의 언어적 모욕을 각오해야 했다.

　알비노인 남자 주변에는 악령이 깃들어 있고 불행이 뒤따른다는 미신이 있어서 상징적인 의식을 하거나 가혹한 징벌을 가했다.

알비노는 늘 공격의 대상이 되었다. 색소 결핍증 환자에게 거부감을 보이는 것은, 빛에 민감한 알비노들의 외모가 다르다는 사실뿐만 아니라 그들 스스로 다르게 행동하기 때문이기도 하다. 그들은 어쩔 수 없이 빛을 피해야 되기 때문에, '평범한', 그래서 '더 낫다고' 믿는 보통 사람들에게 '빛을 꺼리는 무뢰한'으로 분류된다. 사람들은 그들로 인해 생길 수 있는 위험, 그리고 그들이 퍼뜨릴 수 있는 두려움을 공격적인 말과 행동으로 차단하려 한다. 왜냐하면 색이 존재하지 않는 모든 종류의 상황을 개인들은 억지로 참지만, 집단은 거의 견디지 못하기 때문이다. 집단은 색깔의 지배자가 되기를 원하고, 누구에게 어떤 색깔이 언제 어디에서 적합한지, 누가 어떤 방식으로 색깔들을 사용할 수 있고, 사용해도 좋고, 혹은 사용해야 하는지를 직접 결정하려 한다.

색을 이용해 집단을 지휘하려는 이런 의도 때문에, 단색주의 경향을 띠는 집단에서조차도 전면적인 색깔 포기는 없다. 색의 종류가 제한적일 수는 있지만 수도사들조차도 제복을 만들 때 색을 완전히 포기하지는 않는다. 블랙, 화이트, 갈색의 수도복에 더 밝거나 더 어두운 허리띠를 선택한다. 종교에서 색을 제한하는 것은 같은 생각과 같은 색깔을 가진 집단에 특색을 부여하고 그들을 뭉치게

하고 다른 사람들과 구분시키려는 목적 때문이다. 이는 정치에서도 마찬가지다. 과거 공산주의 중국에서도 '마오쩌둥 복장'이 강요되었지만 색을 완전히 포기한 것은 아니었다. 자세히 살펴보면 소재에 따른 회색 색조와 파란색 시접의 차이 등으로 당내 서열을 알아낼 수 있었다. 국가가 규정한 기본 색상과는 일치하면서도 색조에 미묘한 차이를 두어 차별화한 것이다.

이런 상황은 은행, 기업, 관청, 내각 집무실 등에서 통용되는 관례를 연상시킨다. 고위관직이 있는 높은 층부터 대형 사무실이 있는 저층까지 직원들은 예외 없이 '우중충한' 색깔인 회색, 파란색, 갈색의 양복을 입는다. 권위적인 체계에서는 공식적으로 색을 선정하고, 자유로운 집단에서는 비공식적으로 자발적 준수를 권고한다. 눈에 띄지 않기, 거부감 주지 않기, 어울리기, 참여하기, 대세 따르기, 다수의 흐름을 쫓아가기 등이 권고사항이다. 이러한 색채 단일화 경향은 텔레비전의 정치 토크쇼에서도 관찰할 수 있다. 토크쇼에서 남성들은 마치 회색 참새 혹은 파란 쥐처럼 조신하게 옷을 입고 나란히 둘러앉아 누구나 알고 있는 논쟁과 설득의 규칙에 따라 틀에 박힌 이야기를 주고받는다. 양복의 획일화된 색깔이 마치 머릿속까지 통과한 것처럼, 그들은 형식적인 말과 상투적인 표현을

교환한다. 이들의 말은 거의 똑같아서 혼동될 만큼 비슷해 보인다. 그들은 외적으로 그렇듯이 내적으로도 색깔 없이 살아가고 있는 것 같다. 그래서 토론자 중 빨간색 바지나 초록색 재킷을 입고 토론장에 나올 생각을 하는 사람은 거의 없다. 정당의 여성 지도자조차도 정치 인터뷰에서 점잖은 관료 후보로 보이기 위해 튀는 색상의 옷을 입지 않는다. 라일락색이나 잔디색 옷으로 한껏 멋을 부리는 것은 여기자들 몫이다. 결국 공식적인 의견 전달과 분위기 연출이 필요한 곳에서 신중한 대화 상대자로 인정받고 싶을 때면 흔히 색깔을 포기하는 쪽을 택한다.

그리고 여성보다 남성에게 단색화 경향이 더 많다는 사실은 놀랄 일이 아니다. 선천적으로 여러 종류의 색약 문제를 지닌 남성이 여성보다 20배나 더 많다. 한 조사에 따르면, 최소한 국민의 5퍼센트가 검정색 바탕에서 빨간색과 초록색을 구별하지 못하거나 보라색, 초록색, 파란색을 정확히 구분하지 못하거나 부분적으로만 할 수 있다. 남성의 8퍼센트 이상은 색각 이상을 지니고 있다. 이 중에서 초록색을 인식하지 못하는 사람이 가장 많아서 색약 환자의 절반 가까이에 이른다.

또한 색을 명료하게 보지 못하는 사람도 많다. 이런 작은 제약

은 흔히 잘 드러나지 않는다. 경찰, 기관사, 조종사처럼 특정한 직업에 대한 시험에서 드러나지 않으면 거의 알려지지 않는다. 그러나 한 가지 색깔의 색약이나 완전한 색맹은 사회문제를 초래할 수 있는 지각 장애로 나타날 수 있다. 이런 장애 때문에 주변 사람을 색으로 전혀 혹은 거의 구별할 수 없는 사람은 정상적인 사람보다 타인과의 관계에 훨씬 더 어려움을 겪는다. 이런 사람은 색깔 이외에 타인을 구별하는 능력을 배워야 한다. 물론 이런 이유로 주변 사람들보다 소심해질 필요는 없다. 그러나 빨간색과 초록색이 없고, 파란색과 노란색이 없는 삶은 그렇지 않은 삶보다 의사소통에 어려움을 겪을 것이다. 색깔을 통한 대화와 공감이 거의 불가능하기 때문이다.

물론 색깔 없이도 교제는 가능하다. 서로에게 관심을 기울이는 데 반드시 화려한 색깔이 필요한 것은 아니다. 사람들은 눈을 감거나 어둠 속에서도, 혹은 맹인이어도 서로 이야기를 할 수 있고, 서로 쓰다듬고 사랑할 수 있으며, 서로 다툴 수도 있다. 그런 면에서 색은 우호적 혹은 적대적 의사소통에 부수적이다. 다시 말해 색은 사회학적으로 볼 때 부수적인 문화적 산물일 뿐 필수 요건은 아니라는 것이다.

그럼에도 불구하고 색채가 존재하는 상황에서는 많은 것이 훨씬 더 쉬워지고 대부분의 일이 순조롭게 진행된다. 사람들은 자신이 좋아하는 색깔을 자신이 혹은 누군가가 입었을 때 기분이 좋아진다. 파트너 선택에서도 피부색이나 옷 색깔이 유익한 도움을 준다. '그는' 그녀의 금발 머리카락, 하얀 피부와 불그레한 주근깨를 좋아한다. '그녀는' 그 남자의 올리브색 피부와 갈색 머리카락이 마음에 든다. 직장 동료들을 '그들이' 입은 초록색, 빨간색, 파란색 옷으로 구별하는 것이 더 간단하다. 축구경기에서도 한 사람씩 얼굴을 볼 필요 없이 옷 색으로 상대팀을 구분하는 것이 훨씬 간단하다. 이때 노랑, 보라, 오렌지색처럼 색이 선명하면 식별이 더욱 쉬워진다. 하지만 사회생활에서는 색의 표현성이 반드시 색의 소통 능력을 결정하는 것은 아니다. 경우에 따라서는 부드러운 색깔로도 충분하거나 오히려 더 적절할 수도 있다. 많은 사람이 가장 평범한 회색에 만족할 수 있고 개성을 표현하는 데에도 충분하다고 여길 수 있다.

만약 색이 없는 사회가 존재한다면, 구성원들은 완전한 어둠 속에서 서로를 시각적으로 인지할 수 없을 것이다. 그런 사회는 오로지 모든 사람이 장님인 경우에만 가능하다. 그러나 이런 사회에도

때로는 색에 대한 상상을 가지고 있는 사람이 있을 수 있다. 혹은 색깔을 시각적인 것 외에 다른 방식으로 감지하는 사람이 생길지도 모른다. 그런 사람들은 아마도 빨강, 초록, 파랑을 상상해 낼 수 있을 것이다. 그들의 상상이 일반적인 사람들이 보는 것과 꼭 일치할 필요는 없을 것이다. 또한 색의 명칭도 전혀 다른, 그들만의 것이 될 수 있다. 루트비히 비트겐슈타인은 자신의 저서 《색깔에 관하여》에서 모두가 장님인 부족이 있다고 가정하고, 이들이 어떤 방식으로 색을 다룰지에 대해 의문을 가짐으로써 이런 문제를 탐색했다. 이 영국 철학자는 그런 종류의 '색맹 부족'이 얼마든지 존재할 수 있을 것이라고 확신하면서, 그런 사회가 소통 면에서 갖게 될 문제와 색을 이해시킬 때 생기는 문제점들을 감지했다.

"대다수가 색맹인 부족도 기본적으로는 잘 살 수 있을 것이다. 그러나 그들이 과연 우리가 쓰는 모든 색깔 명칭들을 만들까? 그들의 명칭이 우리의 것과 같을까? 부합하는 명칭이 없다면 그들은 어떤 언어로 색을 가리킬까? 우리가 그 명칭을 이해할 수 있을까? 그들의 삼원색은 무엇일까? 파랑, 노랑, 그리고 빨강과 초록의 자리를 대신하는 제3의 색깔이 있을까? 우리가 그런 부족을 만나서 그들의 언어를 배우고 싶다면 어떻게 해야 할까? 우리는 분명히 큰

어려움에 직면할 것이다."

미국의 신경학자인 올리버 삭스가 태평양에서 발견한 부족처럼 색깔 지각 능력에만 문제가 있고 그 외의 다른 시력은 정상인 부족이 섬에 살고 있다고 가정해 보자. 만약 비트겐슈타인이 그러한 '색맹의 섬'을 방문한다면, 그곳 주민들이 시력이 좋지 않고 빛 감지에 예민함에도 불구하고 이 세상을 음영, 명암, 형태와 구조들로 이루어진 다성화음으로 여긴다는 것을, 그리고 그 안에서 각 개인이 충분히 서로를 인식하고 구별한다는 것을 알게 될 것이다. 색채 지각에 장애가 있는 사람들도 장애의 강도와 종류에 차이는 있어도 대개 적응력을 발휘하게 된다. 색맹의 섬인 핀지랩의 한 주민은 깜짝 놀라는 신경학자 올리버 삭스를 이런 말로 진정시켰다고 한다. "우리는 식물을 구별하는 데 어려움을 느끼지 않습니다."

그러므로 자신의 약점을 자책할 필요가 없고 오히려 자신에게 없는 감각을 발전시키는 기회로 삼을 수 있다는 뜻이다. 올리버 삭스에 따르면, 기본적으로 단색인 그곳 풍경의 특성이 그들에게 도움이 되었다고 한다. 물론 그들이 보지 못하는 몇 가지 빨간 꽃과 열매가 섬에 있을지도 모르지만 다른 모든 것은 거의 초록색이기 때문이다. 또한 사람들이 색에 관한 대화를 나눌 때에도 다채로운

색상은 아니지만 단색의 여러 뉘앙스로 바뀔 뿐이라는 것이다.

태평양의 섬에서 이런 탐사가 있기 500년 전에 이미 프랑스의 백과사전과 철학자인 드니 디드로(1713~1784)는 시각장애와 색채지각 사이의 연관성에 대해 관심을 가졌고 경험적인 사례 연구를 거듭한 끝에 오늘날까지도 유효한 결과에 도달했다. 즉 심지어 선천적 맹인들도 자신의 장애를 감각적으로 보완하는 능력이 있다는 사실이다. 또한 이들은 섬세한 명암의 차이로 자신들에게 부족한 시각 경험을 보완하고 빨강, 파랑, 초록 등을 구별해 낼 수 있다. 이러한 단색 스펙트럼 체계에서는 상상력만 작용하는 것이 아니라 청각과 촉각이 더해지게 된다. 말하자면 맹인들은 개별 감각기관들을 공감각적으로 연결해 결핍된 시각적 자극을 청각과 촉각의 집중을 통해 제한적이나마 보완할 수 있다. 귀와 피부가 눈의 기능을 일부 대신하는 것이다. 한 선천적 맹인은 의문을 갖는 디드로에게 자신은 시각 대신에 촉각을 활성화시킨다고 말했다. 촉각을 통해 자신이 상상할 수 있는 한까지 형태와 색깔을 짜맞춘다는 것이다.

《맹인들에 대한 서한》의 저자 드니 디드로는, 케임브리지 대학에서 수학을 강의하고 책을 쓰고 색의 성질에 대해 강연까지 한 맹인 교수 니콜라스 손더슨의 표현을 빌려 다음과 같은 결론을 내렸

다. "니콜라스 손더슨은 피부로 세상을 본다. 살리냑 출신의 한 소녀는 태어날 때부터 시력을 잃었지만 뛰어난 청각과 후각을 이용해 색깔을 구별하는 청각 능력을 발휘했다. 그녀는 노래를 듣고 갈색 머리칼과 금발 머리칼의 목소리를 구분했다." 이 소녀가 호기심 많은 학자 드니 디드로에게 알려주기를, 자신의 촉각 센서는 직접적으로 관찰할 수 없는 현실을 볼 수 있게 해준다고 했다. "만약 내 손의 피부가 당신의 눈만큼 섬세하다면, 당신이 눈으로 보듯이, 나는 손으로 볼 수 있을 것입니다. 나는 앞을 보지 못하지만 그럼에도 불구하고 시력이 예리한 동물들이 있을 것이라는 상상을 합니다." 물론 이런 대체적인 감각의 발달에도 불구하고 그녀는 자신에게 색깔은 제한적이라고 말했다. 하나의 글자, 하나의 기호, 하나의 선, 하나의 그림이 그녀에게는 기껏해야 동일하게 '단색의 작품'이었다. 사람의 경우도 마찬가지였다.

선천적인 맹인들이 실제로 아무것도 보지 못하고 당연히 색깔도 보지 못하는 반면에, 정상적인 시력을 가진 사람이 시력에 문제가 있는 것처럼 가장해 업무를 회피하거나 주목을 끌려 하거나 주변 사람들을 시험하는 경우도 있다. 막스 프리쉬는 자신의 소설 《나의 이름은 간텐바인》에서 이러한 실험을 한 바 있다. 이 자전적

인 보고서의 화자는 정체성을 찾는 과정에서 수많은 역할을 시험해 보는데, 그 중에서 가장 마음에 드는 역할이 장님인 테오 간탠바인이었다. 그는 장님 역할을 하면서 주변 사람들을 농락하고, '릴라'(보라색)라고 자신이 이름 붙인 여배우를 아내로 만드는 데 성공한다. 그는 이런 이름 붙이기를 비롯해 색깔을 이용한 장난을 즐거워했다. 하얀색 맹인용 지팡이, 검은 안경, 노란색 점이 찍힌 완장을 치우고, 몰래 꽃을 구해 이렇게 저렇게 색 조합을 해보며 꽃병에 꽂아놓는다. 옷을 사러 가서도 자신의 위장 연기에 전력을 다한다. 그리고 바보스럽게 행동한다. "이게 노란색인가?" 그가 묻는다. "아니에요." 그의 아내가 대답한다. "붉은 포도주색이에요." 그는 전문가처럼 연기한다. "붉은 포도주색? 버건디 색? 아니면 어떤 색?" 그런 다음에는 아내인 릴라와 판매원을 놀린다. "중요한 순간에는 나도 옷감의 색깔이 보인다니까. 내가 안경 바깥쪽으로 눈을 흘기면 말이야." 이런 상황을 통해 그는 자신과 두 여성, 독자들에게 '뒤바뀐 세상'을 눈앞에 보여준다. 그런 세상에서는 오히려 정상인이 '장님'이 되고 어리석게 행동한다. 왜냐하면 릴라도 결정적인 순간에는 색맹이 되고, 그런 세상에서는 장님들이 오히려 분별 있고 현명하게 행동하기 때문이다. 반면에 옷가게 주인은 간탠바인이 가격에 관해

서도 장님일 것이라고 생각하지만, 그는 단지 릴라의 기분을 망치지 않기 위해 상당한 액수의 가격을 보고도 고상하게 모른 체 넘어간다. 이런 역설적인 상황에서 색깔은 모두에게 진실의 시험대가 될 수 있으나, 모두가 각자의 방식대로 진실을 거부한다. 아니면 혹시 그들은 서로를 그저 배려하는 것일까? 관용의 표시로 색과의 숨바꼭질을 하고 있는 것일까? 때로는 색을 간과하는 것이 인간관계에 유익할 수도 있다.

금발은 멍청한가?

색으로 인간을 분류하다

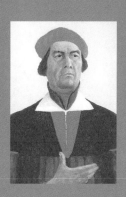

카시미르 말레비치는
색깔을 통해 예술과 인간을
강요와 억압으로부터
해방시키고자 했다.

"금발 여자는 게으르고 멍청하다", "금발의 야수", "흑발 여자는 민첩하고 교활하다, 속을 알 수 없다, 예측할 수 없다" 등의 말이 있다. 지금까지도 일부 남성들 사이에 만연되어 있는 여성에 대한 편견들을 소설가 구스타프 플로베르는 《통상 관념 사전》이라는 책에서 다음과 같이 비꼬아 표현했다. 그는 "금발 여성은 갈색 머리칼 여성보다 다혈질임. 파란색이 잘 어울림"이라고 쓰고 몇 줄 뒤에 바로 또 이렇게 썼다. "갈색 머리칼 여성은 금발 여성보다 다혈질임." 여성들의 정서, 기질, 갈등을 섬세하게 묘사하는 소설가였던 그는 신체부위의 색깔을 통해 정신적 기질과 사회적 성향을 유추하는 것은 어리석은 일이라고 여겼다.

그럼에도 불구하고 아주 오랜 옛날부터 신체 색의 차이가 사람들을 사회적으로 분류하는 데 한 몫을 해왔다. 선천적이고 평생 짊어지고 가는 특성, 예를 들면 밝거나 어두운 피부색, 검정색이거나 빨간색이거나 금발의 머리카락, 파란색이거나 갈색이거나 녹색의

눈동자 등등 이 모든 것을 인간은 사회적인 계층 분류의 수단으로 이용했고 빈번히 악용했다. 생물학적 외형이 문화적 판단과 사회적 분류로 이어졌던 셈이다. 전문 용어집들은 외적 특징, 즉 눈에 보이는 피부색에 초점을 맞춰 경솔하게 '선량한 백인', '부지런한 황색인', '위험한 적색인' 등의 말을 만들어냈다. 과거에도 그랬고 오늘날까지도 종종 피부색이 같다, 또는 다르다로 분류하고 있다.

19세기 중반에 칼 구스타프 카루스는 저서 《인간의 외형에 따른 상징적 의미》에서 "갈색과 검정색 머리칼의 사람들은 적극적인 경향이 있고, 빨간색과 금발의 머리칼을 가진 사람들은 수동성을 더 많이 보인다"고 주장했다. 이 책은 소위 '사람을 보는 안목을 위한 안내서'로 소개되었다. 그런데 왜 검은 머리의 여성이 금발로 염색하는 경우가 그 반대의 경우보다 많은가? 생리학적 상징, 심리적 성향 분석, 사회행동이론으로는 결코 이 의문에 적절한 답을 할 수 없을 것이다. 왜냐하면 이 주장에 따르자면 금발로 염색하기를 즐겼던 로마 여성들은 수동적으로 보이기를 원했다는 말인데, 이들의 염색 자체가 적극성의 표현이 아니겠는가?

분명한 것은, 사람들 사이에 색깔이 없는 만남이란 없다는 것이다. 우리는 옆에 있는 사람을 볼 때, 무엇보다 색깔로 인지하고 판

단을 내린다. 한 사람은 다른 한 사람에게 머리부터 발끝까지 색깔을 띤 존재다. 즉 "인간은 인간에게 색의 존재다"라고 표현할 수 있다. 신체의 색은 선천적이지만, 여기에 수많은 문명의 색이 덧입혀진다. 왜냐하면 다른 사람에게 나타난 색을 자신에게 또는 다른 사람에게 쓸 수 있기 때문이다. 갓 태어난 아기도 첫 번째 울음소리를 내기도 전에 이미 색깔을 비교당하고 색깔에 따른 기대를 강요당한다. 색에 대한 관습이 아기에게도 예외 없이 적용되는 것이다. 산파는 아기에게 성별에 따라 첫 번째 리본을 붙이고, 엄마와 친척들은 아기에게 '적합한' 색의 옷을 입힌다. 여자아이에게는 주로 분홍색을 입히고, 남자아이에게는 하늘색을 입히는데, 이것은 근동(터키 및 발칸반도 부근)에서 넘어온 방식이다.

개인을 기록하고 식별하는 데에는 이름과 생년월일 외에 색깔이라는 상징적 코드가 유용하게 사용된다. 예를 들어 엄마가 자신의 아이를 식별할 때 피부, 머리카락, 옷 색깔이 도움이 될 수 있다. 엄마가 인상이나 용모로만 아이를 알아볼 수 없을 때는, 타고난 색 외에 추가된 색을 기억에서 불러내는 것이다. 이처럼 엄마와 아이는 서로를 색의 존재로 경험하고 받아들이는 관계를 형성한다. 색깔 자체가 서로 친숙하게 만드는 효과를 가져오는 것이다.

피부, 머리카락, 눈동자 색이 다른 사람과 달라 소외감과 위축감을 느낀다면 포인트를 주거나 카리스마 있는 연출로 어느 정도 완화시킬 수 있다. 백인 엄마는 피부가 검은 아들을 특별히 '매력적으로', 예를 들면 화려한 색 옷을 입히거나 전통적으로 소년들이 많이 입는 파란색 옷을 입힘으로써 외모는 다르지만 주변 사람들에게 무리 없이 받아들여질 수 있게 한다. "저 아이 아주 귀엽다!" 때때로 모자는 이런 말을 듣기도 할 텐데, 그럴 때 엄마는 이런 칭찬이 아들의 피부가 아니라 색 선택과 관련된 것임을 안다.

바로 이런 조치들이 색의 사회화와 문화화를 촉진한다. 이 과정에서 우리는 주변 환경이 지시하고 규정해 주는 색의 선택을 피하기 어렵다. 교복은 거의 사라졌지만 학생들에게 색을 제한하는 경우는 간혹 있다. 영국의 유서깊은 기숙학교는 아직도 보수적이지만 대부분의 교육 기관은 오늘날 더 이상 재학생들에게 색에 대한 통제를 하지 않는다.

그러나 직장인들은 여전히 대다수가 '일반적인' 색의 옷을 입고 직장에 가야 한다. 요리사, 간호사, 의사는 환자나 일반 직원과 구분하고 쉽게 동료를 알아보기 위해 흰색 옷을 입는다. 경영진은 공장 작업자에게 회색 작업복 혹은 파란색 가운을 입도록 요구한다.

쓰레기 수거를 하는 청소부는 녹청색이나 밝은 오렌지색의 형광 작업복을 입고, 집배원은 노란 자전거를 타고 편지를 배달하며, 웨이터는 검정색 옷을 입고 주문을 받는다.

전통적 관례나 규정이 직장에서 색 선택의 여지를 줄어들게 하지만, 이와 동시에 쉽지만은 않은 고민들로부터 사람들을 해방시켜 주는 것은 아닐까? 예를 들면 전문가 모임, 토론회, 한낮의 미팅 등에 어두운 옷이 어울릴지 화사한 옷이 나을지, 차라리 차가운 회색 더블수트가 좋을지 하는 등의 고민 말이다.

이런 종류의 문제는 육체노동자보다 정신노동자, 하층민보다 중상류층 사람들이 더 자주 부딪치게 된다. 직장과 일상생활에서 색을 얼마나 자유롭게 선택하고, 관례에서 벗어나는 색에 대해 얼마나 관대한가 하는 것은 출신, 교육, 수입, 사회적 지위에 따라 달라진다. 색의 종류가 그 동안 엄청나게 늘어났지만 아무나, 어느 곳에서든, 모든 색을 주저 없이 사용할 수 있는 것은 아니기 때문이다. 무수한 색의 팔레트를 앞에 놓고 아무거나 마음대로 써도 된다고 생각하는 사람은 혼란에 빠질 수도 있다. 예술가들이나 주목을 끌기 위해 이런 행동을 할 수 있을 것이다. 예를 들면 게오르크 바젤리츠와 같은 화가는 분홍색 옷을 입고 전시회에 나타났다. 카시

미르 말레비치는 라일락 색깔의 양말을 신고 같은 색깔의 스타킹을 넥타이로 매거나, 샛노란 재킷 차림에다 행커칩 대신에 빨간 나무 수저를 꽂고 돌아다녀 동료들을 깜짝 놀라게 했다.

평범한 사람은 그런 별난 행동을 하기 어렵다. 대개는 색을 '제대로' 선택하고 활용해야 한다. 주목을 끌되 주변 사람들이 이해할 만한 방식으로, 혹은 온건하되 비굴하지는 않게 주위 기준에 맞출 수 있어야 한다. 그래서 말레비치의 친구, 제자, 추종자들은 그의 전시회나 축하연에 갈 때는 대개 그 선을 지켰다. 코브라(COBRA) 혁명가들도 돈이 없어서이기도 했지만, 달리 식의 알록달록한 의상보다 하얀 셔츠와 단순한 바지 차림을 선호했다.

이렇듯 인간은 주어진 상황에 맞게 행동함으로써 적합한 사회 구성원이 될 수 있다. 지나치게 화려한 색은 사회로부터 거부당할 확률이 높다. 인간은 색을 통해 주변 사람들로부터 같은 부류인지 아웃사이더인지를 판정받게 된다. 색을 통해 자신이 구별되도록 표현하면 주변 사람들이 그를 사회적으로 분류하는 일이 쉬워진다. 예를 들면 "그는 우리와 같은 녹색당이네." "그는 저 사람처럼 좌파군." 혹은 "그도 보수주의자야" 등의 생각을 하게 된다. 그래서 특정 당의 정치인들은 노란색 스웨터를 즐겨 입고, 또 다른 당원들은

빨간 조끼나 빨간 머플러를 두른다. 이처럼 색은 사람들이 만나 서로 관찰하고 해석하는 데 사회적 단서를 제공한다.

그래서 색에 관한 지식을 습득할 때 색의 사용과 더불어 색의 사회적 가치도 함께 배우게 된다. 색이 주는 인상과 색의 명칭을 익히고, 색을 기준으로 자신과 타인의 사회적 환경을 판단하는 것도 배운다. 처음에는 부모, 형제 등의 가족이 영향을 주고, 나중에는 친구와 직장 동료들, 넓게는 미디어 매체들의 영향을 받는다. 이렇듯 색에 대한 판단은 주변 인물들과 문화적 환경의 영향을 받으며 이루어지게 마련이다.

오늘날의 젊은이들은 해변에서 창백한 피부를 마음에 들어 하지 않지만, 3세대 전만 해도 상류층 사람들은 햇빛을 피해 다녔다. 그 시절에는 흰 피부를 고상하게 여겼고 검은 피부는 육체노동의 증거라며 천박하게 여겼기 때문이다. 아리스토텔레스는 옷을 입지 않은 상태로 달리기, 야외에서 운동하기, 적절한 햇볕 쬐기 등을 통해 '멋진 피부'와 건강을 기대한 반면, 상류층 사람들은 수세기 동안 피부가 그을리는 것을 기피해 왔다. 그들은 노동자나 농부들과 혼동되는 것을 원하지 않았고, 농부들의 거친 피부보다는 차라리 창백한 안색을 선호했다. 귀족 혹은 부르주아의 기준에서 어떤 색

이 배타적 특권인지 미개함인지를 구분하는 것은 색의 생물학적 유용함이 아니라 문명적인 잣대였다. 프롤레타리아 계층도 곧 이 판단 기준을 받아들였다. 인간은 이렇듯 교육과 각인을 통해 색에 대한 사회문화적 인식을 체득하게 된다.

인간은 수동적으로 경험한 것을 능동적으로 변화시킬 줄 아는 존재다. 모든 생명체 중에서 색깔을 활용하는 가장 뛰어난 창조물로서, 색을 창조하고 색을 확장시킨다. 일상품과 사치품에 색을 입히고, 아파트와 주택에 페인트를 칠하며, 블루진을 사고, 베이지색 스웨터를 입으며, 아침에는 헤이즐넛색 옷을 선택함으로써 유일무이하게 자연과 다른 색의 세계를 만들고 여기에 문화의 잣대로 이런저런 다양한 의미를 부여한다. 동물도 인간의 색 활용 대상에서 제외되지 않는다. 그러나 분홍색으로 물들인 푸들 강아지는 주인을 만족시킬 뿐, 산책을 할 때 행인들을 혼란에 빠뜨린다. 같은 강아지들에게도 이런 색은 매력적이지 못하다. 이렇듯 인간은 색의 의미를 생각하며 어떤 색이 눈길을 끌지에 대해 고민한다. 색이 주는 인상이 인간의 호기심을 자극하고, 그럼으로써 인간의 지능을 촉진시키는 것이다.

모든 색은 인간에게 의식적으로든 무의식적으로든 풀고 싶어

하는 수수께끼와 같다. 색의 암호를 사회와 연결하고, 색의 제공자와 수용자의 문화적 규정을 깊이 파고들 때 비로소 적절한 대답을 찾을 수 있다. 즉 근거를 이해해야 한다. 이 분홍색이, 저런 종류의 터키옥 색깔이, 저 보라색이, 저 사람의 입장에서 혹은 나의 입장에서 무엇을 의미하는가? 그리고 이 색이 우리의 현재 혹은 미래의 관계에 어떤 영향을 미치는가? 우리는 이러한 의문에 대한 답을 모색한다. 모든 색은 더 연하든 더 강렬하든 목적성을 지니고 있기 때문이다. 요한 볼프강 괴테는 색의 근거가 되면서 다시 목표가 되는 어떤 극점에 대해 고민하고 연구하던 때 이미 색의 목적성에 대해 깨달았다. 괴테는 말하기를 "사람들이 의도된 색깔이라고 하는 것은 비유적인 표현이다. 우리가 색에 정신적 본성을 부여하고 의지나 의도를 부가하는 것이다"라고 했다. 이 위대한 시인은 때때로 문학 작품에서 자색에 대해 열광함으로써 자신의 귀족적이고 고상한 성향을 간접적으로 드러냈다.

괴테가 인정했듯, 개인과 집단은 색을 만들고 분배하고 사용할 때 의도성을 갖는다. 개개 색의 성질과 별개로, 모든 색에는 사회적 의도성이 포함되어 있는 것이다. 왜냐하면 사람들은 실제로 색을 통해 상대에게 깊은 인상을 주고 싶어 하고 연두색, 크롬 황색,

황갈색 등을 사용해 생각과 감정, 행동과 태도에 영향을 끼치고, 따뜻한 오렌지색으로 호의를 보이거나, 차가운 금속성 검정색으로 거부감을 나타내고 싶어 하기 때문이다. 어떤 사람은 전혀 '색깔 없이' 다가올 수도 있다. 그런 행동은 계산된 것일 수도 있는데, 흔히 그런 사람을 처음 만났을 때는 불쾌할 것이고, 두 번째 만나면 이해하게 되며, 여러 번 보게 되면 아무렇지도 않아질 것이다.

미국의 조각가 조지 시걸은 실제 크기의 석고 조각상에 채색을 생략하거나 단색을 넣어 소외와 절망감, 위축된 소통을 표현했다. 〈검은 침대 위의 커플〉이라는 작품에서는 단지 몸의 방향뿐 아니라 누워 있는 남자의 흐릿한 인디고 색깔, 앉아 있는 여성의 빛나는 청록색을 통해 두 사람의 거리감을 표현했다. 그의 작품 속 회청색, 파란색, 빨강, 그리고 흰색조차도 관계를 표현하는 색이다. 조지 시걸의 작품에서처럼 일상에서도 색은 사회적 의미를 지닌다.

화려하고 다채로운 색의 옷을 좋아하든 무채색의 어두운 색 옷을 즐겨 입든 모든 인간은 자신만의 '색 공식'을 활용하고 발전시키는데, 이 공식은 타인과의 관계에 유용하게 사용된다. 아이와 청소년들은 특히 '자기' 색을 고집하는 경향이 강하다. 이런 고집은 자아집착처럼 보이기도 하지만, 친구들의 마음에 들고 싶고, 여자 친

구에게 깊은 인상을 남기고 싶고, 같은 반 친구들에게 인정받고 싶은 소망에서 비롯되는 경우가 많다. 청소년들에게는 특히 또래 사이에 유행하는 색깔이 '브랜드'만큼이나 중요하다. '과한' 진홍색이나 군청색 재킷 차림은 친구들에게 아주 끔찍한 일이 될 수 있기 때문이다.

어른들도 '안'과 '밖'에서, 자아실현과 집단생활 사이를 오가며 자신만의 개성 있는 색을 선택한다. 그들은 '좋아하는 색'의 옷을 입고 길을 나서고, 인테리어에서 특정한 색깔 배합을 선호하며, 파란색 혹은 은색 자동차를 구입한다. 동시에 자신들이 이런 색깔을 선택한 유일한 사람이 아니라는 것을 잘 알고 있다. 색의 민주화가 실현된 세계에서는 싫든 좋든 다른 사람들과 공유해야 한다. 값비싼 한정판이나 예술품을 감당할 수 있는 처지가 아니라면 말이다. 어떤 색을 선택하든, 결정은 개인의 몫이지만 동시에 동시대인들과의 관계를 만들어낸다. 즉 개인의 색깔 선택 속에는 '사회적 색깔 공식'이 숨어 있는 것이다.

바디페인팅부터 메이크업까지

색의 질서 혹은 규율

플라톤은 《대화편》에서
색깔 사용을 세계의 구성에
비유해 논하였다.

　미술에서도 그렇듯 색은 물건과의 관계나 사람들 간의 교제에 일종의 질서를 부여한다. 또한 사람들 간의 중간 매체로서 불안정하고 혼란스러운 사회에서 상대를 예측하게 하고 각기 다른 단체를 구별하는 데 도움을 준다. 2004년 우크라이나 야당의 오렌지색 목도리는 "우리는 각기 다른 사람들이지만, 독재에 반대한다는 점에서는 하나"라는 점을 강조하는 것이었다. 색으로 사회 구성원을 분류하면, 완전한 획일화가 아니라 특정한 공통점을 만들어낸다. 일부는 다른 사람들과 같은 색을, 일부는 각기 다른 색깔을 사용함으로써 개성적인 동시에 집단적이 되기도 하는 것이다. 예를 들어 갈색과 녹색, 파란색과 빨간색을 이용해서 과거에 임마누엘 칸트가 인간의 기질이라고 한 '비사교적인 사교성'(인간은 사회를 형성하고자 하는 성향인 사교성과 자신을 개별화하는 성향인 비사교성을 동시에 지니고 있음을 의미한다 - 옮긴이)을 실현한다.

　지독했던 색의 고정성이 상실되면서 색에서 자유를 얻은 인간

은 개성 표출과 사회적 순응 사이에서 색채의 모험을 시도한다. 개인과 집단 관계에서 이런 모험이 성공한다면, 사람들은 '비사교적인 사교성'에 필요한 거리두기와 접근하기에서 균형을 유지할 수 있다. 이런 균형을 가능하게 하는 다양한 색깔들은 관계의 안정화에 도움이 되는 문화적 아말감으로 작용한다. 그렇다고 해서 색이 거짓이 없다거나 갈등 없이 작용한다는 뜻은 아니다. 색은 긴장관계를 해소하거나 견딜 수 있도록 완화시키기도 하지만 반대로 갈등을 만들고 선동할 수도 있다. 인간은 생명의 위협을 받고, 정신적으로 불안정하며, 지적으로 동요하고, 사회적 양면성을 지닌 존재로서, 흔히 합의와 갈등 사이를 오간다. 빛이 여러 색깔로 분산되듯, 호모 사피엔스도 자신의 성향과 가능성 사이에서 갈등한다. 그러나 크든 작든 모든 사회는 색을 통해 불균형과 위협을 극복해야 하는 과제를 안고 있다.

플라톤이 《대화편》에서 소크라테스의 대화를 통해 강조했듯, 이런 과제 해결을 위해서는 세계의 상호의존성을 인식하고 강화해야 한다. 이 책에서 소크라테스는, 만물은 서로 연결되어 있을 뿐 아니라 사물과 사람을 규정할 때 기존의 공통성 또는 미래의 가능한 공통성이 기준이 되기 때문이라고 말한다. 예를 들어 물건을 유

사한 것끼리 분류할 때 명칭 혹은 색깔을 이용할 수 있을 것이다. 여기서 화가들의 중요성이 입증된다고 한다. "우리가 이 모든 것을 처음 알게 되었다고 하자. 그러면 우리는 각각의 사물들을 하나씩 연결하든 하나로 묶든, 유사성을 기준으로 연결하거나 묶는 법을 알아야 한다. 화가들도 마찬가지다. 그들은 무엇인가를 묘사하고 싶을 때, 때로는 보라색 한 가지만 칠하다가 다음번에는 전혀 다른 색을 쓰기도 하며, 그 다음에는 섞어 쓰거나 한꺼번에 여러 색을 쓴다. 즉 그림마다 필요한 색이 다른 것이다."

소크라테스는 이런 미술 기법이 언어의 문법과 문화 해석에도 유익할 것이라고 추측했다. 그는 특히 화가의 채색 행위를 중요시했는데, 색을 사용하는 것을 세상의 사물에게 적절한 의미를 부여하는 본보기로 여겼다. 플라톤과 소크라테스는 사회적 존재인 인간도 이런 방식으로 색깔을 사용하며, 사람의 몸에 색을 칠해(바디페인팅) 개인의 색을 연출하는 경우에도 이런 법칙이 적용된다고 생각했다. 그런데 개인의 몸에 적용된 색이 어떻게 동시에 하나의 사회색이 될 수 있는 것일까?

이 의문에 대한 결정적인 힌트를 플라톤은 자신이 사용했던 언어를 이용해서 알려주고 있다. 그리스어 'χρωμα'는 피부와 색깔을

동시에 뜻한다. 말하자면 피부색을 의미하는 것인데, 타고난 것일 뿐 아니라 문화적으로 형성되고 사회가 규정한다는 것을 함께 뜻한다. 온대 지방 사람들은 자신의 몸에 그림을 그리는 화가였다고 그리스 역사학자 헤로도토스는 기록한 바 있다. 그들은 자신의 몸을 캔버스 삼아 색을 칠하고, 선과 점, 기하학적 도형, 동물, 상상의 무늬들로 치장했다. 그들은 몸통, 다리, 팔, 손, 얼굴에도 일부는 납작한, 일부는 볼록한 동그라미와 삼각형, 나선형 모양과 마름모를 그렸고, 번개 모양의 선이나 부드럽게 구부러진 곡선들도 있으며, 태양이나 달이나 별도 등장했다.

어떤 부족은 검고 희고 빨간 선들로 장식한 피부로 깊은 인상을 주었던 반면에 다른 부족은 다양한 색깔로 피부 전체를 칠해 더 강렬한 효과를 냈다. 마치 로마의 시인 오비디우스가 묘사한 피그말리온의 이야기가 진실로 밝혀지기라도 한 것처럼 다양한 색깔로 칠한 몸은 마치 살아 있는 조각처럼 보였다. 그림과 채색을 이용한 신체 그림들은 인간이 개인이면서 집단 구성원임을 증명한다. 즉 타고난 신체 색이 인간의 손에 의해 사회문화적 색으로 바뀐 것이다.

오래 전부터 인간 집단은 문신, 자국 내기, 채색 등을 사용해 왔다. 오늘날의 화장, 머리염색, 타투, 피어싱, 바디페인팅에도 여전히

색채를 통한 개인과 소속 집단의 표현이라는 의도가 숨어 있다. 그런데 색의 혼란을 피하고 진정한 함축성을 위해 예전이나 오늘날이나 색 사용에서 특정한 규제를 두기도 한다. 예컨대 특정 집단에서 특정 색을 규정하는 것이다. 그래서 색의 통용, 사용, 분배는 어느 정도 제한적이고 규율이 있다. 고대 부족들과 오늘날의 일부 원시부족의 경우 모든 색을 마음대로 사용할 수 없다. 종교적인 믿음, 종족의 전통 혹은 권력 문제에 따른 색 규율을 지켜야 한다. 이를 지키지 않는 사람은 위협을 받거나 처벌될 수 있다. 공동체 행사나 축제에 참여할 수 없고, 벌금을 물어야 하고, 비웃음을 사고, 어쩌면 매를 맞거나, 추방되거나, 친척들과 가문으로부터 내쫓길 수도 있다. 반면에 규율을 잘 지키면 집단의 인정을 받고 명성을 얻거나 출세까지 할 수 있다.

신체의 색깔은 다양하게 변형되고 가지각색의 기능을 수행한다. 체로키 인디언들은 전쟁에 돌입하자마자 자신들의 몸을 빨갛게 칠했다. 그래서 북아메리카 백인들로부터 '홍색인'이라고 불렸다. 그들은 전쟁에서 패하면 파란색을 칠했고, 사람이 죽으면 검게 칠했다. 강렬한 빨간 색조는 남아메리카 카야파족의 경우처럼 평화로운 문명에서도 선조에 대한 추모나 비의 신을 부를 때 유용하게 사

용되기도 했다. 오늘날의 에콰도르에 살던 인디언은 자신들의 몸을 빨간색과 검정색으로 칠했기 때문에 스페인 정복자들이 '콜로라도'(스페인어로 빨간색을 의미함 - 옮긴이)라고 불렀다. 아프리카의 많은 부족이 소년소녀들에게 가루를 뿌리거나 성년식에 즈음하여 몸 전체나 팔다리를 특정한 색깔로 치장하게 한다. 흰색, 검정색, 빨간색은 고통스럽지만 반드시 통과해야 하는 힘겨운 과정을 의미한다. 이들 색은 정신적 결속감을 부여한다. 즉 성인의 문턱에 선 사람들의 '공동체'에 들어서기 위한 암호이기도 하다.(14쪽 그림 참고)

카야파족의 경우 남자아이는 난관이나 담력 테스트를 거쳐 얻은 등급, 여자아이는 의식을 통해 입증된 결혼 능력을 얼굴에 칠한 색의 배열로 알아볼 수 있다. 사하라 남쪽에서 뉴기니까지의 여러 부족들은 누가 남자인지, 나이가 몇인지, 어떤 비밀의 혹은 공개적인 단체에 소속되어 있는지를 색깔로 표시한다. 누바족은 여덟 살 소년에게 빨간색과 흰색으로 치장하도록 허용하고 있다. 성인이 되면 머리를 노랗게 색칠할 수 있다. 그러나 검정색은 성년식을 통과한 성인 남자만 사용할 수 있다. 여성의 경우에는 배와 가슴에 어떤 모양으로 터키옥색이 칠해졌는지, 아치형의 장식용 무늬가 어떤지에 따라 어느 집안인지, 아이는 몇 명인지를 알 수 있었다.

전세계적으로 색은 개인과 집단의 기쁨이나 슬픔 등의 심리적 상태, 특이한 정신 상태에 대한 힌트를 제공해 주기도 한다. 아프리카의 아샨티족과 은뎀 부족은 병이 들었거나 접신 상태일 때 몸에 흰 칠을 한다. 빨간색은 출산이 가능한 여성이, 흰색은 생산능력이 있는 남성이 쓸 수 있는데, 전자의 경우에는 월경, 후자의 경우에는 정액을 뜻한다. 그리고 여성들이 아름다움을 경쟁하거나 남성들이 힘을 과시하는 의식에는 깃털 장식부터 헤어 스타일링까지 수많은 요소가 등장한다. "깊은 인상을 남길 수 있는 옷을 입어라!"라는 말은 인류의 문화만큼이나 오래된 격언이다. 이때 슬며시 덧붙이는 "그러나 색깔에 유의하라!"라는 말 역시 마찬가지다.

많은 사례들을 볼 때 색깔 사용에서 단일한 기준은 없다는 사실을 알 수 있다. 사회는 구성원들에게 특정한 색의 치장을 강요하지만 사실 이런 엄격한 규칙에 생물학적 근거는 거의 없다. 아주 드물게 갈색 가죽의 동물과 이 동물의 사냥꾼 혹은 감시자가 똑같이 갈색으로 칠함으로써 '유사성'을 만드는 토템 신앙의 색깔 규칙을 제외하면, 사회적인 색깔 사용에는 자연과의 연관성이 없다. 문명화가 어느 정도이든 문명사회에서는 자연과 연관지어 색을 쓰지 않는다. 다시 말하면 색의 의미가 자연에 의해 정해지지 않는다는 뜻이

다. 파란색, 노란색은 이런 의미도 되고 저런 의미도 되며, 이런 목적도 있고 또 다른 목적에 이용되거나 악용될 수도 있다. 상을 당했을 때 유럽인은 검정색 옷을 입고, 중국인은 표백하지 않은 누르스름한 옷을 입으며, 유태인은 흰색을 입는다. 빨간색은 생일파티와 결혼식부터 시작해서 전쟁의 시작과 정치적인 대규모 집회뿐만 아니라 추모미사와 장례식까지 사용 범위가 매우 다양하다.

이렇듯 색에는 다양한 의미와 폭넓은 쓰임새가 있기 때문에 사회적으로 조정이 용이하다는 특징이 있다. 사회 집단이 색을 이런 혹은 저런 방향으로 조정할 수 있다는 뜻이다. 그런데 색이 사회문화적 기준이 되려면 색이 가진 자유의 한 부분이 제한되어야 한다. 다시 말하면 색이 지닌 자유로운 활용성을 예측 가능한 틀 안으로 끌어들여야 한다. 이런 일을 사회가 담당하는데, 특정한 색을 자신을 위해 선점하고 다른 색깔을 추방함으로써 틀을 만든다. 사회는 색에 문화적 규범을 씌우고 그렇게 해서 색들 사이의 '질서'가 확립된다. 이런 과정에서 색은 특정한 의미를 갖게 되고, 이렇게 도구화된 색은 어느 정도의 유효성과 강제성을 띤 '규범'으로 변화된다. 이런 색의 기준이나 틀이 얼마나 인위적인지, 혹은 얼마나 확고한지는 한 사회가 바뀌고 색의 기준이 흔들리면 금방 드러난다. 나치들

이 특히 선호했던 황갈색은 테러 정부의 몰락 후에는 아무도 그 색깔을 입으려 하지 않았고, 나치가 강제로 달게 했던 유태인을 가리키는 노란 별 때문에 노란색은 박해, 고문, 살해와 연관된 치욕의 색으로 통했다. 그런데 정치적, 사회적, 문화적 급변이 일어날 때 분명해지는 사실이 있다. 그 어떤 색도 그 색을 이용한 사람들보다 더 오래 가지 않는다는 점이다.(12쪽 그림 참고)

고대부터 현대까지, 미개한 민족이나 아주 복합적인 사회에서나 색은 집단의 삶을 규제하고 중재하는 역할을 해오고 있다. 원시 부족이 몸에 칠하던 것에서 시작된 색에 관한 지식이 비법과 기술로 전해 내려왔고, 각종 의식을 통해 노인들에서 젊은 세대로 전달되었다. 아마추어와 전문가들은 이런 지식을 더욱 발전시켰고, 때로는 화장과 매니큐어로 이어지고, 수백 년 동안의 변화를 거쳐 의복의 염색과 색깔 배합에 활용되었다. 그런데 이때 사용되는 공식과 규칙은 효용적이어야 하며 사람들을 공감시키는 기능을 잃지 말아야 한다. 예컨대 빨간 립스틱이나 포근한 베이지색 옷은 상대의 관심을 원하는 방향으로 유도하는 감각적 매개체다. 문명이 서서히 몰아낸 '신체 채색'의 흔적이라고 할 수 있는 얼굴 메이크업도 사실은 '너'라는 대상을 향하고 있다.

사람들은 만남에서도 색이 전하는 메시지를 통해 서로 가까워진다. 언어, 몸짓, 표정처럼 색깔 사용도 인간 사이의 반향을 목표로 한다. 이런 반향이 강하든 약하든, 호의적이든 거부적이든, 사람들 간의 소통에서 나타나는 말과 행동에는 색에 대한 반응이 동반된다. 그런데 오늘날에는 이런 색의 반향이 피부 채색을 통해서보다는 옷의 매력을 통해 나타난다. 꼭 말로 하지 않더라도 사람들은 이렇게 묻고 있다. "내 파란 옷 괜찮니?" 혹은 "내 화려한 재킷이 왜 어제는 아무에게도 칭찬을 듣지 못했을까?" 그런 다음 "네" 혹은 "별로예요", "멋져요" 혹은 "글쎄, 잘 모르겠는데요" 등과 같은 반응을 기다린다.

색에 대한 반응이 반드시 화려하거나 긍정적이거나 요란할 필요는 없다. 단순히 상대의 색에 동조하거나 반대하는 정도가 될 수도 있다. 색이 '어떤' 반응을 주는가보다 어떻게든 반응을 이끌어내는 것이 더 중요할 수 있다. 그런데 사회생활에서 색과 색이 만나면 조화나 보색관계만 이루는 것은 아니다. 소크라테스가 헤르모게네스와의 대화에서 강조한 '유사성'은 수많은 색깔 관계의 하나에 불과할 뿐이다. 색 대비 또한 유사색 못지않게 사람 사이의 소통에 활력을 준다. 다양한 성질과 규모를 지닌 사회집단이 적대적인 관계

이기도 하고 협동적이기도 한 것처럼 말이다. 색으로 인한 대립과 갈등도 사회적 교감을 위한 색채의 합의나 상호보완과 마찬가지로 유익할 수 있다.

색을 둘러싼 갈등이 얼마나 생산적으로 반영될 수 있는지는 현대 미술이 다양한 방식으로 보여주고 있다. 이런 갈등은 화가들에게 문화적인 영향 못지않게 사회적으로 더 큰 영향을 미친다. 왜냐하면 색의 혁명가들이라 불리는 '브뤼케', '청기사파'부터 '코브라(COBRA)'와 '슈푸어(SPUR)'에 이르는 예술가 그룹과 화가 단체들이 자신들의 그림, 팸플릿, 미술 이론 등을 통해 교류의 새로운 형태를 창조했기 때문이다. 이들은 혁신적인 사업가들과 협력해서 진보적인 화랑 경영을 가능하게 했다. 잡지, 카탈로그, 토론, 때로는 요란한 차림을 통해 시민들의 잠든 의식을 깨우고 정체된 학술계를 일으키는 데 기여했다. 형식과 색의 혁신을 꾀하는 전위예술이 과거부터 내려온 기존의 규범들을 흔들기 시작한 것이다.

사회적, 정치적, 기술적, 학술적인 변화의 물결 속에서 기존의 전문가 집단은 결정력을 잃었고 새로운 색의 혁명가들이 새로운 기준이 되었다. 혁명가들은 화학이 거의 매달 새로운 합성염료들을 만들어내는 모습을 보았다. 민족학적 호기심, 당시에는 '원시적'이라

고 불리던 유럽 밖의 민족에 대한 관심, 아프리카, 폴리네시아, 남아메리카의 분장술에 대한 연구를 통해 이들은 그 지역에서 통용되던 색깔 규범이 얼마나 예술적으로 표현이 풍부했고 사회문화적으로 유익했는지를 알게 되었다. 이들은 이런 경험을 자기 나라의 상황들과 대조해 봄으로써 변화의 필요성을 확인했고, 그리고 깨달았다. 유럽의 현상들은 인위적이며 변화가 필요하다는 사실을 말이다. 예술에서나 일상에서나 색깔의 효력은 사람들이 언제나 서로를 지켜보는 곳에서, 사회적인 과정을 통해, 집단 간의 권력 대결로부터 형성되며, 개인이나 집단이 색에 특정한 의미를 부여하고 색들의 조합을 어떻게 정하는가에 따라 달라진다.

한마디로 말하자면, 색깔의 의미는 항상 곳곳에서 협상의 대상이었는데, 최근의 경향을 살펴볼 때 지금은 과거보다 더 많은 곳에서 협상의 대상이 되고 있다. 즉 색에 관한 규범은 새롭게 만들어져야 할 것이다. 혹은 이미 새로운 규범이 만들어지기 시작한 것은 아닐까?

색으로 말하다
색의 이중적 기능

베티네 폰 아르님은 빨간색
편지를 통해 억압과 부당함을
호소하고 정치인들에게
경종을 울렸다.

메피스토를 탄생시킨 괴테는 《파우스트》에서 "우리는 어디에 있든 어디를 가든 색을 사용하지 않을 수 없다"고 단호히 말했다. 하지만 모든 사람이 동일한 방식으로 색을 사용하는 것은 아니다. "건실하고 강한 국가, 서민들, 아이와 젊은 사람들은 생기 있는 선명한 색을 좋아한다. 반면에 교양 있는 사람들은 일부는 시력이 안 좋아져서, 일부는 눈에 띄거나 뚜렷하게 드러나는 것을 원하지 않기 때문에 선명한 색을 기피한다." 괴테는 중류계층에서, 그리고 여성보다는 남성의 경우에 더 자주 관찰되는 '선명한 색에 대한 기피 현상'은 아마도 신경허약 때문일 수도 있다고 드니 디드로의 《색에 대한 소소한 생각들》을 언급한 글에서 주장했다.

그런데 색에 호의적인 괴테나 그가 창조한 문학적 인물들에게는 그런 증상이 전혀 없었던 것으로 보인다. 왜냐하면 메피스토는 말하듯 능수능란하게 색을 가지고 묘기를 부리기 때문이다. 그는 마법처럼 어느새 옷을 바꾸고 색을 바꾸곤 한다. 그는 때로는 떠돌

아다니는 스콜라 철학자처럼 소박한 옷을 입고 나타나고, 때로는 금색 단이 달린 붉은색 옷을 입고 '고상한 젊은 귀족'처럼 으스대나가, 마지막에는 파우스트의 진한 색 상의와 모자를 걸친다. 이런 변장을 이용해 메피스토는 희생양들의 경계심을 해제하고 스스로도 변장한 자신을 믿어버린다. 메피스토는 색을 이용한 요술을 즐긴다. 왜냐하면 그는 사람들의 모든 만남은 무엇보다도 색의 만남이라는 사실을 알고 있기 때문이다. 그는 이런 점을 영악하게 이용한다. 그러나 메피스토는 매번 다르게 보이는 모습 때문에 오히려 자신의 정체를 들킬 뿐 아니라 그 모든 것이 색의 요술이었다는 사실도 폭로된다.

평범한 시민이라면 그런 속임수로는 결코 세상을 잘 살아갈 수 없다. 평범한 사람은 확실하게 색깔, 즉 본색을 드러낼 수밖에 없다. 색은 사람들과의 접촉의 조건이며, 사회적 의사소통의 시각적 매개체다. 바로 이런 상황으로부터 사람들이 서로에게 품게 되는 색채적 기대감이 생기게 된다. 자기 자신이 그렇듯 다른 사람들도 색에 의해 규정된다. 빨강 혹은 초록을 통해, 파랑 혹은 노랑을 이용해 그들이 어디서 왔는지, 그들이 누구이고 누가 되기를 원하는지, 어디로 가기를 원하는지 판단할 수 있다. 왜냐하면 몸치장, 액세

서리, 실내장식 등에 어떤 색을 사용하는지가 그의 사회문화적 관점과 사회적 활동영역을 드러내주기 때문이다. 모든 색의 사용은 그 대상이 있게 마련이다. 우리는 직접적인 교류 속에서 색채적 공감을 바라게 된다. 사람과의 만남에서 '색을 드러내는' 사람은 자기 자신의 일부를 보여주는 것이고 상대방도 그러기를 바란다. 즉 색채 사용에는 항상 상호적인 메시지가 담겨 있다.

여기에 대한 증거는 일상에서, 직장에서, 사생활에서 셀 수 없이 많이 나타난다. 우리는 사무실에 가기 위해, 쇼핑을 위해, 축제를 위해 옷을 선택할 때 각 상황에 적절한 색이 무엇인지를 생각한다. 적절한 선택을 한 사람은 '우리'로 편입된다. 예를 들어 '녹색' 당 소속 정치인들이 확실하게 자신의 노선을 대변하기 위해, 동지들과의 연대감을 알리기 위해, 그리고 자신들의 지지자를 얻기 위해 선거유세에서 녹색 옷을 입는 것은 바로 그런 원칙을 따르는 것이다. 각기 다른 색깔의 정당들 사이에 협조 합의가 이루어졌을 때 공식적으로 각 해당 정당의 색으로 만들어진 서류철을 교환하는데, 이러한 의식은 색을 통해 양측의 협조를 맹세하는 것이다.

이러한 합의적 행위와는 달리 색을 드러내는 일이 반대 입장을 표현하는 것일 수도 있다. 카를 마르크스가 1848년에 《쾰른 차이

퉁》의 마지막 호를 빨간 글씨로 인쇄하게 한 것은 자신의 좌파적 신념의 표현인 동시에, 이 간행물을 금지시킨 당국에 대한 저항의 표시였다. 이보다 1년 전에 베티네 폰 아르님(1785~1859)도 베를린 시의회에 빨간 잉크로 쓴 단락이 포함되어 있는 편지를 보냈다. 빨간색은 정부에 대한 비판을 강조하는 동시에, 편지를 읽을 때 시의회가 수치심으로 얼굴이 빨갛게 되기를 바라는 마음을 반영한 것이었다. 베티네는 억압과 부당함을 호소하고, 베를린 정치인들에게 쟁점을 던져주고, 색을 통해 경종을 울리고 싶었던 것이다. 이와 비슷한 의도를 가지고 교사들은 파란색과 검정색 펜으로 적혀 있는 학생들의 숙제를 빨간색으로 수정해 주거나 줄을 긋는다. 물론 교사들의 경우에는 수치심으로 얼굴을 빨갛게 만드는 것보다 학습효과를 내는 것이 목적이지만, 빨간 펜 사용을 통해 다른 사람에게 비판을 가하고 수정을 요구할 수 있는 교육자로서의 역할을 증명하는 셈이다.

색깔 고백, 즉 색을 드러내는 일은 이제 신문 문예란이나 정치 토론회를 비롯해 텔레비전 토크쇼에서도 일어나고 있다. 진행자와 평론가들은 참여자들이 정직하게 자신의 진정한 색을 표현해 주기를 기대한다. 그러나 빨간색, 검정색, 초록색, 파란색, 노란색이 한

낱 미적 기능만 있다면 색을 통한 진실 전달은 뒷전으로 밀릴 것이다. 색이 표면에 불과할 뿐임을 누구나 잘 알고 있기 때문이다. 자신의 '색을 드러내는' 사람은 당황스러운 극단적 상황이나 지나치게 민망한 실수를 피하는 선에서 움직이는 것이 불문율이다. 자신의 색을 밝히되, 중용의 원칙을 지켜야 하는 것이다. 이러한 색의 중용 원칙은 대부분의 삶의 상황에 적용된다. 한 주정부 수상은 의회에서 "정부는 이 나라를 장밋빛으로 그리지 말아야 한다"고 경고한 뒤, 곧바로 반대 세력을 향해 "당신들은 이 나라를 검정색으로 물들이지 말아야 한다"고 경고했다.

색을 사용할 때에는 말하는 것과 마찬가지로 지나친 미화와 비관적 표현을 피해야 한다. 그런 위태로운 행동 속에는 늘 조작의 기술이 존재했거나 존재하고 있다. 염색업자에 대한 설명과 활동 묘사가 기술된 오래된 책, 계몽주의 시대에 출간된《우아한 사람들의 치장》, 외모를 중시하는 사람들을 위한 현대의 뷰티 안내서 등을 보면 모두 색깔 사용에 대한 과대평가와 과소평가를 자제하라고 권하고 있다. 또한 아름답게 보이려면 추하고 보기 싫은 것을 가리라고 조언한다. 적절한 색 사용으로 타고난 신체적 장점을 조심스럽게 강조하거나, 단점을 눈에 띄지 않게 수정할 수 있다는 것이다.

이렇게 개인적으로 색을 사용하는 것 외에도, 사회에서 인정을 받으려면 그 사회의 문화적 관습을 고려해야 한다. 색은 소동의 기능을 지니고 있기 때문에 안과 밖으로, 개인적으로, 사회적으로 색을 적절히 사용하는 것은 자기 자신뿐만 아니라 주변 사람들과도 조화를 이루는 것을 의미한다. 그러므로 메이크업, 컬러풀한 셔츠, 화려한 옷감이 사람들의 시선을 집중시키는 것까지는 괜찮지만 불쾌감을 주어서는 안 된다. 머리카락 색을 밝게 하거나 어둡게 하는 것도 나이, 스타일, 피부색에 맞아야 한다. 시몬 드 보부아르가 고백했듯, 이런 생각들이 세월이 흐르면서 달라질 수 있지만 말이다.

"젊은 여성들은 자신들이 나이가 들어 더 이상 젊지 않을 때 무엇을 해야 하고 무엇을 해도 좋은지에 대해 확고한 생각을 가지고 있는 것처럼 보인다. 그들은 말하기를 '나는 마흔 살이 넘은 사람이 머리카락을 금발로 물들이고, 비키니를 입고 나타나고, 남자들에게 교태를 부리는 것을 이해할 수 없다. 내가 언젠가 나이가 든다면……' 그러나 막상 그 나이가 되면 그들은 머리를 물들이고, 비키니를 입고, 남자들을 향해 미소를 짓는다."

보부아르도 젊은 시절 굳게 결심했지만 나이가 들어서는 결국 그렇게 했다. 나이가 들었다고 해서 사랑이나 색과의 관계를 끊는

것이 아니라 그 두 가지를 새롭게 발견하게 된다는 것이 그녀의 고백이었다.

남자들도 크게 다르지 않다. 그들은 희끗해진 머리를 염색하고, 안티에이징 크림과 선크림으로 점점 위협해 오는 노화와의 전쟁을 선포하며, 갑자기 예전보다 더 유행에 민감해져 화려한 색 옷을 입고, 자동차를 구입할 때도 고상한 색보다 눈에 띄는 색을 선택한다. 때로는 휴가를 내거나 새로운 연애를 꿈꾸기도 한다. 마르틴 발저가 쓴 소설 속 주인공 미하엘 란돌프가 고백했듯이 말이다. "섬이라는 장소가 도움이 되었다. 섬에서 시간이 갈수록 강렬한 색 옷을 입는 데 더욱 과감해졌다. 처음에는 빨간 수영복을 입은 80세 노인을 보고 깜짝 놀랐다. 그런데 바로 내가 지금 그것을 입고 있다." 사람들은 그런 식의 치장과 겉모습이 눈에 보이는 노화의 징후를 비롯해 내적인 불만까지 감춰준다고 여긴다. 그러나 엉뚱한 색으로 치장을 하는 사람은 자신의 진정성에 대한 문제를 단기적으로만, 그리고 겉으로만 피할 수 있을 뿐이다. 아무도 선천적인 색을 영원히 완벽하게 바꿀 수는 없다.

감쪽같이 색이 변하는 일은 기껏해야 동화나 종교적인 기적, 신의 뜻으로나 가능할 뿐이다. 그런 사례 중 하나로 그리스도가 승

천하는 동안 그의 옷은 지상의 고통을 상징하는 색에서 신적이고 순수한 흰색으로 바뀐다. 평범한 인간에게 그러한 변화는 가능하지 않다. 인간이 다른 사람처럼 보이고 싶다거나 완전히 다른 사람이 되고 싶다 해도 인간은 자연이 선사한 자신의 피부색에서 벗어날 수 없다. 한 흑인 가수가 로베르토 블랑코(백색 도료의 의미 - 옮긴이)라는 예명을 사용한 경우처럼, 간혹 사람들은 미사여구를 통해 자신의 색깔을 바꾸려는 시도를 한다. 혹은 자신의 피부를 의학적 지식 없이 마음대로 시술받기도 한다. 자신의 노래에서 '블랙 아니면 화이트'라는 양자택일을 강조하고, 소문에 따르면 흑인이라는 사실을 원망했다는 팝스타 마이클 잭슨은, 백반증 환자여서 탈색할 수밖에 없었다고도 하지만, 그 어떤 약제를 써도 타고난 피부색에서 벗어날 수 없었다. 백인들이 백인이라고 인정할 만큼 피부색이 하얗게 변하지 못했다.

이러한 생물학적 변화보다는 차라리 사회문화적 변화를 추구하는 편이 훨씬 더 가능성이 높다. 색을 선택해 자신을 표현하고 소통하는 것이다. 또한 우리가 거쳐가는 사회의 다양한 집단들은 쓰는 색이 각기 다르다. 직장에서 승진했을 때, 계층과 신분의 사다리에서 위로 올라갔을 때, 친숙한 환경에서 다른 환경으로 옮겨갔을

때 우리는 완전히 혹은 부분적으로 새로운 관습색을 마주하게 된다. 일반적으로 우리는 새로운 곳에서 사용되고 있는 색상을 받아들이고, 그럼으로써 자신의 새로운 신분과 소속을 증명한다. 괴테도 세월이 흐르면서 프랑크푸르트에서 청년시절에 입었던 회색이나 질풍노도 시기의 노란색을 포기했고, 바이마르에 와서는 하얀색, 베이지색, 녹색, 보라색 등을 선호했다. 갑자기 황제가 된 벼락출세자 나폴레옹 보나파르트는 황제의 명성에 걸맞은 금색과 파란색을 채택했다.

때로는 사회적, 직업적, 정치적 집단이 새로운 입장 발표와 함께 색을 교체하기도 한다. 19세기에 이탈리아 장군이자 자유투쟁가인 가리발디의 군대 '빨간 셔츠대'가 해산되었을 때, 그의 휘하에 있던 시칠리아 주둔 장교들의 상당수가 왕에게 옮겨갔다. 시칠리아 작가 주세페 토마시 디 람페두사는, 어떻게 그들이 혁명 의지와 함께 가리발디의 추종자를 의미하는 빨간 셔츠를 주저 없이 벗어버렸는지를 자신의 작품에서 묘사했다. 그들은 빨간 셔츠 대신에 "두 개의 줄이 그어진 상의를 입었는데, 탄크레디는 은색 단추가 달려 있고 높고 검은 벨벳 칼라에 오렌지 노란색으로 가장자리가 장식된 창기병 옷을 입었고, 카를로는 진홍색 줄무늬에 금색 단추가 달려 있

고 바지는 파란색과 검정색 소재로 된 이탈리아 저격병 옷"으로 갈아입었다. 그들을 알고 있던 사람들이 깜짝 놀랄 정도로 그들은 완전히 새로운 색깔의 옷을 입고 태연하게 왕정에 대한 신념을 과시하고 다녔다. 작품 속에서 탄크레디와 카를로의 삼촌이자 실존인물이기도 한 살리나 공작은 조카들의 놀랄 만한 화려한 변신과 재빠르게 바꾼 정치적 신념을 결코 받아들이지 못했다.

이러한 기회주의적 변신 때문에 색은 속임수로 전락할 가능성이 있다. 색이 내면과 외면, 신념과 사실 사이의 간극을 좁히기는커녕 오히려 더욱 확실하게 하는 것이다. 그렇게 되면 색을 표현하는 행위는 위장 수단으로 변질된다. 이러한 '위장 색' 사용은 오래전부터 만연되어 있었는데, 군대나 정치판에서만 벌어지는 일이 아니다. 예를 들어 독일에서 '흰색 조끼'가 색깔 위장술의 대표적 사례로 성공한 것은 우연이 아니었다. 흰색 조끼는 지난 세기에 독일 시민들로부터 정직, 단정함, 청렴의 상징으로서 특별한 명성을 얻었다. 그래서 "흰색 조끼를 입었다"는 것은 정직하고 양심에 걸리는 것이 전혀 없는 사람임을 의미했다. 그것을 착용한 사람은 계층색, 집단색, 환경색 등의 틈바구니에서 색채적 중립을 지켰다. 누군가와 동일한 색의 그룹이 되는 것을 거부했고, 색을 통해 자신을 드러내지 않았

으며, 누구와도 연대하지 않았다. 그래서 겉보기에는 대단히 정당하게 일을 처리할 수 있을 것 같았다.

이 남성용 흰색 조끼와 이것이 상징하는 색채적 익명성은, 은퇴한 독일제국 수상 오토 폰 비스마르크의 말을 통해 정치적 명예를 얻게 되었다. 그는 1892년에 당시 논쟁의 여지가 많았던 아프리카 연구가 헤르만 폰 비스만에 대해 그가 "완벽하게 무결점의 흰색 조끼를 입고 아프리카에서 돌아왔다"고 옹호하는 발언을 했던 것이다. 이런 주장은 당연히 의심스러웠다. 왜냐하면 이 수상한 조끼 착용자는 검은 대륙에서 단지 친구들만 얻은 것이 아니었기 때문이다. 그는 프로이센 장교로서 현지인들의 반란을 잔인하게 진압했고, 프로이센 영역에 있던 부족들을 굴복시켰으며, 식민 지배자로 군림했다. 비스만은 흰색 조끼를 입음으로써 자신의 모든 만행과 아프리카인의 희생을 감췄다. 무결함을 증명하는 흰색의 가짜 얼굴로 자신의 무자비한 핏빛 폭력성에 대해 함구했던 것이다.

오늘날에도 색이 반드시 그 사람의 진정한 자아를 드러내는 것은 아니다. 아름답고 하얀 얼굴의 동화 속 인물이 야비하고 검은 얼굴을 가진 사람처럼 행동하기도 한다. 하얀 신부의 드레스가 더 이상 순결을 의미하지 않는다는 것은 그 사이 당연한 사실이 되었

다. 신랑의 검정색 예복이 이러한 상황에 대한 슬픔을 표현하는 것은 아닐 것이다. 여자친구의 검정색 혹은 금발의 곱슬머리가 '진짜'가 아니라 원래는 갈색이라는 사실 때문에 심각하게 고민하는 사람이 누가 있겠는가? 이 때문에 진정한 사랑이 아니라고, 신뢰할 수 있는 애인관계가 아니라고 의심해야 할까? 사랑 때문이 아니라 색깔로 인한 혼란 때문에 이성을 잃는 경우가 있을까? 이제는 거의 아무도 색깔 때문에 그런 자극이나 흥분을 느끼지 않는다. 이미 오래 전부터 우리는 색깔과 화장을 이용한 색깔 드러내기가 선의의 속임수가 될 수도 있고 때로는 악의적인 왜곡이 될 수 있다는 점을 알고 있다.

사회에서 빨간색, 파란색, 녹색, 노란색, 갈색, 회색 등의 모든 색깔과 더 세분화된 색들을 사용할 때 누구나 상대를 조금쯤은 속여도 된다는 암묵적 동의가 존재한다. 신분의 위계질서에 따른 색깔 규범이 해체됨으로써 이제 우리는 융통성 있는 방식으로 '색 드러내기'를 할 수 있게 되었다. 이러한 '색 드러내기'를 사회가 용인할 수 있는 방식으로 잘 해내기 위해서는 각 색의 의미와 통용 범위, 색깔별 분류와 배합을 새롭게 습득하는 일이 필요하다. 우리 시대에는 누가 어떤 보라색 혹은 어떤 터키색을 어떤 상황에 사용하는지, 언

264

제 어디서 왜 특정한 보라색 혹은 베이지색을 사용하는지 등에 대한 규칙은 아주 드물게만 정해져 있기 때문에, 관련자와 전문가들이 함께 의논하고 합의해야 하는 문제가 되었다. 색을 올바르게 인식하는 능력, 특정한 목적과 상황에 적합한 색을 골라내는 능력은 결코 선천적으로 주어지는 것이 아니라 어린 시절부터 훈련되는 것이다. 전문적인 색깔 선택 능력은 조기의, 그리고 지속적인 교육을 필요로 한다. 이때 습득된 능력이 사회에서의 색깔 사용에 지속적인 영향을 미친다. 남자든 여자든, 젊은이든 노인이든, 일상에서나 특별한 행사에서나, 직업적으로나 개인적으로 우리에게는 색을 잘 사용하는 능력이 필요하다.

이런 능력이 부족하면 쉽게 잘못된 색을 사용하게 되고 색의 덫에 빠지게 된다. 한 기독교 정당 정치인들의 에피소드다. 이들은 어느 날 사회민주주의당 적수들을 비방하기 위해 빨간색 양말을 신고 나타났다. 그런데 이들은 빨간색 양말이 특정한 상황에서는 가톨릭 성직자들의 예복에 속한다는 것을 전혀 몰랐다. 그래서 빨간색 사용이 상대의 '빨간' 사상을 비방하기보다는 오히려 신앙 문제와 교회 관습에 대한 자신들의 무지함을 폭로시키는 결과를 낳았다. 한 미국 회사의 수출 담당자도 비슷한 경험을 했다. 이 회사는

하얀 손잡이가 달린 수십만 개의 헤어브러시 제품을 중국으로 보냈는데, 그는 곧바로 이 제품들이 그곳에서 판매될 수 없다는 사실을 확인해야 했다. 북경과 상해에서 흰색은 슬픔의 상징이어서 누구도 그런 색의 브러시를 원하지 않았기 때문이다. 중국인들은 흰색 볼펜, 흰색 가정용품, 흰색 자동차도 마찬가지로 구입하지 않을 것이다. 결국 이 많은 양의 헤어브러시는 회수되어 다른 곳에서 고객을 찾아야 했다. 이처럼 사회 내부에서든 혹은 다양한 문명 사이의 교류에서든 색깔에 대한 전문지식이 없다면 비싼 대가를 치를 수 있다.

색이 풍성한 포스트모던 시대는 오히려 그 때문에 색을 합리적으로 사용하기가 쉽지 않다. 기존의 경계를 넘나들며 교류가 이루어지기 때문에 낯선 문제와 맞닥뜨리게 될 위험이 커진다. 세계적인 문명화는 과거 어느 때보다 색이 다양하고 화려하며 뒤죽박죽으로 섞인 세상을 우리에게 선사했다. 다문화사회는 늘 '복합색'을 만들어낸다. 이러한 사회는 이전과는 달리 개별적 색, 변조된 색, 세분화된 색에 인색하지 않다.

다문화사회의 그룹들은 서로를 다양한 색깔로 인정하고, 다채로운 뉘앙스의 빨간색과 파란색과 초록색과 갈색과 노란색과 회색

을 입고 만난다. 특히 이런 색깔을 통해 그들은 비록 말이 없이도 의사소통이 가능해진다. 이런 색깔들은 시각적으로 서로를 이해할 수 있는 풍성한 기회를 제공한다. 색을 이용해 누군가와 유사해지거나 차별화시킴으로써 말이다. 이러한 의사소통의 이중적 기능 속에 모든 색의 사회적 가치가 들어 있다.

색은 타인을 식별하게 하고, 타인을 그 자체로 받아들이게 하며, 많은 유사함에도 불구하고 우리 자신을 보존하는 데 도움을 준다. 색은 언어나 제스처와 마찬가지로 더불어 사는 우리 삶의 포기할 수 없는 매개체다. 때로는 우리를 당황하게 하지만, 훨씬 더 자주 우리를 행복하게 하는 현세적 삶의 영약이라고 할 수 있다. 삶의 기쁨과 고통은 우리와 가까운 혹은 먼 사람들을 만날 때 항상 동반되어 나타나는 색의 광채 속에 있기 때문이다.

제목이 주는 느낌만으로 색을 전문적으로 다루는 사람들만을 위한 책이라고 여긴 독자들이 있을지도 모르겠다. 그러나 색깔의 효과란 사람들이 흔히 생각하는 것보다 그 영향력이나 활용 범위가 훨씬 크고 넓다. 얼마 전 뉴스에서 우리나라 경찰관 제복 색깔을 교체하는 문제를 두고 의견이 분분하다는 보도를 접한 적이 있다. 논의 끝에 기존의 연회색 계통의 밝은 색깔이 진한 청록색으로 바뀌었다. 진한 색상을 통해 범죄에 대해 단호하게 대처하겠다는 경찰들의 의지를 강조하려는 것이라고 한다. 그런데 정작 경찰관들은 새로운 색상이 별로 마음에 들지 않는 분위기라고 전해진다. 특히 젊은 경찰관들에게는 조금은 칙칙하고 세련되지 않은 색상으로 여겨질 수 있을 것이다. 색깔의 의미와 기능이 유행이나 취향과 조화를 이루는 일이 결코 쉽지 않다는 것을 보여주는 경우이다. 이처럼 우리는 경찰 제복의 색깔을 비롯해서 일상생활의 많은 부분에서 색

깔 효과와 밀접하게 연관되어 있다. 그래서 이 책의 내용이 일반적인 독자들에게도 유익하고 흥미로울 것이라고 생각한다.

실제로 색깔의 선택과 활용은 거창하게 색채학, 미술이론, 디자인 등의 전문분야에서뿐 아니라 우리의 생활에서 늘 일어나고 있는 일이다. 우리는 아침마다 스스로 선택한 색깔의 옷을 입고, 신발을 신으며, 우리가 살 집의 벽지 색깔과 가구 색깔을 선택하며, 그런 색깔들이 특정한 효과를 내기를 기대한다. 그런데 색깔들의 보다 더 다양한 의미와 기능을 알게 된다면 실질적인 도움을 받을 수 있을 것이다.

색은 감정이며 정서라는 말이 있다. 그래서 현대 사회에서는 일종의 감성 마케팅인 '컬러 마케팅'이 큰 효과를 내고 있다. 색깔을 이용해 상대의 마음을 움직이거나 자극하고, 나의 의도를 전달하거나 드러내는 일이 중요해지고 있다. 이런 측면은 색깔의 여러 기능들 중에서도 바로 이 책이 강조하고 있는 사회학적인 기능, 즉 커뮤니케이션의 기능과 연관되어 있다. 그런데 저자가 서문에서 밝히고 있듯이 색깔의 의미와 기능을 사회학적인 측면에서 다룬 책은 거의 없었다고 한다. 일반 독자들의 입장에서도 색깔의 사회학적 의미에 대해 알게 된다면 매우 유익할 것이다. 색깔이 할 수 있는 의사소통

의 역할, 인간관계를 유지하고 돈독하게 하는 역할, 그리고 일종의 매체로서의 역할 등이 여기에 포함되기 때문이다. 말하자면 우리의 일상생활에서 가장 필요한 기능들이다.

그 밖에 이 책에는 우리 가까이에 있는 다양한 색깔들의 또 다른 면모들이 소개되어 있다. 여러 색깔들이 지닌 의미와 기능의 변화와 그 사회적, 역사적 배경에 대한 내용들도 들어 있다. 예를 들면 근대 시민사회의 발전과 더불어 생겨난 색깔의 변화, 그리고 사회적 분위기가 반영된 회색의 유행, 특정한 사회집단에 의해 독점된 색깔, 현대 사회에도 여전히 존재하는 색깔에 대한 관용과 금기의 이야기 등은 매우 흥미진진하면서도 유익하다.

그런데 색깔 효과의 이러한 다양한 측면에도 불구하고 우리나라의 경우에는 색에 대한 고정관념이 강해서 색채 교육이 별로 발달하지 못했으며 원래부터 다양성보다는 깊이를 중요시하여 한정된 색을 쓰는 경향이 강하다고 한다. 독자들이 이 책을 통해 기존의 고정관념에서 벗어나서 더 다양한 색깔의 효과를 누릴 수 있기를 바라는 마음이다. 아무래도 색깔에 대한 배경 지식을 더 많이 알고 있는 사람은 더 효과적이고 더 긍정적으로 색깔을 활용할 수 있을 것이다. 자신에게 맞는 색깔을 찾고 자신을 효과적으로 표현하

는 데 훨씬 유리하지 않겠는가. 더구나 최근에는 더 다양해지고 세분화된 색상들이 쏟아져 나오고 외우기도 어려울 만큼 길고 독특한 색상 명칭들이 등장해서 많은 사람들이 선택과 결정에서 혼란을 겪고 있다. 이 책이 그런 어려움을 줄이는 데에도 도움이 되기를 기대한다.

신혜원

색깔 효과
색은 어떻게 우리를 지배하는가?

초판 1쇄 발행 ㅣ 2016년 5월 20일

지은이 ㅣ 한스 페터 투른
옮긴이 ㅣ 신혜원, 심희섭
펴낸이 ㅣ 정차임
펴낸곳 ㅣ 도서출판 열대림
출판등록 ㅣ 2003년 6월 4일 제313-2003-202호
주소 ㅣ 서울시 영등포구 양평동3가 66 삼호 1-2104
전화 ㅣ 332-1212
팩스 ㅣ 332-2111
이메일 ㅣ yoldaerim@naver.com

ISBN 978-89-90989-62-8 03600

이 도서의 국립중앙도서관 출판예정도서목록(CIP)은 서지정보유통지원시스템 홈페이지(http://seoji.nl.go.kr)와 국가자료공동목록시스템(http://www.nl.go.kr/kolisnet)에서 이용하실 수 있습니다. (CIP제어번호: CIP2016009356)